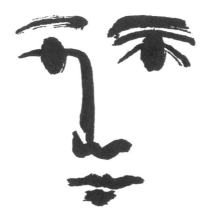

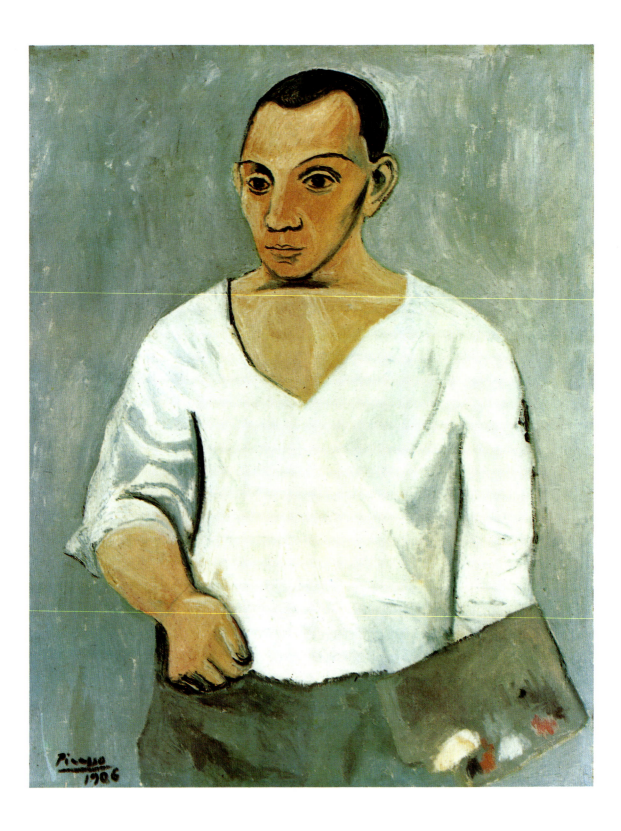

Ingo F. Walther

Pablo Picasso

1881–1973

Das Genie des Jahrhunderts

KÖLN LONDON MADRID NEW YORK PARIS TOKYO

UMSCHLAGVORDERSEITE:
Büste einer Frau mit gestreiftem Hut (Detail), 1939
Öl auf Leinwand, 81 x 54 cm
Paris, Musée Picasso

ABBILDUNG SEITE 2:
Selbstbildnis mit Palette, 1906
Öl auf Leinwand, 92 x 73 cm
Philadelphia, Philadelphia Museum of Art,
A. E. Gallatin Collection

UMSCHLAGRÜCKSEITE:
Pablo Picasso mit Teigfingern
Fotografie von Robert Doisneau
Vallauris, Villa La Galloise, 1952

© 1999 Benedikt Taschen Verlag GmbH
Hohenzollernring 53, D–50672 Köln
© 1995 Succession Picasso / VG Bild-Kunst, Bonn, für die Abbildungen
Produktion: Ingo F. Walther, Alling
Mitarbeit und Redaktion: Matthias Buck, Rainer Metzger, Bernhard Serexhe
Umschlaggestaltung: Catinka Keul, Angelika Taschen, Köln

Printed in Germany
ISBN 3-8228-6371-8

Inhalt

6
Kindheit und Jugend 1881–1901

14
Die Blaue und Rosa Periode 1901–1906

28
Picasso als Zeichner und Graphiker

32
Der Kubismus 1907–1917

46
Picasso als Bildhauer

50
Die zwanziger und dreißiger Jahre 1918–1936

64
Picasso als Plakatkünstler

66
Das Kriegserlebnis 1937–1945

76
Picasso als Keramiker

78
Das Spätwerk 1946–1973

90
Pablo Picasso 1881–1973: Leben und Werk

96
Bibliographie

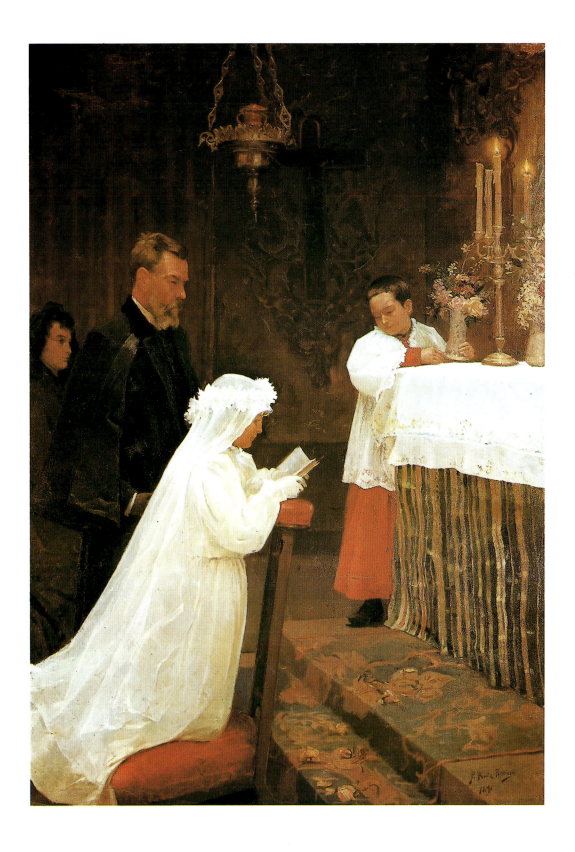

Kindheit und Jugend
1881–1901

Sein Werk als Maler, Bildhauer, Graphiker und Keramiker – in seiner Dimension von Qualität und Quantität ohne Beispiel in der Geschichte der Kunst – hat ihm, so möchte man meinen, das Prädikat »Genie des Jahrhunderts« eingebracht. Das hat seine Berechtigung. Aber hätte er je diesen Mythos erlangt, wäre er nicht Picasso gewesen? Um als Genie zu gelten, genügt nicht allein das revolutionäre, immer wieder aufs neue innovative, mit allen überkommenen Traditionen brechende Werk. Hinzu kommen muß eine charismatische Ausstrahlung, die Kritiker wie Bewunderer in den Bann schlägt und fasziniert – und die hat Picasso in reichlichem Maße besessen.

Die Aufgabe der Vermittlung übernehmen, was das Werk betrifft, die Kritiker und Kunsthistoriker. Sie sind freilich nur selten von jenen zu trennen, die die unverzichtbare Aura des Genies weiterreichen: die Verwandten, Bekannten, Freunde, Weggenossen – und die Biographen des Künstlers. Sie bringen das Menschliche am Genie den Menschen näher. Das Phänomen Picasso, sein Einfluß auf nachfolgende Generationen von Künstlern und seine Popularität sind ohne sie als Bindeglied zwischen dem Künstler, Werk und Menschen Picasso und seinem Publikum, glühenden Verehrern wie spöttischen Zweiflern, nicht zu verstehen.

Was nun Picassos Biographie betrifft, so beginnt sie recht eigentlich weit vor der Geburt. Denn das Unbegreifliche, Unvorstellbare – eben Geniale – muß nach Meinung der Biographen seine Ursache und Quelle woanders haben. Es lag also nahe, die Spuren in der Vergangenheit zu durchforsten. Schon in der Elterngeneration wurde man fündig. Picassos Vater, Don José Ruiz Blasco, war Maler, wenn auch nur von recht mittelmäßiger Begabung. Dieser väterliche Zweig läßt sich bis in das Jahr 1541 zurückverfolgen. Roland Penrose, der wohl bekannteste Biograph Picassos, charakterisiert die Ahnen dieser Linie wie folgt: »Hingebung, Zähigkeit, Mut, Aufgeschlossenheit für die Kunst und Aufrichtigkeit in Religionsfragen waren unter seinen Vorfahren immer wieder anzutreffen.« Eigenschaften, die auch für ihren berühmtesten Abkömmling, Pablo Ruiz Picasso, angeführt werden können. In gleicher Weise wurde auch die mütterliche Abstammung durchforscht. Doña María Picasso y López vererbte ihrem Sohn Pablo zumindest ihre äußere Erscheinung, und unter ihren Vorfahren fanden sich immerhin zwei Maler.

Selbstbildnis: Yo Picasso, 1901
Öl auf Leinwand, 73,5 × 60,5 cm
Privatbesitz

»Wenn man ganz genau weiß, was man machen will, wozu soll man es dann überhaupt noch machen? Da man es ja bereits weiß, ist es ganz ohne Interesse. Besser ist es dann, etwas anderes zu machen.«
PICASSO

Die Erstkommunion, 1895/96
Öl auf Leinwand, 166 × 118 cm
Barcelona, Museo Picasso

»Im Gegensatz zur Musik gibt es in der Malerei keine Wunderkinder. Was man für frühreife Genialität hält, ist die Genialität der Kindheit. Sie verschwindet mit fortschreitendem Alter. Es kann sein, daß aus einem solchen Kind eines Tages ein wirklicher Maler wird, sogar ein großer Maler. Aber er müßte dann ganz vorn anfangen. Was mich betrifft, so hatte ich diese Genialität nicht. Meine ersten Zeichnungen hätten niemals auf einer Ausstellung von Kinderzeichnungen gezeigt werden können. Mir fehlte die Ungeschicklichkeit des Kindes, seine Naivität. Mit sieben Jahren machte ich akademische Zeichnungen, deren minuziöse Genauigkeit mich erschreckte.« PICASSO

Bildnis Pedro Mañach, 1901
Öl auf Leinwand, 100,5 × 67,5 cm
Washington, National Gallery of Art

Um seine Geburt, wie könnte es anders sein, rankt sich bereits die erste der zahllosen Legenden. Die Hebamme hatte Picasso für tot gehalten und sich daher sofort wieder der Mutter zugewandt. Allein die Geistesgegenwart Don Salvadors, eines Onkels und qualifizierten Arztes, rettete das Kind vor dem Erstickungstod. Seine Methode war dabei ebenso einfach wie wirkungsvoll: Er blies dem späteren Genie den Rauch seiner Zigarre ins Gesicht, worauf der kleine Pablo zu schreien begann. Das geschah in Málaga, am 25. Oktober des Jahres 1881, um Viertel nach elf Uhr am Abend.

Picasso selbst hat diese Legende immer wieder erzählt, und seine Biographen überlieferten sie gern; begegnete doch Picasso hier, im ersten Augenblick seines Lebens, bereits dem Tod – und besiegte ihn, wenn auch mit fremder Hilfe. Die Vitalität, die man noch am 90jährigen Picasso bewunderte und ohne die sein wohl einmaliges Werk nicht vorstellbar ist, hat sich offenbar schon bei seiner Geburt eindrucksvoll durchgesetzt.

Die ersten zehn Jahre seines Lebens verbrachte Picasso in seiner Geburtsstadt Málaga. Die Familie lebte in bescheidenen Verhältnissen. Der Vater sicherte mit seinem geringen Einkommen als Konservator des Städtischen Museums und Zeichenlehrer an der »Escuela de San Telmo« den Unterhalt der Familie nur mühsam. Als ihm eine besser bezahlte Stellung im Norden Spaniens angetragen wurde, nahm er die günstige Gelegenheit wahr, und die Familie zog für vier Jahre in die Provinzhauptstadt La Coruña am Atlantik.

Der Vater war es auch, der die Begabung seines Sohnes als erster förderte, obwohl er zunächst noch um die schulischen Leistungen Pablos besorgt war. Picasso selbst erzählte später, daß ihn nur interessierte, wie der Lehrer die Zahlen an die Tafel malte. Er kopierte nur deren Form, das mathematische Problem war dabei für ihn eine Nebensache. Er wunderte sich, überhaupt die Grundrechenarten erlernt zu haben. Statt dessen zeichnete er bei jeder sich bietenden Gelegenheit. Dies schien ihm die einzig angemessene Art und Weise, sich auszudrücken.

Die herkömmliche Ausbildung verweigerte das Genie also, und seinen künstlerischen Werdegang scheint es vor allem selbst in die Hand genommen zu haben. Dem Vater kam dabei zunächst noch die Rolle des Vorbildes zu. Gerade 13 Jahre alt, hatte Pablo das Können seines Vaters aber bereits erreicht. Mit einem lakonischen Satz gibt er dieses einschneidende Ereignis zwischen ihm und seinem Vater wieder: »Da gab er mir seine Farben und seine Pinsel und hat nie mehr gemalt.« Dabei hatte Picasso, wie es sein Auftrag war, in einem Gemälde des Vaters lediglich die Füße der Tauben vollendet. Diese waren ihm allerdings so natürlich gelungen, daß der Vater sein Handwerkszeug übergab und damit den noch jugendlichen Pablo zum reifen Künstler erklärte.

Mit dem gleichen Ergebnis endete auch die Prüfung für die Kunstschule »La Lonja« in Barcelona. Der Vater hatte dort eine Professur erhalten und war mit der Familie im Frühjahr 1895 in die Hafenstadt gezogen. Er hatte erwirkt, daß Pablo die ersten Klassen überspringen durfte. Die Zulassungsarbeit für die fortgeschrittenen

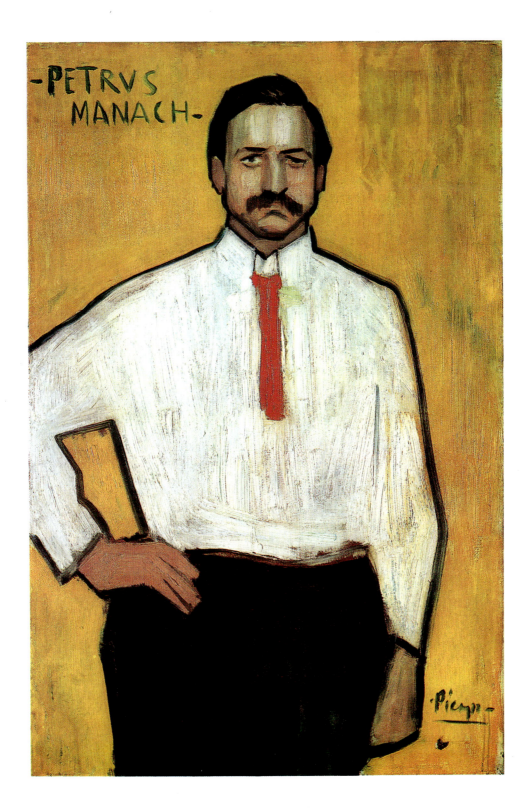

**Plakatentwurf für »Els Quatre Gats«
(Die vier Katzen), 1902**
Von links: Romeu, Picasso, Roquerol,
Fontbona, Angel F. de Soto, Sabartés
Feder, 31 × 34 cm
Ontario, Privatbesitz

»Ich sage es mit Stolz, ich habe die Malerei nie als eine Kunst der puren Unterhaltung und Zerstreuung betrachtet. Ich wollte mittels der Zeichnung und der Farbe, da sie nun einmal meine Waffen waren, immer tiefer in die Kenntnis der Welt und die Menschen eindringen, damit diese Kenntnis uns alle mit jedem Tag freier mache... Ja, ich bin mir bewußt, daß ich mit meiner Malerei wie ein wahrer Revolutionär gekämpft habe...« PICASSO

Die Absinthtrinkerin, 1901
Öl auf Pappe, 65,8 × 50,8 cm
New York, Sammlung Mrs. Melville Hall

Kurse in klassischer Kunst und Stilleben sollte er nach einem Monat abliefern. Doch es heißt, der kleine Pablo legte seine Mappe bereits nach einem Tag vor. Dem nicht genug: Er hatte die Aufgabe sogar besser gelöst als fertig ausgebildete Studenten ihre Abschlußarbeit.

Er war ein Wunderkind. Ohne eigentliche Ausbildung genügte er bereits mit 14 Jahren den Ansprüchen einer angesehenen Akademie. Auch seine spätere Freundin und Förderin Gertrude Stein sah in Picasso den Meister, der vom Himmel fiel: »Von klein auf«, so schrieb sie, »zeichnete er, es waren nicht die Zeichnungen eines Kindes, sondern die Zeichnungen eines geborenen Malers.« In der Literatur gilt als ein gewichtiger Hinweis auf die Genialität Picassos, daß er in seiner Kindheit wie ein Erwachsener zeichnete und malte, als Erwachsener in seiner Kunst aber etwas Kindliches bewahrte. So überschrieb Paul Eluard einen 1951 in London gehaltenen Vortrag mit dem Satz: »Picasso, der jüngste Maler der Welt, wird heute 70.«

Die Lehrjahre Picassos waren noch nicht vorüber, und dennoch reihte er sich mit seinen Arbeiten in die Riege der angesehenen Maler Barcelonas ein. Sein erstes großes Ölbild, »Die Erstkommunion« (Abb. S. 6) von 1895/96, wurde zusammen mit Gemälden künstlerischer Vorreiter wie Santiago Rusiñol und Isidro Nonell in der bis dahin bedeutendsten Ausstellung Barcelonas gezeigt. Picassos Beitrag dazu dürfte allen akademischen Ansprüchen genügt haben. Er wählte ein religiöses Thema, verbildlichte aber nicht eine Szene der Heilsgeschichte, sondern ein bedeutungsschwangeres privates Geschehen. Die endgültige Aufnahme in die Religionsgemeinschaft wird zum Anlaß für ein Historienbild auf familiärer Ebene. Befriedigte das gewählte Thema alle akademischen Wünsche nach süßlicher Inbrunst, so tat die realistische Malweise ein übriges, um dem Verlangen nach Konventionellem entgegenzukommen. Bald sollte sich Picasso von solch feinmalerischem Akademismus lösen.

Er bezog, nach kurzem Sommeraufenthalt in Málaga, 1897 ein neues Atelier in Madrid. Dort schrieb er sich an Spaniens renommiertester Akademie, San Fernando, ein. Wichtiger für seine weitere Entwicklung sollten aber seine zahlreichen Besuche im Prado werden. Vorerst kopierte er dort noch die alten Meister, versuchte ihren Stil nachzuahmen; in seinem Spätwerk dienten sie ihm dann nur noch als Bildvorlage, die er in immer neuen Variationen frei gestaltete.

Picassos Aufenthalt in Madrid wurde jäh unterbrochen. Anfang Juni erkrankte er an Scharlach und fuhr zur Erholung nach Barcelona zurück. Kaum angekommen, reiste der ruhelose Picasso mit seinem Freund Manuel Pallarés in das Gebirgsdorf Horta de Ebro weiter. In Madrid hatte die Isolierung von Akademie und Elternhaus begonnen, in der Abgeschiedenheit des Pyrenäendorfes fand Picasso zu sich selbst. Im Frühjahr 1899 kehrte er mit ehrgeizigen Plänen nach Barcelona zurück. Er war jetzt aufgeschlossen gegenüber neuen Entwicklungen in der spanischen Malerei und suchte Kontakt zu ihren prominentesten Vertretern. Ihr Treffpunkt war das Künstlerlokal »Els Quatre Gats« (Die vier Katzen). Dort lernte Picasso schließlich die Modernisten Rusiñol und Nonell kennen und eiferte mit Erfolg ihrer vom französischen Jugendstil und von den englischen Prä-

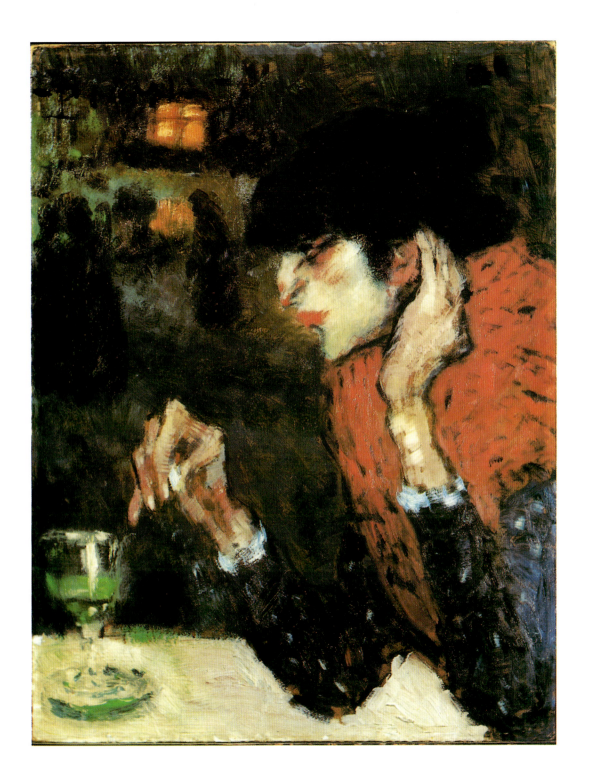

»Man erzählt mir, daß Du schreibst. Bei Dir halte ich alles für möglich. Wenn Du mir eines Tages erzählen solltest, Du hättest die Messe gelesen, werde ich Dir das ebenso glauben.«
BRIEF MARIA PICASSOS AN IHREN SOHN

raffaeliten geprägten Kunst nach. Die älteren Maler achteten ihn schon bald, und er erhielt 1900 seine erste Ausstellung in den Räumen des Künstlerlokals.

In seiner Begeisterung für die neuen Kunstrichtungen wollte er nach Paris, der damaligen Metropole schlechthin. Dort waren die künstlerischen Quellen des spanischen Modernismus, die er bisher nur von Reproduktionen kannte. Henri de Toulouse-Lautrec zog ihn besonders an, bei den Kunsthändlern sah er aber auch Werke von Paul Cézanne, Edgar Degas und Pierre Bonnard. Hier in Paris spürte Picasso die Freizügigkeit und Unbekümmertheit, die sein ungestümes Naturell verlangte. Hier fand er die notwendige Aufgeschlossenheit für seine künstlerischen Experimente.

Pedro Mañach, ein junger Galerist, war von Picassos Malerei begeistert; unverzüglich offerierte er ihm einen Vertrag. Ohne Zögern willigte Picasso ein. Gegen die regelmäßige Lieferung einiger Gemälde erhielt Picasso 150 Francs monatlich. Seine ärgsten finanziellen Sorgen waren damit fürs erste überwunden. Im Überschwang malte Picasso mehrere Porträts seines ersten Galeristen (Abb. S. 9).

Sein Aufenthalt in der spanischen Heimat war nur kurz. Seinen Eltern hatte er sich entfremdet. Mit ihren bürgerlichen Vorstellungen konnten sie weder das bohemienhafte Auftreten ihres Sohnes noch die entfesselte Malerei des Künstlers verstehen. Sie sahen ihre Vorstellungen von Picasso als akademischem Maler mit provinzieller Bedeutung enttäuscht. Er würde, und das war für sie entscheidend, ihrem Namen keinen Ruhm zufügen. Sie täuschten sich. Nach den schlechten Erfahrungen mit seinem Elternhaus zerschlugen sich auch die ehrgeizigen Pläne Picassos, eine Kunstzeitschrift herauszugeben. Das Projekt war nach wenigen Ausgaben gescheitert. Im Mai 1901 kehrte er, vom Provinzialismus seiner Heimat enttäuscht, nach Paris zurück.

Picassos Entwicklung zum reifen Künstler begann mit einer akademischen Ausbildung; gerade 16 Jahre alt, hatte er bereits gelernt, was dort zu lernen war. Er wandte sich der aktuellen spanischen Kunst zu, mit dem Ehrgeiz, wie er selbst in einem Brief erwähnt, modernistischer als die Modernisten zu sein. Er erreichte sein Ziel. Nur Paris konnte während seiner Lehrzeit noch eine Herausforderung sein. Kein Jahr benötigte er mehr, um sich auch dort die neuesten künstlerischen Strömungen anzueignen.

Er schuf Pastelle mit der zarten Tönung eines Degas (Abb. rechts), dem Motiv der mondänen Lebewelt, wie sie auch Toulouse-Lautrec wählte, und der Freiheit Picassos. Täglich malte er drei Ölbilder. Die Blaue Periode kündigt sich in Gemälden wie »Die Absinthtrinkerin« (Abb. S. 11) an. Allein sitzt sie am Tisch, in Zwiesprache mit dem vor ihr stehenden Glas. Melancholie ist aber noch nicht das Thema dieses Bildes, sie wird hinweggefegt von der alle Konturen auflösenden Farbe.

Picasso hatte noch nicht zu seinem eigenen Stil gefunden. Aber die Zeit, da er sich an anderen Künstlern rieb, um Eigenes zu schaffen, ging ihrem Ende entgegen. Die Blaue und Rosa Periode als erste eigenständige Werkphasen standen bevor. Die Lehrzeit ist abgeschlossen: Picasso ist jetzt Picasso.

Frau mit blauem Hut, 1901
Pastell auf Pappe, 60,8 × 49,8 cm
Privatbesitz

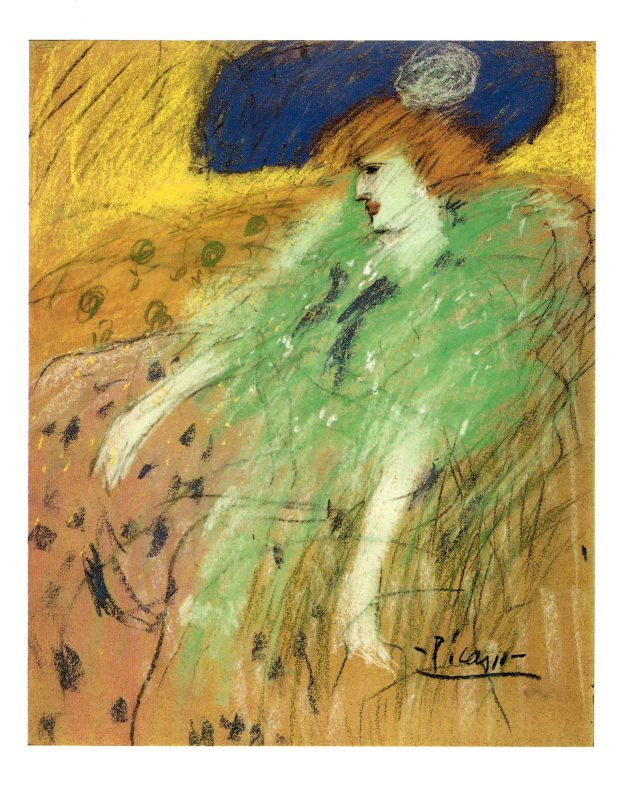

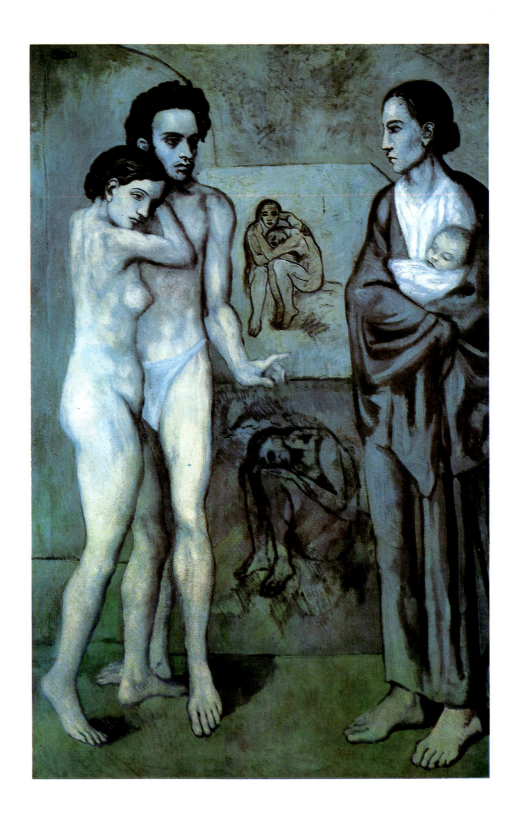

Die Blaue und Rosa Periode
1901–1906

Am Anfang war ein Meisterwerk. Die Blaue Periode begann mit dem Bild »Evokation – Das Begräbnis Casagemas'« (Abb. S. 16). Es markiert das Ende einer Freundschaft und den Beginn einer neuen Schaffensphase im Werk Picassos. Nichts mehr sollte in den nächsten sechs Jahren an die Begeisterung für das freizügige Pariser Leben erinnern. Damals, als Picasso gemeinsam mit seinem Freund aus Barcelona, Carlos Casagemas, Paris zum erstenmal besuchte, wirkten die sich in aller Öffentlichkeit umarmenden Liebespaare, die frivolen Tänze, die zügellosen Sitten auf die beiden Maler schockierend und befreiend zugleich. Dergleichen war im konservativen Spanien zu jener Zeit noch nicht einmal vorstellbar gewesen. Damals also ließen sie sich vom zügellosen Leben der Weltstadt verführen. Jetzt, bei seiner Rückkehr ohne den Freund, war der Rausch verflogen, die Euphorie der Nüchternheit gewichen.

Der Freund hatte sich aus verschmähter Liebe zu Germaine, einem Modell, in einem Pariser Café erschossen. Das geschah im Februar 1901, die Blaue Periode begann aber erst im Sommer desselben Jahres. In der Zeit dazwischen näherte sich Picasso dem Tod seines Freundes in Bildern. Malerei war für ihn eben nicht nur die Sprache, in der er sich ausdrückte – und Picasso sprach viel –, mit ihrer Hilfe nahm er auch umgekehrt die Welt in sich auf, verarbeitete sie, suchte sie zu verstehen. Und Verstehen hieß für ihn Beobachten, hieß Wahrnehmen. Nur vor diesem Hintergrund erschließt sich sein Ausspruch: »Ich begann Blau zu malen, als ich wahrnahm, daß Casagemas gestorben war.« Der Tod des Freundes löste die Blaue Periode aus. Sie konnte aber erst beginnen, als Picasso das Unbegreifliche als wahr, als wirklich erkannt hatte. Am Ende dieses Erkenntnisvorgangs mittels Malerei standen drei Porträts des aufgebahrten Casagemas. Es waren die letzten farbdurchglühten Bilder für viele Jahre. In ihnen zitiert Picasso den Malstil der großen tragischen Gestalt der Malerei des 19. Jahrhunderts, er zitiert Vincent van Gogh, der wie Casagemas Selbstmord verübt hatte.

Unmittelbar nach den Porträts beginnt Picasso mit den Entwürfen zum Gemälde »Casagemas' Begräbnis«. Für seinen Freund arrangierte er eine Grablegung, die einem Heiligen alle Ehre gemacht hätte. Seine Version geriet allerdings etwas weltlicher, um nicht zu sagen, sie sei atheistisch. Statt Engelschören, die die vom Schimmel

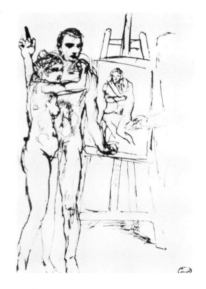

Studie zu »La Vie«, 1903
Tusche, 15,9 × 11,2 cm
Paris, Musée Picasso

La Vie (Das Leben), 1903
Öl auf Leinwand, 196,5 × 128,5 cm
Cleveland, The Cleveland Museum of Art

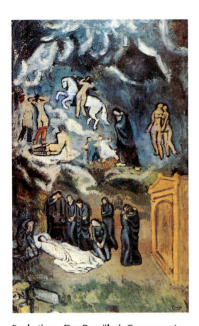

**Evokation – Das Begräbnis Casagemas',
1901**
Öl auf Holz, 150 × 90 cm
Paris, Musée d'Art Moderne de La Ville de
Paris

»Ich bin kein Pessimist, ich verabscheue
die Kunst nicht, denn ich könnte nicht
leben, ohne ihr nicht all meine Zeit zu
widmen. Ich liebe sie als meinen einzigen
Lebenszweck. Alles, was ich im Zusammenhang
mit der Kunst tue, bereitet mir
die größte Freude. Doch deshalb sehe ich
noch lange nicht ein, weshalb alle Welt
sich die Kunst vornimmt, ihr die Beglaubigungsschreiben
abverlangt und ihrer
eigenen Dummheit in bezug auf dies Thema
freien Lauf läßt. Museen sind nichts
weiter als ein Haufen Lügen, und die
Leute, die aus der Kunst ein Geschäft
machen, sind meistens Betrüger.« PICASSO

Die Armen am Meeresstrand, 1903
Öl auf Holz, 105,4 × 69 cm
Washington, National Gallery of Art,
Chester Dale Collection

entführte Seele für gewöhnlich umkränzen, tummeln sich Dirnen auf
den ehemals heiligen Wolken, mit nichts mehr bekleidet als ihren
Strümpfen. Picasso gönnt des Freundes Seele in der himmlischen
Sphäre, was ihm auf Erden an paradiesischen Freuden vorenthalten
worden war. Unterdessen klagen die Zurückgebliebenen am Leib des
Verstorbenen mit pathetischen Gebärden ihr Leid; zu ihnen gehört
auch Picasso. Aus Trauer schuf er dieses Bild. Der Tod war die
einschneidende Erfahrung für ihn, unterschwellig bildete er das
Thema aller Bilder der Blauen Periode.

Als Casagemas den Freitod wählte, sah Picasso fast zur gleichen
Zeit in Toledo El Grecos Gemälde »Das Begräbnis des Grafen Orgaz«,
das ihm als Vorlage zu diesem Bild diente. Der Einfluß El Grecos
beschränkte sich aber nicht auf die bloße Anregung zu einer Bildkomposition.
In seinen Bildern fand Picasso stilistische Eigenarten, die
jenen Gefühlston anschlugen, den auch er anklingen lassen wollte. Es
ist die Streckung der Figuren, die überdehnte Körperlänge, die bei
El Greco wie Picasso die Dargestellten der Welt entrückt. In den
christlich motivierten Bildern El Grecos verweisen die verzerrten
Proportionen auf die Heiligkeit der dargestellten Person, auf die
Transzendenz des Bildgeschehens. Bei Picasso ist die Entrückung
freilich alles andere als ein Hinweis auf eine göttliche Sphäre; seine
Figuren sind nicht von der Welt losgelöst, sondern als arm und krank
von ihr ausgeschlossen. Ein zweites Stilmittel, das Picasso entlehnte,
sind die wolkig den Hintergrund durchziehenden Farbschlieren. Sie
dramatisieren das Bildgeschehen und verunklären den Raum, in dem
sich die Figuren bewegen.

Casagemas' Tod war der konkrete Anlaß zu dem monumentalen
Gemälde gewesen, seine vornehmlich blaue Färbung erklärt sich aus
dem gewählten Thema. Gerade Blau schien Picasso geeignet, seine
Gefühle von Trauer und Schmerz zu umschreiben. Er verwendete die
Farbe über vier Jahre, die Bilder wurden dabei von Jahr zu Jahr
monochromer. Nur noch als leise Schimmer finden sich auf den
späteren Bildern Grün und Rot. Die Farbgebung verselbständigt sich
demnach, sie signalisiert zuallererst, daß die Gemälde nicht bloßes
Abbild der Wirklichkeit sind. Das Dargestellte erscheint künstlich und
damit vor allem als Kunst. Darüber hinaus faßt die Farbe eine größere
Werkgruppe zusammen, es entstehen Anklänge an die allerdings
thematisch begründeten Serien Claude Monets. Das unaufhörliche
Wechseln des Stils in der Lehrzeit, als Picasso auf jeden neuen Einfluß
von außen noch zu reagieren suchte, ist zu Ende. Picasso hat jetzt
seinen eigenen Stil. Blau ist das unverwechselbare Merkmal seiner
Bilder, ist sein erstes Markenzeichen.

Noch war es nicht soweit, noch kannten nur wenige den gerade
zwanzigjährigen Spanier. Noch wohnte er ärmlich in einem Mansardenatelier,
das ihm sein Galerist Mañach besorgt hatte. Es war zuvor
der Arbeitsraum von Casagemas gewesen, und hier entstand auch das
Bild seiner Beerdigung. Zweckentfremdet diente es noch nach seiner
Fertigstellung in den beengten Räumen als eine Art bemalter Paravent.
Dahinter verbarg sich die kreative Unordnung, mit der sich
Picasso überall sofort umgab. Es war seine Art, einen Ort in Besitz zu

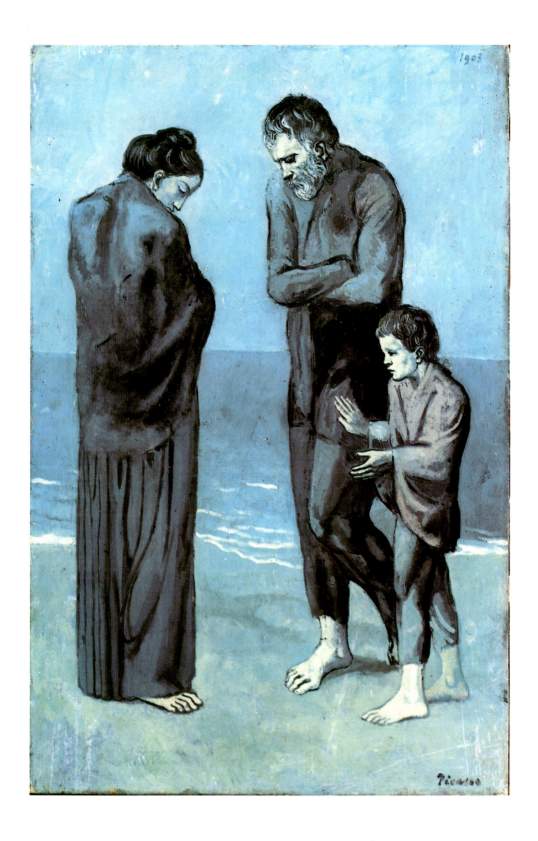

»Der Künstler ist wie ein Sammelbecken von Empfindungen, die von überallher kommen: vom Himmel, von der Erde, von einem Fetzen Papier, von einer vorübereilenden Figur oder einem Spinnweb. Deshalb dürfen wir keinen Unterschied machen. Wo es um Dinge geht, gibt es keine Klassenunterschiede. Wir müssen uns das, was für unsere Arbeit gut ist, aussuchen, und zwar überall, nur nicht in unserer eigenen Arbeit. Es graust mir davor, mich selbst zu kopieren. Doch wenn mir eine Mappe mit alten Zeichnungen gezeigt wird, habe ich keine Bedenken, daraus alles zu nehmen, was ich gebrauchen kann.« PICASSO

Frau mit Krähe, 1904
Kohle, Pastell und Aquarell auf Papier,
64,6 × 49,5 cm
Toledo (Ohio), The Toledo Museum
of Art

nehmen, die sich auch nicht änderte, als er geräumige Villen bezog. Unordnung empfand er als anregend, und er geriet geradezu ins Philosophieren, sprach er über die richtige Organisation eines ordentlichen Durcheinanders.

Nur wenige Bilder entstanden in jener Zeit; Picasso wurde wieder von seiner Ruhelosigkeit ergriffen. Auch später wechselte er häufig seinen Aufenthaltsort, es war aber keine Entscheidung mehr zwischen Heimat und selbstgewähltem Exil zu treffen. Er reiste erneut nach Barcelona, kehrte kurz darauf wieder zurück, um im Frühling 1903 abermals Paris in Richtung Spanien zu verlassen.

Schließlich ließ er sich für immerhin ein Jahr in Barcelona nieder und begann mit neuem Elan seine Arbeit. Eines der ersten Ergebnisse war das allegorische Bild »La Vie«, »Das Leben« (Abb. S. 14). Picasso hatte es in unzähligen Skizzen vorbereitet. Hier ist nichts spontan, nichts beiläufig, alles ist im voraus kalkuliert, aber noch lange nicht im nachhinein verstehbar. Die Sicherheit, mit der Picasso sein Thema vorträgt, wird zur Unsicherheit des Betrachters. Wo ist der Schauplatz der Szene? Im Atelier des Künstlers etwa, wie es eine Entwurfsskizze (Abb. S. 15) nahelegt? Aber die Staffelei, die dort zu sehen war, ist im Bild verschwunden. Der zusammengekauert Hockende in der unteren Hälfte des Gemäldes ist noch als »Bild-im-Bild«-Motiv verstehbar und verweist auf ein Künstleratelier. Damit gehören die kleineren Szenen der Bildmitte einer zweiten Realitätsebene im Gemälde an, sie trennen die stehenden Figuren voneinander. Der Eindruck der Zergliederung der einzelnen Bildelemente entsteht, die Figuren sind nur additiv aneinandergereiht, ohne aufeinander Bezug zu nehmen. Picasso wollte in den vier großen Bereichen, aus denen sich das Bild zusammensetzt, vier unterschiedliche Daseinsformen veranschaulichen. Da ist der Einsame, der ohne jede Liebe auf sich selbst zurückgeworfen ist, da ist das Liebespaar, das sich umschlungen hält, da ist die Mutter, die ihr Kind liebt, und schließlich stehen ihr gegenüber Mann und Frau, die die fleischliche Liebe verkörpern. (In der Gestalt des Mannes hat Picasso noch einmal ein Porträt seines verstorbenen Malerfreundes Casagemas gezeichnet.) Zwischen dem Verlust der Liebe und ihrer Erfüllung definiert sich das Leben.

Die Blaue Periode begann mit dem Tod Casagemas', der Selbstmord verübte, da seine Liebe nicht erwidert worden war. Handelten die nachfolgenden Bilder nicht ausdrücklich vom Tod, so doch zumindest von der Einsamkeit, dem Mangel an Liebe. Im Bild »Die Armen am Meeresstrand« (Abb. S. 17) wird dies deutlich. Da ist eine Familie ohne alles Familiäre, da sind Menschen ohne jedes Leben. Wie Statuen verharren sie in ihrer Erstarrung. Nichts findet sich in ihrer Umgebung, das eine Hoffnung auf ein Ende ihrer Isolation begründete. Allein das Kind gestikuliert verhalten, trägt seinen Kopf noch aufrecht. Die Figuren sind verhüllt, scheinen sich in ihren Gewändern verbergen zu wollen; was dennoch daraus hervorschaut, ist nackt, ist die nackte Armut. Picasso ist in diesen Bildern ganz unverhohlen pathetisch.

Die Armut teilte Picasso selbst mit den Figuren seiner Bilder, auch die Einsamkeit, die aber wenigstens nicht mehr lange. Er reiste

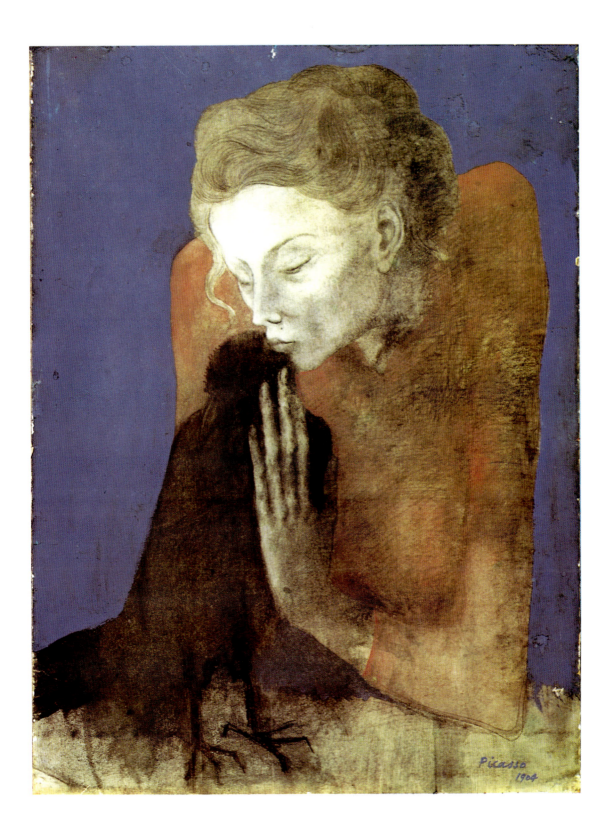

Gauklerfamilie, 1905
Bleistift und Kohle, 37,4 × 26,9 cm
Paris, Musée Picasso

»Wenn man es richtig bedenkt, gibt es sehr wenige Themen. Sie werden ständig von allen wiederholt. Aus Venus und Amor wird die Jungfrau Maria mit Kind, daraus wird Mutter und Kind, doch immer bleibt es das gleiche Thema. Es muß wunderbar sein, ein neues Thema zu erfinden. Van Gogh zum Beispiel. Eine so alltägliche Sache wie seine Kartoffeln. Das gemalt zu haben – oder seine alten Stiefel! Das war wirklich etwas.« PICASSO

Artisten (Betrübte Mutter mit Kind), 1905
Gouache auf Leinwand, 90 × 71 cm
Stuttgart, Staatsgalerie Stuttgart

zum viertenmal nach Paris, in Kisten hatte er sein ganzes Hab und Gut verstaut, es war die endgültige Entscheidung für Frankreich. Sein neues Quartier war ein Zentrum der Pariser Boheme, ein verfallenes Ateliergebäude in der Rue Ravignan am Montmartre, von Picassos Dichterfreund Max Jacob »Bateaux-Lavoir« (Wäscherei-Schiff) genannt. In dieser wunderlichen Behausung traf er wie zufällig Fernande Olivier, seine erste längere Weggefährtin. Mit ihr verringerte sich zwar nicht Picassos fortwährender finanzieller Notstand, sie besaß aber unleugbar Talent, wenn es darum ging, beim Kaufmann um die Ecke noch einmal anschreiben zu lassen. Und noch etwas war ihr Verdienst: Picasso wurde, was bei seinem ausgeprägten Wandertrieb doch bemerkenswert bleibt, zum erstenmal seßhaft. Sieben Jahre sollte Picasso mit »la belle Fernande« befreundet sein. Er hätte sie auch geheiratet, denn in dieser Angelegenheit besaß er ein weites Herz; aber sie verweigerte beharrlich ihr Ja-Wort. Selbst Picassos Vater Don José konnte nicht glauben, daß Fernande so störrisch sein konnte, und riet seinem Sohn, hartnäckiger zu sein. Was beide nicht wissen konnten, war, daß Fernande bereits verheiratet war.

Fernande, Picasso und die Mitbewohner des »Bateau-Lavoir« trafen sich meist im Künstlerlokal »Le Lapin Agile« (Das flinke Kaninchen). Gelegentlich stießen auch die Dichter Guillaume Apollinaire und Max Jacob hinzu. Der Wirt hieß Frédé. Er akzeptierte – und das machte ihn und sein Café so anziehend – auch Bilder als Zahlungsmittel. So war er zu einer stattlichen Sammlung gelangt, darunter natürlich auch zu einem Bild Picassos: »Im Lapin Agile«, eine Komposition aus der von Toulouse-Lautrec inspirierten Zeit mit Picasso als Harlekin und Frédé als Gitarrespieler.

Das Bild »Frau mit Krähe« (Abb. S. 19) zeigt die Tochter des Wirtes Frédé. Sie küßt den Vogel, und ihre dünnen, überlangen Finger liegen vor seiner Brust. Das helle Gesicht ist nur mit dem Bleistift gezeichnet, weiß schimmert das Papier durch die Schraffuren, wird zur blassen Haut. Ein sanftes Licht scheint über das Gesicht zu streichen, die feinen Züge des Mädchens auf das vorteilhafteste modellierend. Eine Strähne ihres Strich für Strich ziselierten Haars fällt leicht gelockt über die Schläfe herab. Dagegen ist der schwarze Vogel ohne jede Plastizität, nur eine dunkle Fläche, aus der die staksigen Füße ragen. Das Blau ist in den Hintergrund gewichen, statt seiner überzieht ein zartes, an manchen Stellen beinahe bernsteinfarbenes Rosa als dünnes Gewand den zierlichen Körper. In dieser Übergangsphase zur Rosa Periode kostet Picasso seine reifen malerischen Fähigkeiten aus, er zelebriert geradezu Schönheit.

Es ist nur noch ein Hauch von Melancholie spürbar. Der Weltschmerz ist jetzt nicht mehr bitter, viel eher schon süßlich, eben gerade so, daß man sich ihm gerne hingibt. Das gilt auch für das Bild »Artisten (Betrübte Mutter mit Kind)« (Abb. rechts). Sie kommen gerade von ihrem Auftritt, der Sohn trägt noch sein Kostüm. Die Mutter hat sich ein Tuch übergeworfen, ihr Haar ist hochgesteckt und mit einer Blume geschmückt. Was zählt ihr Leid angesichts ihrer klassischen Gesichtszüge, was kümmert es, daß das Essen so kärglich ausfällt angesichts des Tellers, einer malerischen Delikatesse. In der

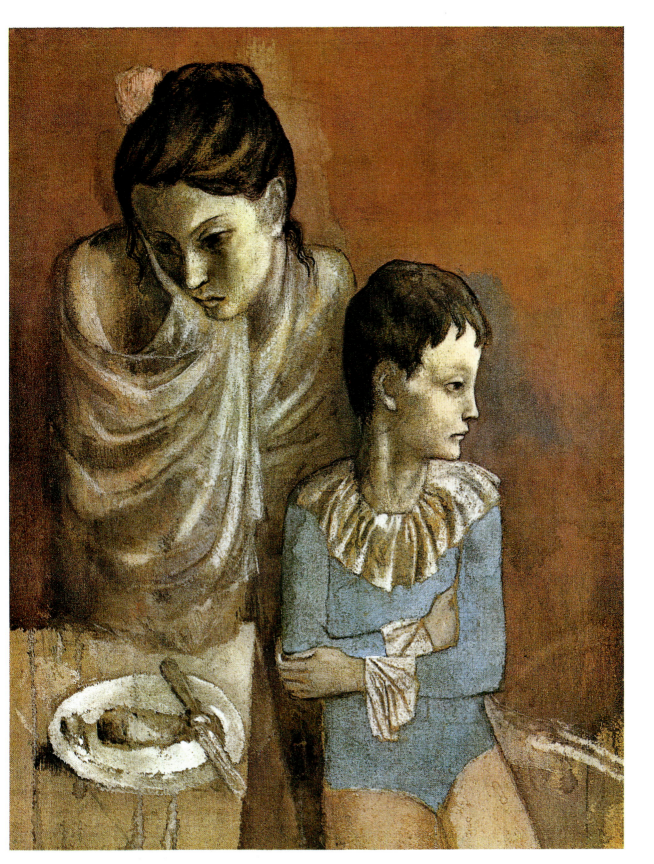

Mutter und Kind, 1904
Bleistift, 34 × 26,6 cm
Cambridge (Mass.), Fogg Art
Museum, Harvard University

»In unserer armseligen Zeit kommt es vor allem darauf an, Begeisterung zu wecken. Wie viele Menschen haben Homer wirklich gelesen? Und trotzdem spricht alle Welt von ihm. So ist die Homer-Legende entstanden. Und eine solche Legende vermag einen wertvollen Ansporn darzustellen. Begeisterung ist es, was uns und der Jugend vor allem not tut.« PICASSO

Frau im Hemd, um 1905
Öl auf Leinwand, 73 × 59,5 cm
London, Tate Gallery

Blauen Periode gab es noch eine Entsprechung von glatter, distanzierender Bildoberfläche und der Isoliertheit der Figuren. Nun ist die Farbe ganz dünn aufgetragen, aber es entsteht alles andere als der Eindruck von Kühle oder Ärmlichkeit. Die Spuren der sehr flüssig aufgetragenen Farbe verleihen dem Bild im Gegenteil Preziosität. So schön kann Armut sein!

Kein Wunder, daß diese Bilder später zu den teuersten Gemälden aus dem Werk Picassos gehören. John Berger kommentierte dies ebenso zynisch wie zutreffend: »Die Reichen denken gerne an die Einsamkeit der Armen: So scheint ihnen ihre eigene Einsamkeit weniger als besonderes Schicksal. Dies ist einer der Gründe, weshalb die Bilder dieser Epoche später bei den Reichen so beliebt waren.« Vorerst hatte Picasso zwar schon eine Reihe von Ausstellungen in Barcelona und Madrid gehabt und auch einige Verkäufe erzielen können, doch auf einen größeren, durchschlagenden Erfolg mußte er noch warten. Er sollte sich erst nach der Rosa Periode einstellen, als mehr und mehr Kunsthändler sich für sein Werk zu interessieren begannen. Vorerst malte er seine Bilder gewissermaßen noch auf Vorrat.

Eines davon war das Porträt »Frau im Hemd« (Abb. rechts). Seit seinen ersten Anfängen, noch in Barcelona, hat sich Picasso immer wieder dem Porträt gewidmet. Neben zahlreichen Selbstbildnissen in Bleistift, Feder und Öl hat er zunächst die eigene Familie dargestellt, Vater und Mutter, die Schwestern, Tante Pepa und später dann die Freunde und Künstler, seinen Schneider Soler, die einäugige Kupplerin Celestina, die Kunsthändler. Sein Interesse für diese Bildgattung kommt nicht von ungefähr, fordert sie doch programmatisch die Nähe des Betrachters zum Gegenstand. Jetzt, 1905, nach dem Ende der Blauen Periode, sind es nicht mehr Einsamkeit und Isolation, die aus dem Bild sprechen. Im Gegenteil, in der leichten Wendung des Kopfes, dem geraden, zielbewußten Blick, der insgesamt aufrechten Haltung und den locker herabfallenden Armen ist das Selbstbewußtsein der jungen Frau zu spüren. Zwar gab es in den Bildern der Blauen Periode auch nackte Figuren; doch sie wirkten kaum anziehend, besaßen nicht die erotische Ausstrahlung wie diese Frau im Hemd. Und die besitzt sie in hohem Maße, nicht zuletzt dank des durchscheinenden Hemdchens, das den Blick freigibt auf den zarten, noch jugendlichen Körper und nichts gemein hat mit den schweren, alles verhüllenden Gewändern einiger früherer Bilder. Wieder begegnen wir in diesem Bild den malerischen Kostbarkeiten: Schmale Rinnsale heruntergelaufener Farbe etwa durchfurchen den Bildhintergrund. Das hat nichts mehr mit den dramatisierenden Farbschlieren im Stil El Grecos gemein.

Der Bruch zwischen den beiden Perioden ist also weit größer, als man zunächst vermuten möchte; und er beschränkt sich keineswegs auf die angewandten formalen Mittel, auch die Bildmotive erfahren eine wesentliche Veränderung. Gaukler, Seiltänzer und Harlekine lösen Bettler, Blinde und Gebrechliche ab, Armut und Depression weichen der leichten Muse. Zugegeben, es sind traurige Spaßmacher; und so wurden sie von Antoine Watteau bis Paul Cézanne auch

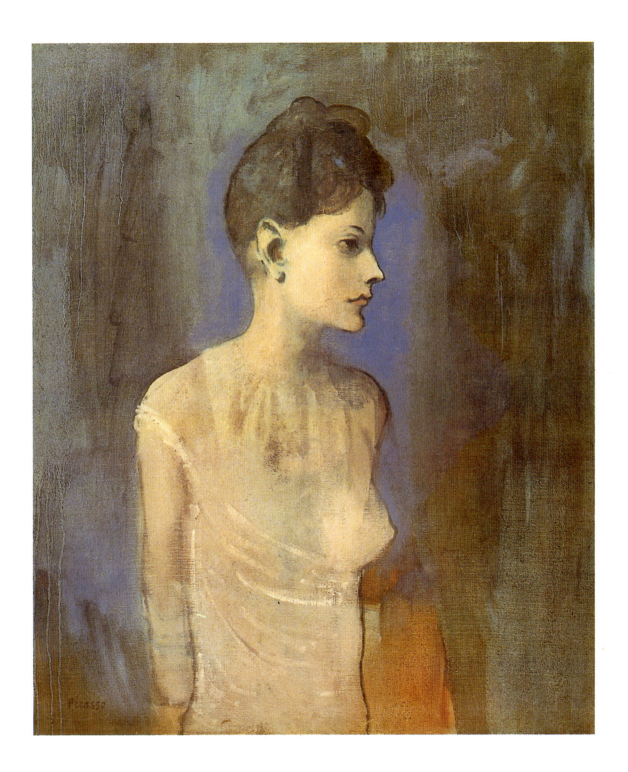

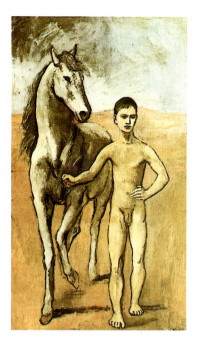

Knabe, ein Pferd führend, 1906
Öl auf Leinwand, 220,3 × 130,6 cm
New York, The Museum of Modern Art

»Für mich gibt es in der Kunst weder Vergangenheit noch Zukunft. Wenn ein Kunstwerk nicht immer lebendig in der Gegenwart lebt, kommt es überhaupt nicht in Betracht. Die Kunst der Griechen, der Ägypter und der großen Maler, die zu andern Zeiten lebten, ist keine Kunst der Vergangenheit; vielleicht ist sie heute lebendiger denn je. Kunst entwickelte sich nicht aus sich selbst, sondern die Vorstellungen der Menschen ändern sich und mit ihnen ihre Ausdrucksform.« PICASSO

immer dargestellt. Aber sie stehen nicht nur auf der Schattenseite des Lebens, sind keine geborenen Verlierer. Mehrmals in der Woche besuchte Picasso sie mit seinen Freunden im Zirkus Médrano, dessen rosarotes Zeltdach von weitem leuchtete, am Fuß des Montmartre, ganz in der Nähe seines Ateliers. So fand er Zugang zu einer Welt, die der seinen in manchem ähnlich war.

Picasso trifft mit diesen Bildern das Lebensgefühl einer empfindsamen Generation. Apollinaire und andere, die unstet und in den Städten heimatlos waren, fühlten sich dem fahrenden Volk verwandt. Zu ihnen zählte auch Rainer Maria Rilke, den in München 1915 bei seiner Gastgeberin Herta von Koenig Picassos Gemälde »Die Gauklerfamilie« (Abb. rechts) täglich umgab. In seiner fünften »Duineser Elegie«, die er den Gauklern widmete, dichtete er Picassos Bild weiter: »Wer aber *sind* sie, sag mir, die Fahrenden, diese ein wenig / Flüchtigern noch als wir selbst, (...) wie aus geölter / glatterer Luft kommen sie nieder / auf dem verzehrten, von ihrem ewigen / Aufsprung dünneren Teppich, diesem verlorenen / Teppich im Weltall.«

Mit den Gauklern kehren auch Gegenstände in die Bilder zurück: der ausladend schwingende Korb des Mädchens, der über die Schulter geworfene Sack des Possenreißers, die Trommel, die der Jüngling auf seiner Achsel trägt, und die Vase seitlich der Frau im Vordergrund. Es sind Requisiten, an die sich zwar keine Anekdoten knüpfen lassen, die aber zumindest die Figuren ausführlicher charakterisieren. Auch die Beziehung zwischen den Figuren ist unbeschwerter; das wird am deutlichsten in der Selbstverständlichkeit, mit der der Harlekin die Hand des Mädchens hält. Dennoch, die Figuren wie die Gegenstände verweigern alles Anekdotische, Picasso erzählt in diesen Bildern nicht, er schildert einen Zustand.

Wesentlich zu der immer noch spürbaren Kühle trägt die Diskrepanz zwischen der Kleidung der Figuren und ihrer Umgebung bei. Sie sind kostümiert wie bei einer Aufführung, nur befinden sie sich nicht an ihrer Spielstätte, sondern in einer sich in die Tiefe erstreckenden, leeren Dünenlandschaft. An diesem Ort der Einsamkeit, ohne Zuschauer, bar jeder zirzensischen Atmosphäre, erscheinen die Gaukler wie Fremdlinge. Noch etwas bringt die Kostümierung mit sich: Die Trikots liegen eng an, sie sind wie eine zweite, bunt bemalte Haut, die es erlaubt, die Plastizität der Körper herauszuarbeiten. Welch ein Unterschied zu den Gewandfiguren der vorangegangenen Stilphase. Picassos neues Interesse an der Wiedergabe dreidimensionaler Formen im Bild mag seine Ursache auch in seinen ersten Versuchen als Bildhauer haben, die in diese Zeit fallen.

Picasso nähert sich in dem Bild der Gauklerfamilie erneut klassischen Schönheitsidealen an. Die Überlänge der Figuren ist verschwunden, die Gesten besitzen nicht mehr jenes manieristische Pathos, und die kontrapostische Körperhaltung mit auffällig gespreizten Füßen scheint zur Pflicht für das Bildpersonal geworden zu sein. Häufig besucht Picasso in jener Zeit die Ausstellungsräume hellenistischer und römischer Plastik im Louvre. Es ist, als wolle er – kurz bevor er mit dem Kubismus den klassischen Schönheitskanon außer Kraft setzt – noch einmal zeigen, wie gut er dessen Regeln studiert hat.

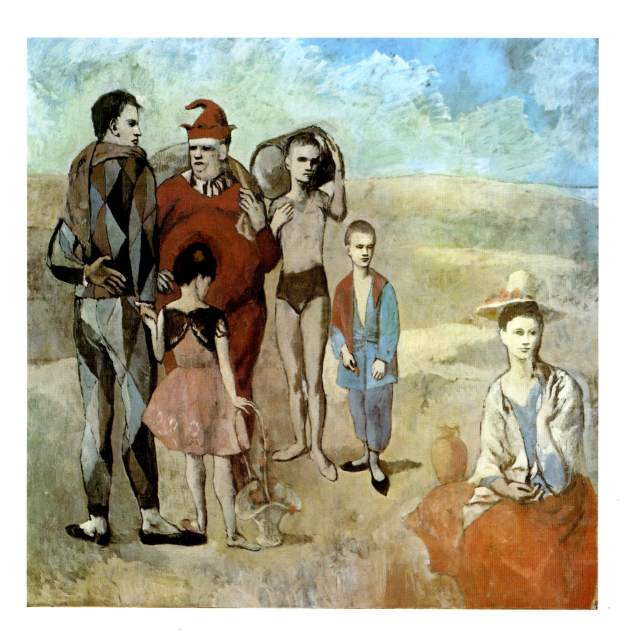

Im Bild »Knabe, ein Pferd führend« (Abb. links) demonstriert Picasso geradezu sein Wissen um klassische Schönheit. Was würde sich dazu besser eignen als ein Jüngling? Nackt muß er natürlich sein, so können die ausgewogenen Proportionen auch zur Schau gestellt werden. Selbst das Verhältnis der Figur zu ihrer Umgebung ist nicht mehr irritierend, Mensch und Natur befinden sich wieder in Einklang. Das zeigt schon die Farbgebung, die alle Bildelemente miteinander verschmilzt, ohne dabei von der jeweiligen Farbe des Gegenstandes in der Wirklichkeit wesentlich abzuweichen. Mensch und Tier bewegen sich gemeinsam, durch ihre Schrittstellung und die Neigung der Köpfe werden sie miteinander verknüpft. Nur die unmittelbare Ver-

Die Gauklerfamilie (Die Gaukler), 1905
Öl auf Leinwand, 212,8 × 229,6 cm
Washington, National Gallery of Art,
Chester Dale Collection

»Man bezeichnet mich als einen Sucher.
Ich suche nicht, ich finde . . .« PICASSO

»Von allem – Hunger, Elend, Unverständnis des Publikums – ist der Ruhm bei weitem das Schlimmste. Damit züchtigt Gott den Künstler. Es ist traurig. Es ist wahr.
Erfolg ist etwas sehr Wichtiges! Man hat oft gesagt, daß der Künstler für sich selbst, sozusagen ›aus Liebe zur Kunst‹, arbeiten und den Erfolg verachten soll. Das ist falsch! Ein Künstler braucht Erfolg. Und nicht nur, um davon zu leben, sondern vor allem, um sein Werk schaffen zu können. Sogar ein reicher Maler braucht Erfolg. Nur wenige Leute verstehen etwas von Kunst, und Gefühl für Malerei ist nicht allen gegeben. Die meisten beurteilen Kunst nach dem Erfolg. Warum also den Erfolg ›Erfolgsmalern‹ überlassen? Jede Generation hat die ihren. Aber wo steht geschrieben, daß der Erfolg immer nur denen gehören soll, die dem Publikum schmeicheln? Ich habe beweisen wollen, daß man allen und allem zum Trotz Erfolg haben kann, ohne Kompromisse zu machen. Wissen Sie was? Mein Erfolg als junger Maler ist mein Schutzwall gewesen. Die Blaue und die Rosa Periode waren die Paravents, hinter denen ich sicher war...« PICASSO

bindung durch den Halfter fehlt. Damit fehlt aber recht eigentlich auch die Motivation aller Bewegungen im Bild, die sich erst durch die konkrete Handlung verstehen lassen. An ihre Stelle ist eine imaginäre Verbindung zwischen Mensch und Natur getreten, geknüpft durch die Harmonie ihrer Bewegungen, begründet in Anmut und klassischen Proportionen. Gleich einer antiken Statue, deren empfindlichste Teile zerbrochen und verloren sind, kann nur noch Schönheit bewundert werden.

Die häufigen Besuche im Louvre offenbaren sich in den Gemälden des Jahres 1906 immer deutlicher. »La Toilette« (Abb. rechts) zeigt Fernande, wie sie ihr kastanienbraunes Haar kämmt. Ein privates Bild also, sogar ein intimes, doch weit entfernt von einer genrehaften Szene im Boudoir. Sie ist in jenen Tagen Picassos Göttin der Liebe, sein Inbegriff weiblicher Schönheit, seine Venus des täglichen Gebrauchs. Es lag nahe, sich antiker Venusstatuen zu bedienen und die konventionalisierten Formen ihrer Darstellung auf die eigene Schönheitsgöttin zu übertragen. Das Ergebnis ist eine Statue aus Fleisch und Blut, die man distanziert bewundert und gleichzeitig innig begehrt. Alles erscheint natürlich, die unvermeidlich kontrapostische Stellung der Beine, die über dem Kopf zusammengeführten Arme, die anmutige Neigung des Kopfes dem Spiegel entgegen – und doch ist dies nichts anderes als klassisch arrangierte Schönheit. Damit ist das eigentliche Thema des Bildes genannt. Es ist nicht die Schönheit um ihrer selbst willen, es ist deren Inszenierung. Fernande beschäftigt sich mit ihrer Toilette, deren Ziel es ist, die bereits reichlich vorhandenen Reize durch ihr rechtes Arrangement noch zu steigern. Sie bedient sich dabei des Spiegels, in ihm sieht sie sich selbst bei der Inszenierung ihrer Schönheit, so wie Picasso sie seinerseits im Gemälde als bereits vollendete Schönheit präsentiert. Mit seinem Bild hält er Fernande, gleich der Dienerin im Bild, ehrerbietig den Spiegel vor.

Damit war der vorläufige Höhepunkt der Verarbeitung klassischer Motive erreicht. Picasso hatte eindrucksvoll seine Kenntnisse antiker Quellen demonstriert, hatte gezeigt, wie das überlieferte Gedankengut sich aktualisieren läßt. Und ganz nebenbei hatte er bewiesen, daß er allen Ansprüchen an maltechnisches Können mit Leichtigkeit genügen konnte. Nichts lag näher, als nun ebendiese überlieferten Vorstellungen in Frage zu stellen. Mit dem Kubismus meldete Picasso aber nicht bloß schüchtern Zweifel an der Tradition an, er revolutionierte die Malerei. Mit dem Kubismus ging eine mehr oder weniger kontinuierliche Entwicklung der abendländischen Malerei zu Ende.

Die unverhohlene Pathetik der Blauen Periode und die einschmeichelnde Ästhetik und Melancholie der Rosa Periode konnten in der kubistischen Malerei keine Fortsetzung finden. Erst nach dem Kubismus besinnt sich Picasso wieder auf überliefertes Formengut. Dann bedient er sich aber nicht mehr der antiken Plastik als Vorbild, sondern eifert vielmehr klassizistischer Malerei nach.

Die Toilette, 1906
Öl auf Leinwand, 151 × 99 cm
Buffalo (N. Y.), Albright-Knox Art Gallery

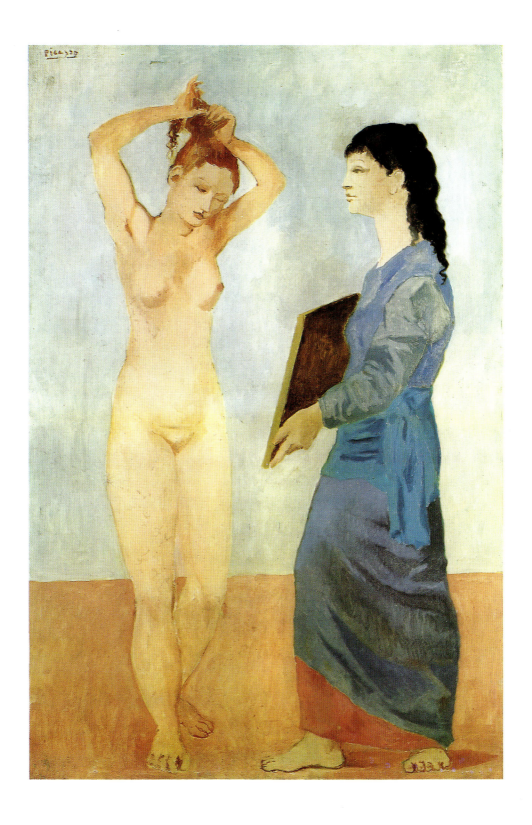

Picasso als Zeichner und Graphiker

Im Gegensatz zur stets nachahmenden Malerei sei »nur die Strichzeichnung keine Nachahmung«. Mit dieser Äußerung in einem Gespräch mit seinem langjährigen Kunsthändler und Freund Daniel-Henry Kahnweiler im Herbst 1933 weist Picasso der Zeichnung eine Vorrangstellung bei der unmittelbaren bildlichen Umsetzung künstlerischen Vorstellungsvermögens zu. Ein zweites Zitat mag Picassos Kunstauffassung weiter erhellen: »Nicht was der Künstler tut, ist wichtig, sondern was er ist.« Was der Künstler aber ist, so möchte man die Worte Picassos weiterführen, verwirklicht sich nur in unbehinderter, ursprünglicher Spontaneität.

Schon Picassos Kinderzeichnungen zeigen den Schwung treffsicherer Linienführung und aussagekräftiger Kürzel. Da zeichnet der Neunjährige mit einer schwungvoll durchgezogenen Linie den Rücken eines angreifenden Stiers in der Arena, da wird aus einer heftigen Pendelbewegung des Bleistifts des Sonnenschirm einer beobachtenden Dame, Köpfe verdichten sich zum Strichknäuel, und wilde Achterschwünge füllen die Reihen mit Randfiguren.

Eine noch mit »P. Ruiz« signierte Studie aus den Jahren 1894/95 (Abb.) zeigt die perfekte zeichnerische Modellierung ei-

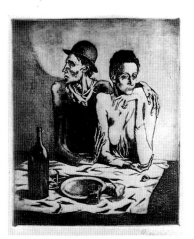

Das bescheidene Mahl, 1904
Radierung, 46,5 × 37,6 cm
New York, Museum of Modern Art

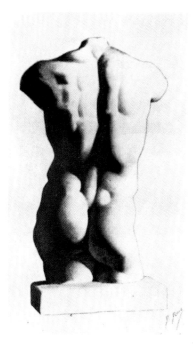

Studie eines Torsos, nach einem Gipsabguß, 1894/95
Kohle, 49 × 31,5 cm
Paris, Musée Picasso

nes Gipstorsos mit den Mitteln von Licht und Schatten. Als Zeichenmittel verwendet Picasso hier Kohle, die er an den die Rundungen der Muskeln bezeichnenden Stellen so weich in die grobe Körnung des Papiers hineinarbeitet, daß die leicht angegriffene Oberflächenbeschaffenheit des Gipsmodells als solche auf dem Papier sichtbar, ja fast fühlbar wird. Dies ist nicht der idealisierte Torso einer männlichen Figur, sondern der seitlich von der Sonne beschienene Gipsabguß einer Figur aus Stein, zusätzlich durch die kargen Umrißlinien seines Sockels als solcher charakterisiert.

Diese eher akademischen Arbeiten überzeugen Picassos Lehrer an der Kunstschule. Sie sind im akademischen Sinne perfekt, lassen dem Künstler in Picasso aber wenig Spielraum. Sie überzeugen vor allem Picassos Vater, den braven Kunstlehrer Don José Ruiz Blasco, der 1894 seinem 13jährigen Sohn die eigene Palette übergibt mit dem bestürzenden Vorsatz, nie mehr zu malen. Ab diesem Zeitpunkt signiert Pablo Ruiz mit »Picasso«, dem Namen der Mutter. Mit der Aktzeichnung eines stehenden Mannes, die eher einer Abschlußarbeit würdig wäre, wird Picasso an der Akademie in Barcelona zugelassen. Er darf die ersten beiden Klassen überspringen.

Im Oktober 1897 zieht er mit einer in kürzester Zeit vollendeten Aufnahmezeichnung in die Oberklasse der Königlichen Akademie von Madrid ein. Einen Monat später schreibt er an einen Freund: »Ich will keiner starren Schule folgen, denn das führt nur zur Gleichmacherei unter den Anhängern.« Wieder einen Monat später, im Dezember 1897, verläßt Picasso die Akademie. Die in den Jahren 1895 bis 1900 entstandenen Zeichnungen des jungen Picasso, Landschaften, Porträts, ja selbst die Speisekarten für sein Lieblingscafé in Barcelona, »Els Quatre Gats«, zeugen schon von subtilster Beobachtungsgabe und grandioser Vereinfachung. Es ist nicht der gesuchte Naturalismus mühsam gestrichelter »korrekter« Linien, der Picasso interessiert, nicht im geringsten das Abbilden des stofflich Sichtbaren, sondern es sind die Reflexe

Sitzende und stehende Frau, 1906
Kohle, 61,2 × 46,4 cm
Philadelphia, Philadelphia Museum of Art

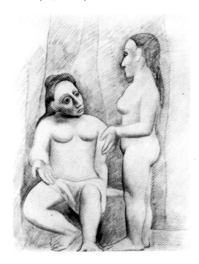

Stehender weiblicher Akt, 1911
Kohle, 48,5 × 31 cm
New York, Metropolitan Museum of Art

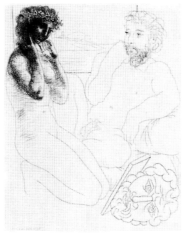

Bildhauer und Modell am Fenster mit umgestürzter Kopfskulptur, 1933
Radierung, 36,7 × 29,8 cm
Blatt 69 aus der »Suite Vollard«

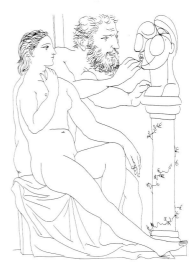

Bildhauer, Kopfskulptur auf Postament drehend, mit sitzendem Modell, um 1933
Radierung, 26,7 × 19,4 cm
Blatt 38 aus der »Suite Vollard«

der gewählten Gegenstände in seinem eigenen bildhaften Erleben, die er mit dem Zeichenstift, mit Kohle, mit Tusche oder der Feder scheinbar mühelos auf das Papier setzt.
In den Skizzenbüchern Picassos findet man am ehesten Aufschluß über seine Arbeitsweise. Die immer wieder von neuem aufgegriffene zeichnerische Auseinandersetzung mit seinen Motiven führt Picasso zu endlosen, oft nur geringfügig veränderten Neuformulierungen, deren Sinn nicht in der »Verbesserung« eines Entwurfs liegt, sondern im gewollten Ausschöpfen unablässig erweiterter Erfahrung. So gibt es für Picasso nicht die abschließende, endgültige Formulierung eines Motivs. Die verschiedenen Variationen jedes Themenkreises bilden in der Zusammenschau eigenständige Werke. Sie verhalten sich zueinander wie Spiegelungen ein und desselben Gegenstands in den Facetten eines reich geschliffenen Glases.
Neben der Zeichnung und selbstverständlich auch der Malerei und der Skulptur steht die Graphik als ein eigenständiger Teil seines Werks für die künstlerischen und handwerklichen Fähigkeiten Picassos. Von anerkannten Meistern in die Technik des Tiefdrucks eingeführt, weiß er schon in seiner zweiten Radierung, »Das bescheidene Mahl« (Abb.) von 1904, die Ausdrucksmittel dieses Mediums zu nutzen: Mit harter Strichführung in scharfen Umrißlinien und dicht schraffierter Binnenzeichnung steigert er in diesem letzten großen Werk der Blauen Periode die traurig-düstere Stimmung der

vorangehenden Gemälde zu einem mitleidlosen Realismus.
Schon kurze Zeit später entstehen – in Paris und im katalonischen Gosol, wo Picasso den Sommer 1906 zusammen mit seiner Lebensgefährtin Fernande verbringt – die herrlichen Gouachen und Aquarelle der Rosa Periode. Motive aus der Welt des Zirkus und weibliche Akte, auf denen die Binnenzeichnung einem elastisch modellierenden Kontur weicht,

Gesicht (Marie-Thérèse Walter?), 1928
Lithographie, 20,4 × 14,2 cm

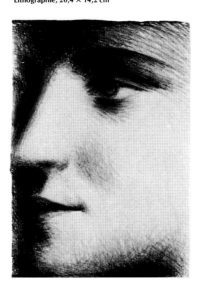

der den Figuren eine fast »klassische« Anmut verleiht. Immer wieder scheint sich der Stil Picassos zu ändern: Die Kohlezeichnung »Sitzende und stehende Frau« (Abb.) entstand 1906 während der Vorbereitungen zu einem großformatigen Ölbild, in dem die wuchtige Plastizität der Körperrundungen in den Vordergrund tritt. Ein Vergleich dieser Kohlezeichnung mit einem in gleicher Technik ausgeführten Frauenakt des analytischen Kubismus von 1911 (Abb.) verdeutlicht die ungeheure Spannweite von Erfahrungsreichtum, Vorstellungsvermögen und bildlicher Realisierung im Werk Picassos. Picassos graphisches Werk umfaßt mehr als 2000 Arbeiten in den verschiedensten Techniken. Während er jedoch im Hochdruck den Holzschnitt selten anwendet und den Linolschnitt erst im Alter für sich entdeckt, nehmen unter den Techniken des Tiefdrucks und des Flachdrucks die Radierung und die Lithographie eine Vorrangstellung ein. Beide Techniken scheinen der von Picasso geforderten ursprünglichen Spontaneität der »Zeichnung« am wenigsten Widerstand entgegenzusetzen und kommen daher seiner flüchtigen Arbeitsweise am meisten entgegen.
Picasso suchte immer wieder nach neuen technischen Möglichkeiten zur Umsetzung seiner Bildideen. So verwendete er häufig druckgraphische Mischtechniken, zum Beispiel Radierung und Kaltnadel oder Radierung und Aquatinta. Eine Besonderheit in seinem graphischen Werk ist die sonst sehr selten gewordene Technik des Zuckeraussprengverfahrens, bei

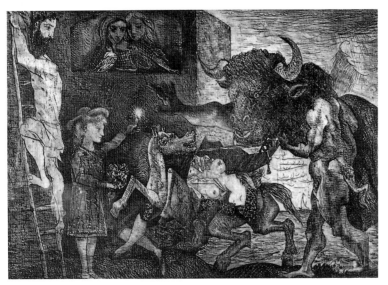

Minotauromachie, 1935
Radierung und Kaltnadel, 49,5 × 69,7 cm
New York, Museum of Modern Art

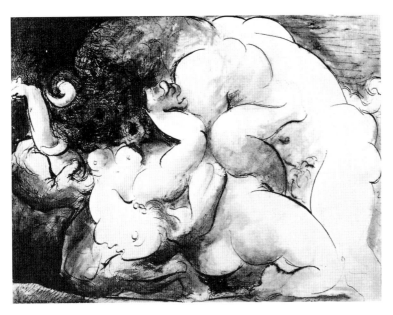

Minotaurus und Frauenakt, 1933
Tusche auf blauem Papier, 47 × 62 cm
Chicago, Art Institute of Chicago

dem mit Tusche und Zuckerwasser auf die Platte gezeichnet wird. Nach der anschließenden Beschichtung mit Asphaltlack wird die Druckplatte in Wasser gelegt, unter dessen Einwirkung der sich auflösende Zucker die Beschichtung wegsprengt. Das hervorragendste Beispiel für die Anwendung dieses Verfahrens ist die 1936 entstandene Aquatinta und Radierung »Faun, eine Frau enthüllend« (Abb.). In der »Suite Vollard« (Abb.), so genannt nach ihrem Herausgeber Ambroise Vollard (Abb.), dem Freund und Kunsthändler Picassos, sind 100 Radierungen der Jahre 1930 bis 1937 zu einem großartigen Meisterwerk der graphischen Druckkunst zusammengefaßt. Als ein von Picasso immer wieder behandeltes Thema nimmt hier »Das Atelier des Bildhauers« mit 46 Blättern den größten Raum ein. Sie zeigen in ernsthaft-ruhiger und dennoch fast heiterer Stimmung den Bildhauer und sein Modell in immer wechselnden Ansichten und zeugen von der glücklichen Phase in Picassos Leben, in der er sich in der Stille von Schloß Boisgeloup fast ausschließlich der Bildhauerei widmete. Wie schon in seinen früheren Zeichnungen verwendet Picasso hier fast ausschließlich eine weich modellierende Umrißzeichnung, die selbst in der Technik der Radierung so meisterhaft eingesetzt wird, daß ohne weitere Binnenzeichnung die Rundungen der anmutig gebildeten Körper innerhalb der Umrißlinien sichtbar werden.

Zur »Suite Vollard« gehören jedoch auch fünf Blätter zum Thema »Die Umarmung«, in der die klassische Linearität einer ungeheuer expressiven Dynamik in der Strichführung weicht. Thematisch und stilistisch sind sie eng verwandt mit der großformatigen lavierten Tuschzeichnung »Minotaurus und Frauenakt« (Abb.) von 1933 mit ihrer geradezu barocken Dynamik und Volumenhaftigkeit der Körperformen.

Der Mythos des Minotaurus, des Ungeheuers mit Menschenleib und Stierkopf, nimmt vor allem in den Zeichnungen und der Druckgraphik Picassos in den dreißiger Jahren eine immer bedeutsamere Stellung ein. Mal triumphiert er in animalischer Wildheit, mal nimmt er teil an einem ausgelassenen Gelage im Atelier des Bildhauers, mal bricht er tödlich verwundet in der Arena zusammen, mal liebkost er linkisch eine schlafende Schönheit. In der »Minotauromachie« (Abb.) von 1935 – sicher das bedeutendste graphische Werk Picassos und eines der wichtigsten Blätter des gesamten 20. Jahrhunderts – ist es der erbarmungswürdige, hilflos tastende, blinde Minotaurus, der von einem kleinen Mädchen mit einer Kerze durch die Finsternis geführt wird. In der Bildmitte, zwischen dem Mädchen und dem Minotaurus, ein scheuendes Pferd mit angstvoll aufgeblähten Nüstern, aus dessen aufgerissenem Leib die Gedärme herausquellen. Auf seinem Rücken hängt der Körper einer tödlich verwundeten Stierkämpferin mit entblößter Brust, während links eine bärtige Christusfigur die Leiter erklimmt. Antike Legende, die Welt des Stierkampfs und christliche Assoziationen sind hier zu einer Allegorie verwoben, die sich allen Deutungsversuchen mit Erfolg zu entziehen vermag.

Das Thema »Tod der Stierkämpferin« hatte Picasso vorher in verschiedenen Zeichnungen, Radierungen und Gemälden behandelt. Eine Radierung aus dem Jahre 1934 beschwört in ihrer Darstellungsweise die Vergewaltigung der Stierkämpferin durch den Stier. In einer Tuschzeichnung auf Holz taucht ebenfalls schon 1934 ein Motiv auf, das in der »Minotauromachie« wiederverwendet wird: Sie zeigt einen Stier, der dem verwundeten Pferd mit dem Maul die Gedärme aus dem Leib reißt. Am Rande der Arena hält eine Frau

Faun, eine Frau enthüllend, 1936
Radierung und Aquatinta, 31,6 × 41,7 cm
New York, Museum of Modern Art

dem Stier eine Kerze entgegen. Wegen mancher thematischen und motivischen Parallele hat man die »Minotauromachie«-Radierung häufig mit der riesenhaften Leinwand von »Guernica« (Abb. S. 68/69) verglichen, mit der Picasso 1937 auf so eindrucksvolle Weise seinen Protest gegen das Franco-Regime und die Brutalität des Krieges formulierte.
Picasso hat in vielen seiner Werke Stellung bezogen gegen die Grausamkeit des Krieges. Seine Radierung »Traum und Lüge Francos« von 1937 zeigt in einer comic-strip-artigen, wütend-satirischen Bildfolge, wie der ironisch karikierte Franco gegen Gerechtigkeit, Menschlichkeit und Kultur vorgeht. Die letzten vier Bildfelder dieser Radierung stehen im Zusammenhang mit seinen Skizzen zu »Guernica«. Im selben Jahr schreibt Picasso: »Künstler, die mit geistigen Werten arbeiten und leben, sollten einem Konflikt nicht gleichgültig gegenüberstehen, bei dem die höchsten Werte der Zivilisation und Humanität auf dem Spiel stehen.« Eines der bekanntesten lithographischen Werke Picassos, die »Friedenstaube«, schmückte das Plakat für den Friedenskongreß 1949 in Paris (Abb. S. 64).
Steht in Picassos graphischem Werk lange Zeit die Radierung in Verbindung mit verschiedenen anderen Techniken im Vordergrund, so gewinnt – nach einzelnen

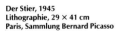

Der Stier, 1945
Lithographie, 29 × 41 cm
Paris, Sammlung Bernard Picasso

Bildnis des Kunsthändlers Ambroise Vollard, um 1937
Weichgrundradierung, 34,8 × 24,7 cm

frühen Versuchen wie das »Gesicht« (Abb.) von 1928 – ab 1945 die Lithographie immer größere Bedeutung für sein künstlerisches Schaffen. In schneller Folge entstehen in diesem Jahr etwa dreißig, in den nächsten fünf Jahren an die zweihundert und bis 1962 insgesamt dreihundertfünfzig lithographische Werke. Die Auseinandersetzung mit dieser Technik ist so intensiv, daß Picasso für fast drei Jahre, bis 1948, die Radierung völlig aufgibt.
Ähnlich wie schon für die Zeichnung, so gilt auch für die Lithographie, daß es für Picasso keine endgültig abschließende Formulierung gibt. Während seiner Arbeit in der Werkstatt des Pariser Lithographen

Paloma Picasso, 1952/53
Tinte, 65,5 × 50,5 cm

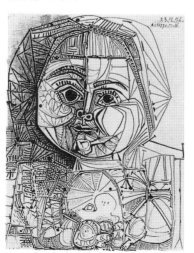

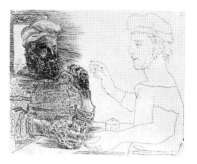

Zwei Zecher, um 1933
Radierung, 23,7 × 29,7 cm
Blatt 12 aus der »Suite Vollard«

Mourlot läßt er sich immer wieder Probedrucke der verschiedenen Zustände, der »Metamorphosen eines Bildes«, anfertigen. Auf diese Weise entwickelt er im spielerischen Umgang eine überlegene Technik, die es ihm erlaubt, seine Ausdrucksmittel frei zu wählen. Picasso hat in der Lithographie alle seine traditionellen Themenkreise behandelt; seine Auseinandersetzung gilt hier jedoch vornehmlich der Darstellung von Porträts, Stilleben, Einzelfiguren und Tieren.
Die Lithographie »Der Stier« (Abb.) von 1945 mag hier als Beispiel für die hohe Kunstfertigkeit stehen, die Picasso auch in dieser Technik entwickelt hatte. Sie wurde in elf verschiedenen Zuständen gedruckt, in denen die Formen bis hin zur reinen Umrißzeichnung sukzessive immer weiter abstrahiert werden.
Wieder erobert sich Picasso eine neue Technik. 1959 entstehen die ersten bedeutenden farbigen Linolschnitte (Abb.), bei denen häufig bis zu sieben Platten übereinander gedruckt wurden. Trotz der später eingeführten Vereinfachung des Verfahrens, wobei Picasso jeweils nur eine Platte mehrmals schneidet und dann mit einer anderen Farbe neu andruckt, stellen die Linolschnitte Picassos in ihrer Vielfalt von Linie, Fläche und Form Meisterwerke der Druckgraphik des 20. Jahrhunderts dar.

Das Frühstück im Freien, 1962
Linolschnitt, 53 × 64 cm

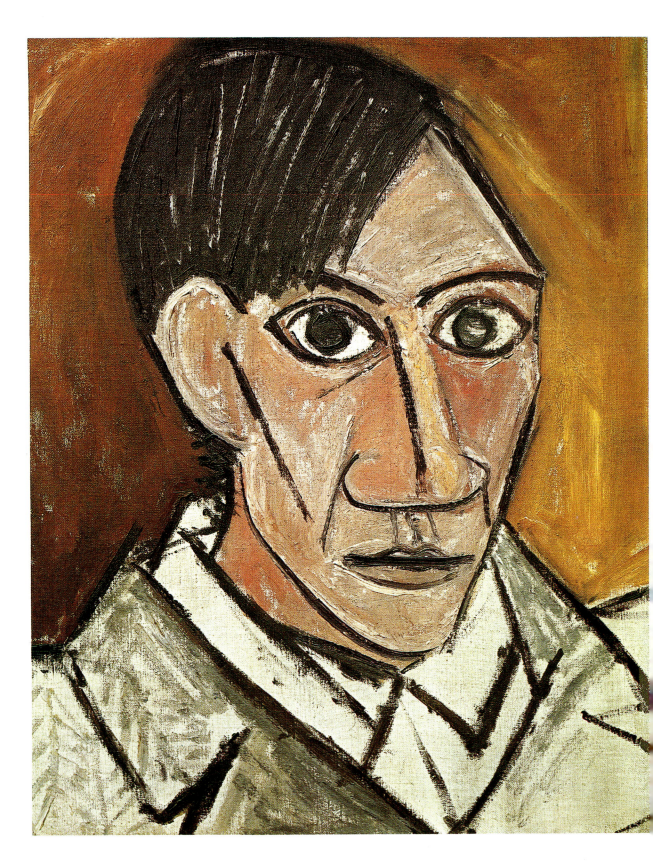

Der Kubismus
1907–1917

»Die Kunst ist eine Lüge.« Der das gesagt hat, ist selbst ein Künstler: Picasso. Doch wie er dachte bereits der römische Schriftsteller Plinius, der zum Beweis der Meisterschaft des Malers Zeuxis eine Anekdote überlieferte. Der Maler hatte Trauben so vollkommen gemalt, daß Vögel herbeiflogen, um an ihnen zu picken. Die Lüge, die erfundene Wahrheit, tat also ihren Dienst, Fiktion und Wirklichkeit vermengten sich, tatsächliche Vögel wollten bloß gemalte Trauben fressen. Die Kunst ist demnach tatsächlich eine Lüge – und diese Lüge aber umgekehrt auch eine schwere Kunst.

Picasso hatte freilich nie im Sinn, die Wirklichkeit täuschend nachzuahmen. Schon die Impressionisten und ihre Nachfolger untergruben dieses jahrhundertealte Dogma, doch ihm blieb es vorbehalten, das Überkommene durch die Erfindung des Kubismus endgültig niederzureißen. An die Stelle der Zentralperspektive trat eine den Gegenstand aus mehreren Blickwinkeln gleichzeitig wiedergebende Sehweise. Die alte, an der Wahrnehmung der Wirklichkeit orientierte Bildgeometrie wurde erweitert um eine nur aus dem Gemälde entwickelte autonome Bildstruktur; die nachvollziehbare Beleuchtung des Bildraumes wich der sich von Bildelement zu Bildelement verändernden Licht- und Schattenverteilung.

Vergegenwärtigt man sich die dem Kubismus vorausgegangene Rosa Periode noch einmal, so treten der Bruch innerhalb Picassos Werk und das Ausmaß seiner Revolte gegen die abendländische Kunst mit aller Deutlichkeit vor Augen. Es ist eine neue Wahrnehmung der Wirklichkeit, eine neue Methode, die Wahrheit zu erfinden, die den Gesetzesbruch ermöglicht. Und es ist ein gewandeltes Selbstverständnis, das, wie der Vergleich zweier Selbstbildnisse zeigt, Picasso dazu befähigt.

Das »Selbstbildnis mit Palette« (Abb. S. 2) entstand im Herbst 1906. Der Anfang des Kubismus stand kurz bevor, doch kaum eine Andeutung darauf findet sich im Bild. Der die Palette haltende Daumen gleicht einem Bekenntnis, zu welchem Werkabschnitt dieses Gemälde noch gehört. Er ist Finger und Farbfleck zugleich, er ist Teil des Malers und Teil seiner Malerei, er ist rosa. Allein das Gesicht wirkt bereits maskenhaft, die Schatten unter dem Kinn oder auf der Wange brechen abrupt ab. Die Linie gewinnt an Bedeutung für die Bildorganisation, und darin liegt der Hinweis auf Kommendes.

Das Reservoir, Horta de Ebro, 1909
Öl auf Leinwand, 60,3 × 50,1 cm
New York, Sammlung Mr. und Mrs. David Rockefeller

»Braque hat immer gesagt, in der Malerei zähle nur die Intention. Und das stimmt. Was zählt, ist das, was man macht. Das ist das Wichtige. Was am Kubismus schließlich vor allem wichtig gewesen ist, war das, was man machen wollte, die Intention, die man hatte. Und das kann man nicht malen.« PICASSO

Selbstbildnis, 1907
Öl auf Leinwand, 50 × 46 cm
Prag, Národni Galerie

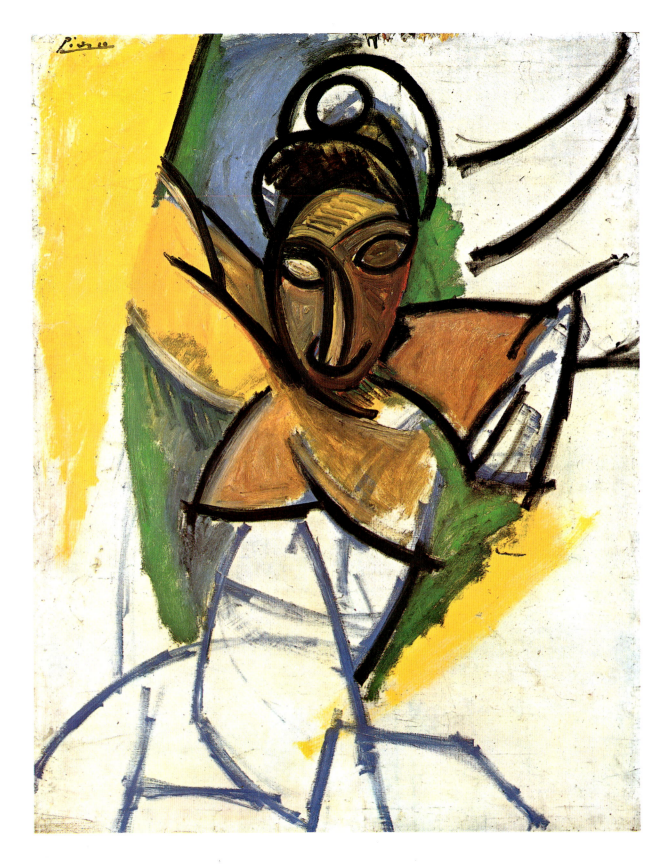

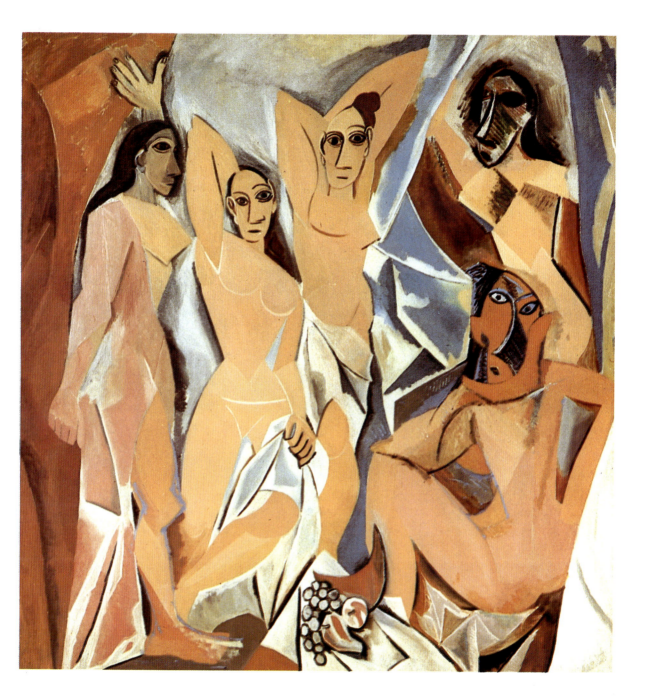

Im »Selbstbildnis«, das kurz darauf im Frühjahr 1907 entstand (Abb. S. 32), ist die Linie jetzt das dominierende Gestaltungsmittel. Die breiten, schnell ausgeführten Pinselstriche markieren die Gesichtszüge. Sie umgrenzen auch die übrigen Flächen im Bild, die fast ohne Modellierung mit Farbe ausgefüllt sind. An mehreren Stellen bleibt die Leinwand sogar unbemalt. Zur gleichen Zeit feilt Picasso an den Entwürfen zu dem Gemälde »Les Demoiselles d'Avignon«. Aber

Oben:
Les Demoiselles d'Avignon, 1907
Öl auf Leinwand, 243,9 × 233,7 cm
New York, The Museum of Modern Art

Links:
Frau (Studie zu »Les Demoiselles d'Avignon«), 1907
Öl auf Leinwand, 118 × 93 cm
Basel, Sammlung Beyeler

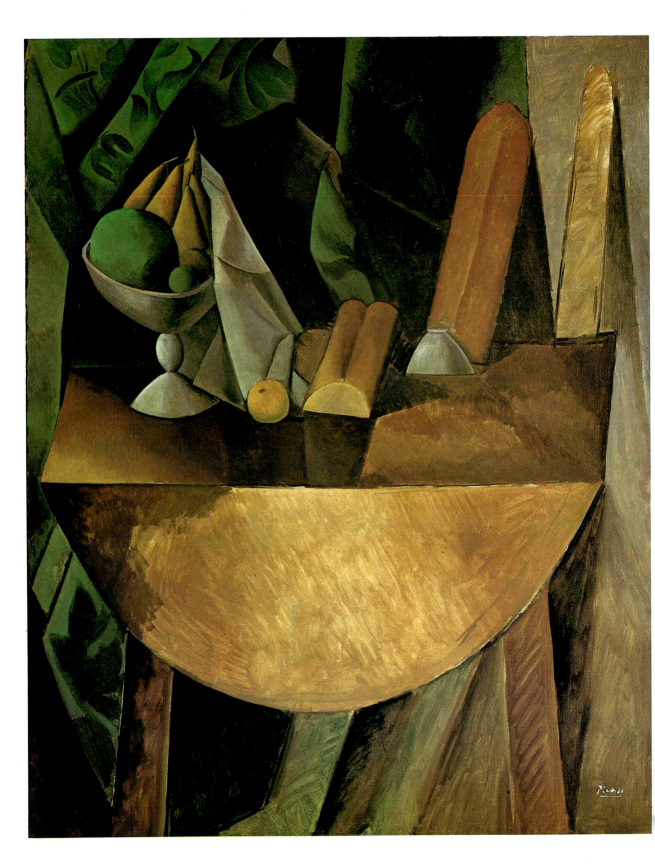

nicht nur die Darstellungsform, auch der Blick Picassos auf sich selbst hat sich gewandelt. Nur wenige Monate liegen zwischen den beiden Selbstbildnissen, das eine aber zeigt noch den jugendlichen, das andere bereits den reifen Picasso.

In einem Entwurf (Abb. S. 34) zu den »Demoiselles« blieb die untere Bildhälfte unvollendet. Hier offenbart sich Picassos Arbeitsweise: Er umreißt zunächst mit fahrigem Pinselstrich die Konturen, erst danach werden die vorgegebenen Flächen mit grellen Farben ausgefüllt und schließlich die eckigen Umrißlinien noch einmal schwarz nachgezogen. Nach jedem Strich setzt er den Pinsel ab. Körper und Kopf werden in kantige Stücke zergliedert. Dabei entlehnte Picasso die ihre Arme hinter dem Kopf verschränkende Nackte bei Jean Auguste Dominique Ingres' Gemälde »Das türkische Bad«, in dem dieser ausgerechnet den sanft geschwungenen, wohlgerundeten weiblichen Formen huldigt.

Für die endgültige Fassung der »Demoiselles d'Avignon« (Abb. S. 35) hat Picasso das Motiv dieser Studie für die Frau in der Bildmitte übernommen. Der Kontrast zu Ingres' vor Sinnlichkeit und Erotik dampfendem Bad könnte freilich kaum größer sein. Die aufreizende Pose wird durch die unförmigen Arme, die spitzen Ellbogen und den vom Fleisch eingekeilten Kopf in ihr Gegenteil verkehrt. Dabei ist sie und ihre Nachbarin zur Linken – in ihrer warmtonigen Monochromie rufen sie sogar die Erinnerung an die Rosa Periode wach – noch eine Schönheit im Vergleich zu den übrigen weiblichen Figuren, deren deformierte Köpfe und Körper »wie mit der Axt behauen« wirken. Bei der Figur im Vordergrund rechts ist die genaue Haltung des aufgestützten Armes nicht einmal mehr zu rekonstruieren. Körper und Kopf sind völlig unterschiedlich gestaltet, Rücken und Gesicht gleichzeitig zu sehen, Augen und Mundpartie widersprechen allen Naturgesetzen. Hinter ihr betritt eine weitere Frau den Raum, den blauen Vorhang beiseite schiebend. Ihr Kopf ist zur Hundeschnauze deformiert, das Gesicht in grün-rote Schraffuren zerlegt, der Körper in miteinander unvereinbare Partikel zerhackt. Die fünfte Frau schließlich, am linken Bildrand, ist ohne Bewegung, das Gesicht zur Maske versteinert.

Jede einzelne Figur ist also aus gänzlich unterschiedlichen Bestandteilen zusammengefügt. Aber auch die Figuren untereinander gehorchen nochmals gegensätzlichen Gestaltungsprinzipien. Sie alle übergreift eine radikale Geometrisierung, die zum einen den natürlichen Proportionen ihr eigenes Gesetz aufzwingt und sie damit nach Belieben verformt, zum anderen aber auf das engste mit dem ebenfalls zerklüfteten Hintergrund verschmilzt; der Bildraum erscheint zusammengepreßt. Die fehlende Modellierung der Körper durch Licht und Schatten und die Kombination mehrerer Blickwinkel in einem Bild tragen weiterhin zur Verunklärung des Raumes bei.

Picasso wollte alles zugleich zerstören. Der Mythos von der Schönheit der Frau war dabei noch das Geringste. Er revoltierte gegen das Bild, das man sich von ihm als Maler bisher gemacht hatte, und er revoltierte mit diesem Bild gegen die gesamte abendländische Kunst seit der Frührenaissance. Das Gemälde war freilich keine Schöpfung

Obstschale und Brot auf einem Tisch, 1909
Öl auf Leinwand, 164 × 132,5 cm
Basel, Öffentliche Kunstsammlung, Kunstmuseum Basel

»In den *Demoiselles d'Avignon* habe ich eine Nase im Profil in ein Gesicht en face gemalt. Ich mußte sie ja quer nehmen, um sie zu benennen, um sie als ›Nase‹ zu bezeichnen. Daraufhin hat man von Negerkunst gesprochen. Haben Sie jemals eine einzige Negerplastik, eine einzige nur, mit der Nase im Profil in einer Maske en face gesehen?« PICASSO

Abbildung Seite 38:
Bildnis Ambroise Vollard, 1910
Öl auf Leinwand, 92 × 65 cm
Moskau, Staatliches Puschkin-Museum für bildende Kunst

Abbildung Seite 39:
Frau mit Birnen (Fernande), 1909
Öl auf Leinwand, 92 × 73,1 cm
New York, Privatbesitz

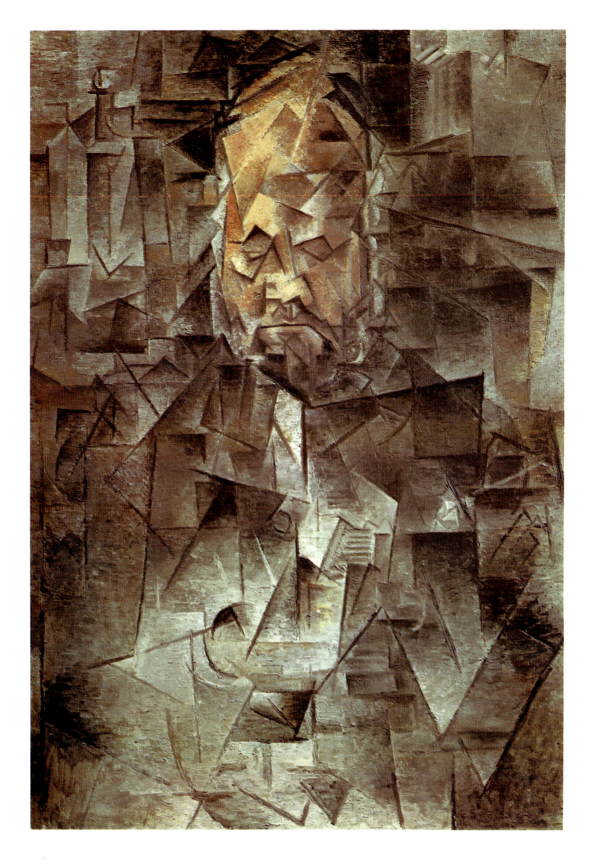

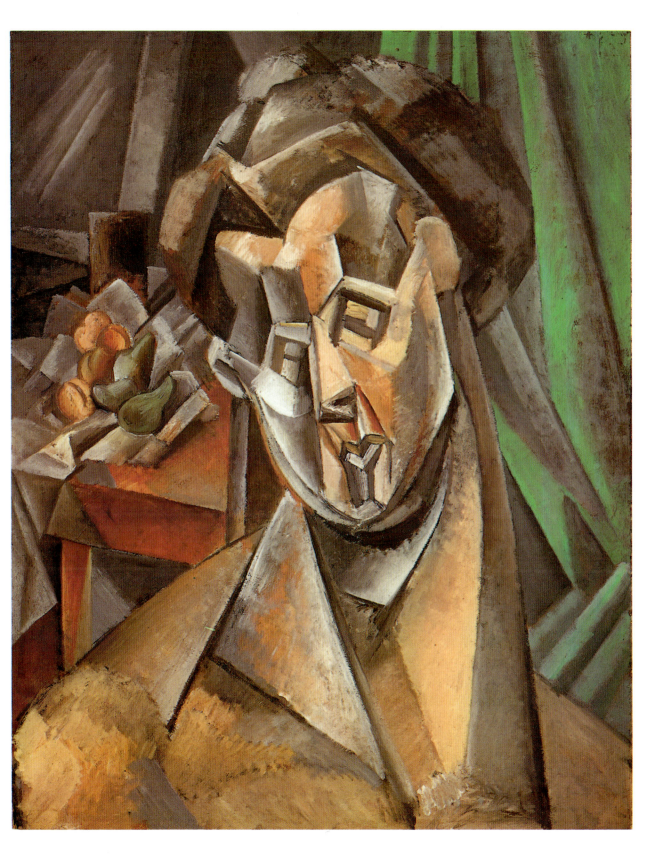

Kopf, 1909
Feder, 63,5 × 47 cm
Paris, Privatbesitz

»Wenn ich eine Schale malen will, dann zeige ich Ihnen natürlich auch, daß sie rund ist. Der allgemeine Bildrhythmus jedoch, das Kompositionsgerüst, kann mich dazu zwingen, diese Rundung als Quadrat darzustellen. Wahrscheinlich bin ich im Grunde ein Maler ohne Stil. Oft ist ›Stil‹ etwas, das den Künstler auf die gleiche Sehweise festlegt, auf die gleiche Technik, die gleichen Formulierungen jahraus, jahrein, manchmal ein ganzes Leben lang. Man erkennt ihn sofort, doch ist es immer derselbe Anzug oder derselbe Schnitt des Anzugs. Jedoch gibt es große Maler, die Stil haben. Ich selber schlage zu wild um mich, vagabundiere zuviel. Sie sehen mich hier, und doch habe ich mich schon verändert, bin schon anderswo. Ich bin nie festgelegt, und deshalb habe ich keinen Stil.« PICASSO

»Ich habe oft Stücke von einer Zeitung für meine Papiercollagen benutzt, aber nicht, um eine Zeitung zu machen.«
PICASSO

Gitarre, 1913
Kohle, Bleistift, Tusche und *papier collé*,
66,3 × 49,5 cm
New York, The Museum of Modern Art,
Nelson A. Rockefeller Bequest

aus dem Nichts. Picasso hatte zuvor iberische und afrikanische Skulpturen gesehen. Sie bargen jene archaischen Formen in sich, die ihn zur Stilisierung der natürlichen Formen, zur rigorosen Geometrisierung und schließlich zur radikalen Deformation anregten.

Andere Künstler hatten sich schon vor Picasso für die Kunst der »Primitiven« interessiert, verwendeten sie aber nicht mit der Rückhaltlosigkeit wie er. Henri Matisse und André Derain stachelten mit ihren im »Salon des Indépendants« ausgestellten Aktdarstellungen vor allem den Ehrgeiz des jungen Spaniers an. Ihre einhellige Reaktion auf das Gemälde war Entsetzen. Selbst Apollinaire, der mittlerweile zu den Anhängern Picassos zählte, und auch Georges Braque, den Picasso erst seit kurzem kannte, lehnten anfangs das ihnen Unbegreifliche ab. Sie sahen ihn in eine »entsetzliche Einsamkeit« versetzt oder fürchteten gar, wie Derain, er werde sich eines Tages hinter seiner Leinwand aufhängen. Doch die verbalen Attacken der Kollegen verstummten rasch und wandelten sich alsbald in eine künstlerische Aufarbeitung der neuen Prinzipien. Der Kubismus war geboren.

Picasso bekam Gesellschaft. Braque war es vor allen anderen, der mit ihm um die Entwicklung der neuen Malerei wetteiferte. Über ihre künstlerische Rivalität fanden die beiden zur Freundschaft. Während mehrerer Jahre sollten sie die Möglichkeiten des Kubismus gemeinsam ausloten. Zunächst fuhren sie im Sommer 1908 aufs Land, um nach der Rückkehr festzustellen, daß ihre unabhängig voneinander entstandenen Gemälde sich verblüffend glichen.

Noch ganz diesem frühen, monumentalen Kubismus verpflichtet ist das Gemälde »Obstschale und Brot auf einem Tisch« (Abb. S. 36). Zwischen heruntergeklappter Tischoberfläche und grünem Vorhang ist das karge Stilleben im komprimierten Bildraum ausgebreitet. Ein Brot, dessen Schnittfläche mit dem Halbrund des Tisches korrespondiert, eine Obstschale und eine umgekehrte Tasse sowie verschiedene Früchte, allesamt Dinge des täglichen Lebens, die eines jedoch besonders auszeichnet: Bereits in ihrer natürlichen Erscheinung gehorchen sie geometrischen Grundformen. Damit kann Picasso zum einen Cézannes Forderung nach Vereinfachung der Formen auf Kreis, Oval und Rechteck genügen und zum anderen seine neue Konzeption des Bildraumes geradezu schulmeisterlich an Zitronen und Birnen demonstrieren. Der Bildraum wird nicht mehr einheitlich mittels der Zentralperspektive organisiert, sondern jeder Gegenstand einzeln aus einem jeweils veränderten Blickwinkel wiedergegeben. So kann man beispielsweise zwar von oben in die Fruchtschale blicken, der Boden der Tasse bleibt dem Betrachter aber verborgen.

Nach dem weltabgeschiedenen Horta de Ebro, wohin sich Picasso in seiner Studienzeit einmal zurückgezogen hatte, um seine Zukunft zu überdenken, kehrte er im Frühling 1909 zurück. Es sollte einer der produktivsten Abschnitte in seinem Leben werden. Dort entstand auch das Porträt von Fernande, »Frau mit Birnen« (Abb. S. 39), das eine weitere Entwicklungsstufe des analytischen Kubismus markiert. Jetzt kommen die Studien der primitiven Skulpturen zur Entfaltung. Picasso hatte sich nie für deren ethnologischen Gehalt interessiert, dafür aber um so eingehender ihre formale Gestaltung

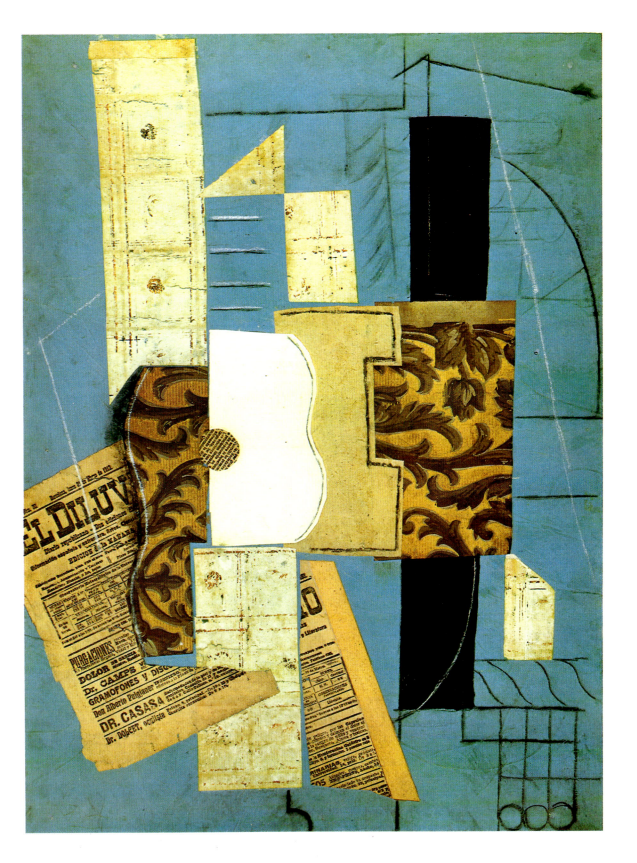

»Der Kubismus unterscheidet sich von keiner andern Schule der Malerei. Allen sind die gleichen Prinzipien und die gleichen Elemente gemeinsam. Die Tatsache, daß der Kubismus lange Zeit nicht verstanden wurde und daß es noch heute Menschen gibt, die nichts darin sehen, bedeutet gar nichts. Ich kann nicht Englisch lesen, und für mich besteht ein englisches Buch aus leeren Blättern. Das bedeutet aber nicht, daß die englische Sprache nicht existiert, und warum sollte ich jemand anders als mir selbst die Schuld geben, wenn ich etwas nicht verstehen kann, wovon ich nichts weiß?« PICASSO

Pfeife, Bass-Flasche, Würfel, 1914
Papiers collé und Reißkohle auf Papier,
24 × 32 cm
Basel, Galerie Beyeler

untersucht, als deren Kern er das Aneinanderreihen einzelner Volumina erkannte. Entsprechend dieser Beobachtung werden im Gemälde Augenhöhlen, Nase, Wangen, Lippen usw. als gewölbte Körper aufgefaßt, die das Gesicht in voneinander abgetrennte Partien zergliedern. Das mehrperspektivische System ist jetzt nicht mehr auf mehrere Gegenstände verteilt, sondern auf einen einzigen konzentriert.

Die Geometrisierung, die zuvor einfache Gegenstände wie Tassen oder dergleichen in ihrer typischen Form erfaßte, also das Erkennen des Gegenstandes geradezu förderte, steht jetzt der Identifizierung der Person eher entgegen. Die Wiedergabe individueller Gesichtszüge als unverzichtbare Forderung an das Porträt und die Vereinheitlichung der Formen, wie sie die zunehmende Geometrisierung mit sich bringt, scheinen einander auszuschließen. Gleichwohl halten sich zu jener Zeit die beiden Hauptstränge in Picassos Werk, der Naturalismus und die Abstraktion, die Orientierung an der Wirklichkeit und das Bemühen um die Autonomie der Kunst, die Waage. Nie trat einer der beiden Pole ohne den anderen in Erscheinung. Picasso malte kein ausschließlich naturalistisches Gemälde, aber

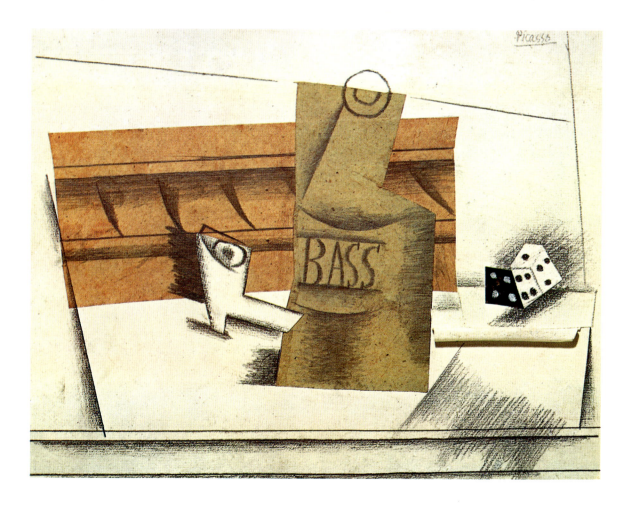

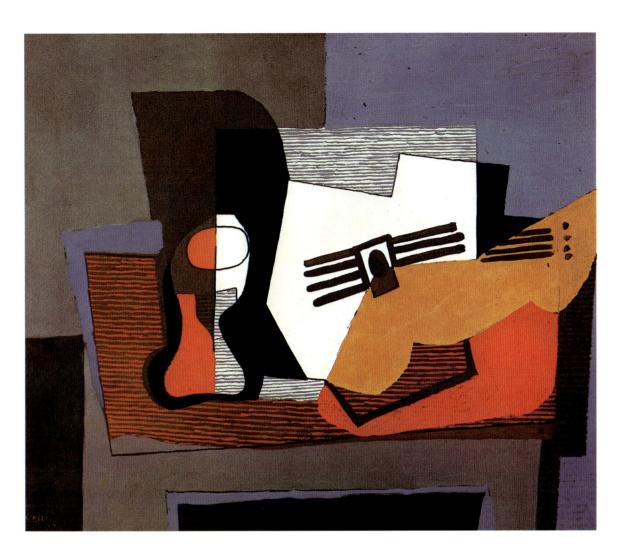

Stilleben mit Gitarre, 1922
Öl auf Leinwand, 83 × 102,5 cm
Luzern, Sammlung Rosengart

auch kein vollkommen abstraktes. Innerhalb der kubistischen Stilphase war damit der Scheidepunkt erreicht. Zuvor hatte der Naturalismus überwogen, danach übernahm die Abstraktion die Vorherrschaft in seinen Bildern.

Das Porträt von Picassos Kunsthändler Ambroise Vollard (Abb. S. 38) gibt nur noch in geometrischen Kürzeln Auskunft über die Erscheinung, gleichwohl ist der Porträtierte zu erkennen. Die geometrischen Formen lösen die Umrißlinien auf, vereinnahmen die wenigen realistischen Bruchstücke. Die Linien erhalten eine doppelte Lesbarkeit. Sie sind Bestandteil einer autonomen Bildgeometrie, lassen sich aber gleichzeitig auch als Revers des Anzugs, als Taschentuch in der Brusttasche oder als Arm verstehen. Der Bildraum ist nun bestenfalls noch ein flaches Relief, die ausgeprägten Wölbungen sind geglättet, es wird nicht mehr kantig Volumen neben Volumen gesetzt, vielmehr sind die Übergänge zwischen den kleinen Flächen

»Ich sage nicht alles, aber ich male alles.«
PICASSO

Gitarre spielender Harlekin, 1916
Bleistift oder Kohle, 31 × 23 cm

»Der Kubismus hat sich innerhalb der Grenzen und Begrenzungen der Malerei gehalten und nie behauptet, er wolle darüber hinausgehen. Zeichnung, Komposition und Farbe werden im Kubismus im gleichen Sinne und auf die gleiche Art verstanden und gehandhabt wie in allen andern Schulen der Malerei. Unsere Themen mögen anders sein, weil wir Gegenstände und Formen in die Malerei einführten, die früher nicht beachtet wurden. Wir blicken mit offenen Augen – und auch mit offenem Verstand – auf unsere Umwelt.
Wir geben der Form und der Farbe die ihnen eigene Bedeutung, soweit wir sie sehen können; in unseren Themen wahren wir die Freude der Entdeckung, das Vergnügen am Unerwarteten; unser Thema an sich muß eine Quelle des Interesses sein. Doch wozu berichten, was wir tun, wenn jeder, der will, es sehen kann?«

PICASSO

Harlekin, 1915
Öl auf Leinwand, 183,5 × 105,1 cm
New York, The Museum of Modern Art

geschmeidig. Die prismatischen Partikel überziehen das ganze Bild mit einem Muster.

Die Zerstückelung der Bildgegenstände nahm in den folgenden Jahren noch zu. Picasso malte jetzt vor allem Stilleben mit Motiven, die er in seinem Atelier fand, deren Gestalt bereits durch geometrische Formen bestimmt ist und die auch dem Betrachter in ihrer Erscheinung bekannt sind. So war gewährleistet, daß trotz Verzerrung der Proportionen und trotz Zerstückelung der Gesamtform der Bildgegenstand noch erkennbar blieb. Durch die freie Verfügbarkeit über die Bruchstücke war der Weg zum Klebebild geebnet, dem »Papier collé«. Im Bild »Gitarre« (Abb. S. 41) werden Tapetenreste, Zeitungsseiten und Buntpapiere als vorgefertigte dekorative Bruchstücke auf die Leinwand montiert und mit Kohle, Bleistift und Tusche übermalt. Hier überlagert sich die Zerlegung des Bildgegenstandes in Einzelteile und seine Wiedergabe mittels Realitätsfragmenten. Damit konkurrieren auch zwei Bildsysteme, das bedruckte Papier verweist auf eine Zeitung in der Realität und bildet gleichzeitig das Schalloch der Gitarre ab. Mittels typischer Merkmale wird der Gegenstand charakterisiert. Die bauchige Form seines Schallkörpers, der Hals mit den darübergespannten Saiten und die Metallbünde genügen als realistische Rudimente, um die völlige Abstraktheit des Bildes abzuwenden.

Über die üblichen Requisiten hinaus findet sich im Papier collé »Pfeife, Bass-Flasche, Würfel« (Abb. S. 42) am rechten Bildrand ein Würfel. Diesen Kubus schlechthin, von dem für gewöhnlich höchstens drei Seiten zu sehen sind, ergänzt Picasso um eine vierte, schwarze Fläche seitlich des Würfels, als ob er auf dessen unsichtbare Rückseiten verweisen wollte. Dem nicht genug; normalerweise ergeben die Punkte von einander gegenüberliegenden Würfelseiten die Summe sieben. Picasso aber zeigt die Drei und die Vier nebeneinander. Vorder- und Rückseite sind gleichzeitig zu sehen. In diesem kubistischen Capriccio steckt die letzte mögliche Antwort der Malerei im sogenannten Paragone-Streit, in dem die Bildhauerei den Vorrang vor der Malerei für sich beanspruchte, da sie ihre Gegenstände von allen Seiten abbilden kann.

Das »Stilleben mit Gitarre« (Abb. S. 43) von 1922, das bereits einer späteren Stilphase angehört, imitiert das frühere Verfahren der Klebebilder noch einmal mit den Mitteln der Malerei und wirkt so wie ein verspäteter Abgesang auf den Kubismus.

Seinen Höhepunkt aber findet der synthetische Kubismus nicht in den aus Realitätsabfällen montierten Klebebildern, sondern in Picassos Malerei, indem er die verschiedenen Farbflächen wie ausgeschnittene Papierstücke gegeneinandersetzt. Im 1915 gemalten »Harlekin« (Abb. rechts), einem beliebten Motiv aus alten Tagen, taumeln die bunten Flächen ohne jede Verbindung mit dem schwarzen Bildgrund, der sie umrahmt. Selbst eine Verankerung durch Beschneidung des Bildrandes ist sorgsam vermieden. Der Spaßmacher ist nicht als solcher zu identifizieren, weil ein Rest an Naturalismus den abstrakten Formen trotzt, sondern weil das rautenförmige Gewand, an dem man ihn erkennt, auch in der Wirklichkeit ein abstraktes Muster ist.

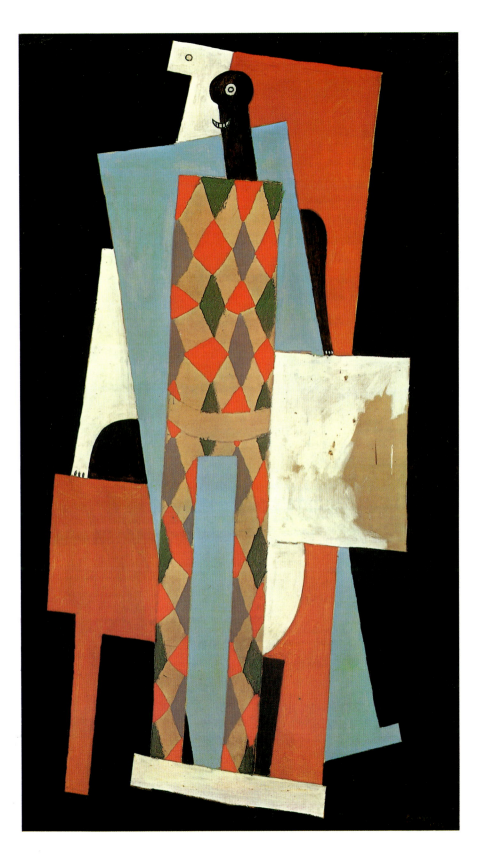

Picasso als Bildhauer

Picassos plastisches Werk läßt sich zu keinem Zeitpunkt einer bestimmten, eng begrenzten Stilrichtung zuordnen. Wie in der Malerei und der Zeichnung, so behielt er sich auch hier immer die Freiheit vor, wechselhaft, ja selbst launisch, schließlich während bestimmter Perioden gar unproduktiv zu sein. In Wirklichkeit verlagerte sich sein Interesse immer wieder auf unterschiedliche künstlerische Fragestellungen, die jeweils ihre eigenen Ausdrucksmöglichkeiten und Techniken suchten und fanden.

In seiner Jugend verstand sich Picasso offenbar ausschließlich als Maler und Zeichner. Die erste von ihm bekannte Plastik stammt aus dem Jahre 1902. Es ist eine sitzende Frau, in Oberflächenbehandlung und Aufbau den Skulpturen des großen Bildhauers Rodin verwandt, im Ausdruck geprägt von der tiefen Traurigkeit seiner Blauen Periode. Wie einige

Frauenkopf (Fernande), 1909
Bronze, 40,5 × 23 × 26 cm

andere seiner frühen Plastiken ist uns diese Skulptur nur durch den Umstand bekannt geworden, daß Picasso, wie so oft in Geldnöten, alle seine alten Tonmodelle an den Kunsthändler Vollard verkaufte und dieser sie in Bronze gießen ließ. Picassos Plastiken aus den Jahren 1906/07, im wesentlichen grob behauene, in ihren weiblichen Körpermerkmalen summarisch vereinfachte Holzfiguren, spiegeln sein großes Interesse an der afrikanischen Skulptur, das ja auch kurz darauf in der Malerei, der sogenannten »Neger«-Epoche, seinen stärksten Ausdruck findet. In diesen Jahren hatte Picasso begonnen, sich eine bedeutende Sammlung afrikanischer Skulpturen aufzubauen, die seine Ateliers füllte.

Die anschließende Phase des »analytischen« Kubismus findet ihren frühen Ausdruck in der Bildhauerei hauptsächlich in dem berühmten »Frauenkopf« (Abb.) von 1909 – vergleiche dazu das gleichzeitig entstandene Gemälde »Frau mit Birnen«, Abb. S. 39 –, einem Porträt seiner Lebensgefährtin Fernande Olivier. Die Arbeit macht deutlich, mit welchen Schwierigkeiten Picasso zu kämpfen hatte, um die neue, in der zweidimensionalen Bildfläche entwickelte Darstellungsweise auf das dreidimensionale Medium der Plastik zu übertragen. Gelingt ihm die Übertragung der kubistischen Analyse auf die Skulptur in der facettenartigen Behandlung der Oberfläche, so wird doch deutlich, daß sich die Form des Kopfes selbst in ihrer inneren Struktur nicht auflösen läßt. Picasso hat mit dieser Skulptur der Bildhauerei wichtige Anstöße gegeben; sein eigenes Interesse am Kubismus verlagert sich nach dieser Erfahrung zunächst wieder eindeutig auf Malerei, Zeichnung und Graphik.

Picassos Rückbesinnung auf die Plastik vollzieht sich im direkten Zusammenhang mit der Erfindung seiner Klebebilder, der »Papiers collés«. Das Aufkleben von Papier auf die Bildfläche ist ja an sich schon ein Überschreiten der strikten Zweidimensionalität des Bildes. Als logische Folge der Anwendung anderer Materialien (Karton, Blech, Holz, Schnur oder Draht) setzt sich eine immer stärker werdende Reliefierung ein, unterstützt noch durch das »Herausklappen« einzelner Bildteile aus der Fläche.

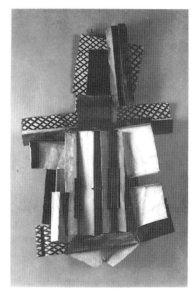

Konstruktion: Violine, 1915
Ausgeschnittenes, gebogenes und bemaltes
Blech und Draht, 100 × 63,7 × 18 cm
Paris, Musée Picasso

Am Anfang dieser Entwicklung stehen Picassos »Konstruktionen«, eine Serie von Musikinstrumenten, die er aus Karton, Blech, Draht, bemaltem Holz oder bemaltem und gefalztem Blech zusammenbaut wie die »Konstruktion: Violine« von 1915 (Abb.). Das Heraustreten aus der Fläche und das Aufbrechen der Strukturen vollziehen sich in verschiedenen Phasen bis hin zur völlig freistehenden »Violine und Flasche auf einem Tisch« etwa, einer Konstruktion aus farbig bemalten Holzteilen, Nägeln und Bindfaden von 1915/16. Diese Erfindung Picassos ist der Beginn revolutionärer Neuerungen auf dem Gebiet der Plastik des 20. Jahrhunderts. Bestanden die traditionellen bildhauerischen Techniken im »Aufbauen« einer Figur aus Ton und im »Abbauen« eines Blocks aus Holz oder Stein durch Behauen, so entstehen von jetzt ab vielfältig strukturierte plastische Konstruktionen durch das einfache Zusammensetzen bereits fertiger Teile. Hier beginnt in der Tat ein neues Kapitel der Bildhauerei, die »Konstruktionsskulptur«.

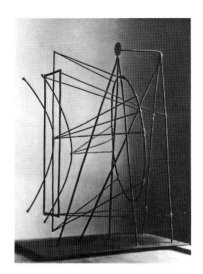

Drahtkonstruktion (Entwurf für ein Apollinaire-Denkmal), 1928
Metalldraht, 50,5 × 40,8 × 18,5 cm

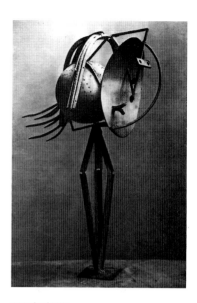

Frauenkopf, 1931
Bronze (nach Original aus weiß bemaltem Eisen, Blech, Sprungfedern und zwei Salatsieben), 100 × 37 × 59 cm

Schwere ist es aufschlußreich, ihrer eigentlichen Entstehungsgeschichte im Werk Apollinaires selbst nachzugehen. In seiner Dichtung »Le Poète assassiné« (Der gemordete Dichter) taucht die verblüffende Beschreibung eines Denkmals für den toten Dichter Croniamantal auf. Auf die Frage, wie und aus welchem Material er sich denn das Denkmal vorstelle, antwortet der angesprochene Bildhauer: »Ich will ihm eine Statue aus Nichts errichten, wie die Poesie und der Ruhm.« Es ist Picasso selbst, der auf seine Begeisterung über dieses »Denkmal aus Nichts, aus Leere« verwiesen hat. Übrigens wurden seine Entwürfe für dieses Apollinaire-Denkmal, das dem Geist des Dichters näherkommt als tausend redselige Elogen, vom Denkmalskomitee als »zu radikal« abgelehnt. Picassos raumgreifende, transparente Skulpturen hingegen stellen für die Geschichte der Bildhauerei einen weiteren bedeutenden Anstoß dar, der selbst die größten Bildhauer befruchten sollte.

Entstehen im Laufe der folgenden drei Jahre vielfältige, aus allen möglichen Metallteilen zusammengeschweißte »transparente« Figuren, so wendet sich Picasso nach seinem Erwerb von Schloß Boisgeloup (1930) wieder verstärkt dem Modellieren in Ton und mit Gips zu. Es ist die Zeit, in der die wunderbaren Zeichnungen und Graphiken zum Thema »Das Atelier des Bildhauers« entstehen. Doch im Gegensatz zum anmutigen Klassizismus dieser Zeichnungen weisen Picassos Plastiken aus dieser Zeit eine an Steinzeitfiguren erinnernde grobe Vereinfachung der Formen auf, die sich in seiner Malerei schon lange vorher angekündigt hatte und dort bis zur Vollendung von »Guernica« (Abb. S. 68/69) eine wichtige Rolle spielte.

Im Bildhaueratelier von Boisgeloup entstehen Frauenkörper aus lose zusammengefügten, teigigen Wülsten, monumentale, aus sich überlagernden kugelförmigen Gebilden zusammengesetzte Köpfe auf in die Länge gezogenen Hälsen mit wulstförmig hervortretenden Nasen. Der seltsam deformierte »Frauenkopf« von 1932 (Abb.) steht in einer Entwicklungsreihe von insgesamt vier Köpfen, deren Anfang ein mit fast klassischer Anmut gebildetes Porträt von Picassos damaliger Lebensgefährtin Marie-Thérèse Walter ist. Im letzten Entwicklungsglied dieser Reihe findet sich als äußerste Reduzierung schließlich die grotesk anmutende Zusammenballung menschlicher Formen zu einer nur noch plastischen Masse. Dies ist jedoch nur eine Beschreibung der formalen Gegebenheiten. Der ungeheure Empfindungsreichtum dieser ganz intimen Porträts erschließt sich nicht auf dem Wege verbaler Beschreibung, sondern

Die als Relief aus der Fläche heraustretenden, später aber auch als freistehende Plastiken ausgeführten Musikinstrumente Picassos stellen den Höhepunkt seiner bildhauerischen Auseinandersetzung mit dem »synthetischen« Kubismus dar. Etwa ab 1916 wendet sich Picasso fast ausschließlich der Graphik zu, so daß für einen Zeitraum von zehn Jahren nur sehr wenige Skulpturen von seiner Hand bekannt sind. Nach einer Reihe von Tuscheskizzen entstehen schließlich 1928 die ersten seiner berühmten Drahtkonstruktionen. Picasso reichte sie als Modelle für ein geplantes Denkmal zu Ehren des 1918 verstorbenen Dichters und Kritikers Guillaume Apollinaire ein, mit dem er befreundet war. Die von Picasso selbst als endgültige Fassung empfundene »Drahtkonstruktion« von 1928 (Abb.) erreicht in der im Museum of Modern Art in New York aufgestellten Version eine monumentale Höhe von über vier Metern. Bei dieser Ausführung wird ersichtlich, daß es sich keineswegs um eine rein abstrakte Konstruktion aus verschweißten Stahlstäben handelt, sondern um die räumlich umgesetzte, linear ausgeführte »Zeichnung« einer schaukelnden Frau. Hierbei ist die kleine runde Metallscheibe als Kopf des darunter befindlichen ovalen Körpers zu sehen; die von diesem ausgehenden Arme ziehen an den Seilen der Schaukel, an deren unterem Punkt sich die Beine aufstemmen. Die weit hinausschwingende Schaukelbewegung ist festgehalten im Moment des Schwebens, zwischen Steigen und Fallen. Es ist, als ob die Zeit stehenbliebe.

Für das Verständnis dieser in den Raum gezeichneten, gleichsam in der Zeit schwebenden Skulptur ohne Masse und

Frauenkopf, 1932
Bronze, 86 × 32 × 48,5 cm
Paris, Musée Picasso

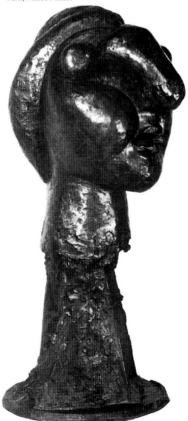

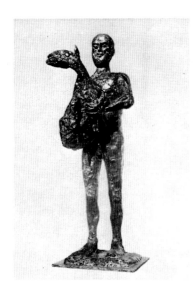

Mann mit Schaf, 1944
Bronze, 220 × 78 × 72 cm

»Eines Tages nehme ich den Sattel und die Lenkstange, setze sie aufeinander, ich mache einen Stierkopf. Sehr gut. Was ich aber sofort danach hätte tun sollen: den Stierkopf wegwerfen. Ihn auf die Straße, in den Rinnstein, irgendwohin werfen, aber wegwerfen. Dann käme ein Arbeiter vorbei, läse ihn auf und fände, daß man aus diesem Stierkopf vielleicht einen Fahrradsattel und eine Lenkstange machen könnte. Und er tut es . . . Wundervoll wäre das gewesen. Es ist die Gabe der Verwandlung.« PICASSO

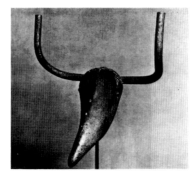

Stierschädel, 1943
Bronze (nach Assemblage aus Fahrradsattel und Lenkstange), 33,5 × 43,5 × 19 cm

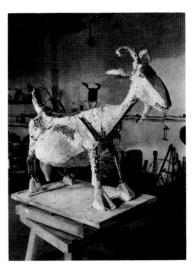

Die Ziege, 1950
Die Skulptur kurz vor ihrer Fertigstellung im Atelier in Vallauris. Originalgips (Weidenkorb, Blumentöpfe aus Keramik, Metall, Holz, Pappe und Gips), 120,5 × 72 × 140 cm

nur dem unvoreingenommenen Betrachter auf dem Wege seiner eigenen Empfindungen.
Wieder tritt, nach einer intensiv ausgeschöpften Erfahrung, in Picassos bildhauerischem Schaffen eine Pause ein. 1943 schließlich entstehen aus eher zufällig gefundenen Metallteilen so ideenreich zusammengesetzte Skulpturen wie »Die blühende Gießkanne« oder der geniale »Stierschädel« (Abb.).
Picasso beschreibt die Entstehungsgeschichte dieser Assemblage folgendermaßen: »Eines Tages fand ich in einem Haufen Schrott einen alten Fahrradsattel und direkt daneben die verrostete Lenkstange . . . Die beiden Teile verbanden sich augenblicklich in meiner Vorstellung . . . Die Idee für den Stierkopf entstand, ohne daß ich darüber nachdachte . . . Ich brauchte ihn lediglich zusammenzuschweißen. Das Wunderbare an Bronzeplastiken ist, daß sie den verschiedenartigsten Objekten eine derartige Einheit geben, daß es schwierig ist, die Elemente auseinanderzuhalten, aus denen sie zusammengesetzt sind. Da ist aber auch die Gefahr: Wenn man nur noch den Stierkopf sieht und nicht mehr den Sattel und die Lenkstange, aus denen er zusammengesetzt ist, so verliert die Skulptur jegliches Interesse.«
Gleichzeitig mit diesen erstaunlichen Assemblagen entsteht nach langer zeichnerischer Vorbereitung in der völlig anderen Technik des Modellierens eine der berühmtesten Skulpturen Picassos, der »Mann mit Schaf« von 1944 (Abb.). Es ist von Picasso selbst überliefert, daß er die eigentliche Ausführung der über zwei Meter hohen Tonplastik an nur zwei aufeinanderfolgenden Nachmittagen nur ungenügend vorbereitet hatte. Das Metallgerüst für die Skulptur stand zwei Monate lang in seinem Atelier, ohne daß er es anrührte. Dann eines Tages, offensichtlich als spontaner Entschluß, läßt er eine Menge Ton in sein Atelier

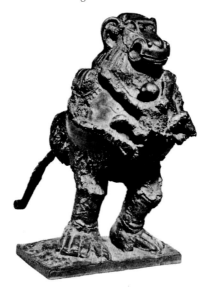

Pavian mit Jungem, 1951
Bronze (nach Original aus Gips, Metall, Keramik und zwei Spielzeugautos), 53,3 × 33,7 × 52,7 cm

bringen und fängt an zu modellieren. Während der Arbeit wird ihm klar, daß die Skulptur nicht zusammenhalten wird. »Die Figur fing unter dem Gewicht des Tons an zu wackeln. Es war fürchterlich! Jeden Augenblick konnte sie umfallen. Da mußte schnell etwas geschehen . . . Wir haben den Mann mit Lamm mit Stricken an den Deckenbalken festgebunden, und ich habe mich entschlossen, ihn sofort in Gips zu gießen. Am selben Nachmittag noch. Das war eine Schinderei! Die vergesse ich nicht so leicht . . . eigentlich wollte ich noch weiter daran arbeiten . . . Sehen Sie seine langen, mageren Beine, seine gerade nur angedeuteten, kaum ausgearbeiteten Füße? Ich hätte sie gern so modelliert wie das übrige. Aber ich hatte keine Zeit.«
Dies wiederum ist charakteristisch für die Arbeitsweise Picassos: nicht das vernunftmäßige Ausklügeln großartiger Effekte, sondern der spontane Entschluß und seine augenblickliche, vom Gefühl bestimmte Ausführung. Hierin liegt die Großartigkeit Picassos, und dieser tut die verhinderte Ausführung der Beine seines »Manns mit Schaf« keinen Abbruch. Im Gegenteil! In der schlimmsten Zeit der deutschen Besetzung von Paris, als sich seine Freunde vor der Gestapo verstecken mußten, setzt Picasso mit dieser monumentalen Figur ein allen Menschen verständliches Denkmal der Hoffnung und seines Glaubens an die Menschlichkeit.
Die Assemblage, das Zusammensetzen von Skulpturen aus bereits fertigen, zusammengesuchten Objekten, bleibt auch in den späteren Jahren eine von Picasso immer wieder spielerisch-genial ange-

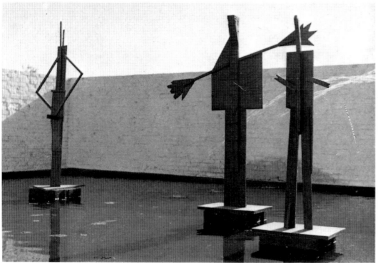

de. In der überlebensgroßen Ausführung dieser menschlichen Figuren deutet sich ein weiterer Zug von Picassos Spätwerk an: Einige seiner aus Papier oder Blech geschnittenen, gebogenen, gefalzten und leuchtend bunt bemalten Figuren wurden in den sechziger Jahren als Monumentalskulpturen in Stahl oder Beton ausgeführt und erreichten Höhen von über zwanzig Metern.

Die Badenden, 1956. Die Abbildung zeigt drei der insgesamt sechs Skulpturen, ausgestellt auf der »Documenta II«, Kassel 1959. Bronze (nach Originalen in Holz). Von links: Der Brunnen-Mann, 228 × 88 × 77,5 cm; Frau mit ausgestreckten Armen, 198 × 174 × 46 cm; Der junge Mann, 176 × 65 × 46 cm

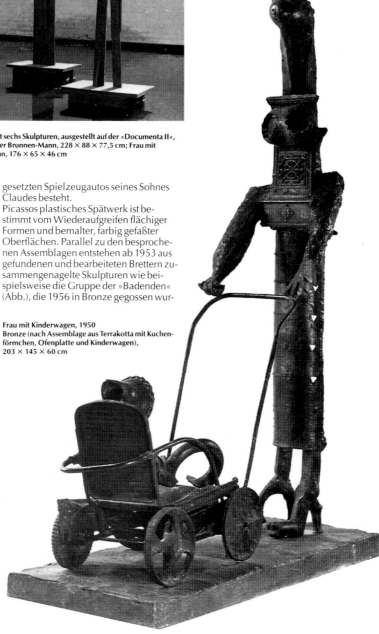

wandte Methode der Bildhauerei. Für seine 1950 begonnene überlebensgroße »Frau mit Kinderwagen« (Abb.) verwendet er die verschiedenartigsten Metallteile, Reste eines Kinderwagens, Kuchenförmchen und eine Ofenplatte, die er durch in Ton modellierte, angesetzte Elemente zu einer faszinierenden Skulptur zusammensetzt.

Beläßt er jedoch den für die »Frau mit Kinderwagen« verwendeten Gegenständen ihre bruchstückhaften Eigenheiten, so daß die Skulptur durchaus als eine aus ebendiesen Gegenständen zusammengesetzte menschliche Figur erscheint, so geht Picasso bei seiner berühmten »Ziege« (Abb.) von 1950 einen anderen Weg. Françoise Gilot, seine damalige Lebensgefährtin, berichtete: »Zuerst hatte Pablo die Idee, die Skulptur einer Ziege zu machen. Danach erst suchte er nach Gegenständen, die er dafür einsetzen konnte ... Er suchte jeden Tag auf dem Schrottplatz, und bevor er dort ankam, durchstöberte er alle Mülltonnen, an denen wir auf unserem Weg zum Atelier vorbeikamen. Ich ging neben ihm her und schob einen alten Kinderwagen, in den er alles hineinwarf, was er an verwertbar erscheinendem Plunder fand.«

So besteht die Ziege vollständig aus gefundenen Gegenständen, aus einem Weidenkorb, aus Palmenbättern, Rohrstücken, Blumentöpfen, Keramikteilen usw., die aber nicht mehr als solche erscheinen, sondern, geschickt durch Gips miteinander verbunden, das naturalistisch gemeinte Abbild einer wirklichen Ziege ergeben. Auf ähnliche Weise entstand der »Pavian mit Jungem« (Abb.), dessen Kopf aus zwei an ihrer Unterseite zusammengesetzten Spielzeugautos seines Sohnes Claudes besteht.

Picassos plastisches Spätwerk ist bestimmt vom Wiederaufgreifen flächiger Formen und bemalter, farbig gefaßter Oberflächen. Parallel zu den besprochenen Assemblagen entstehen ab 1953 aus gefundenen und bearbeiteten Brettern zusammengenagelte Skulpturen wie beispielsweise die Gruppe der »Badenden« (Abb.), die 1956 in Bronze gegossen wur-

Frau mit Kinderwagen, 1950
Bronze (nach Assemblage aus Terrakotta mit Kuchenförmchen, Ofenplatte und Kinderwagen), 203 × 145 × 60 cm

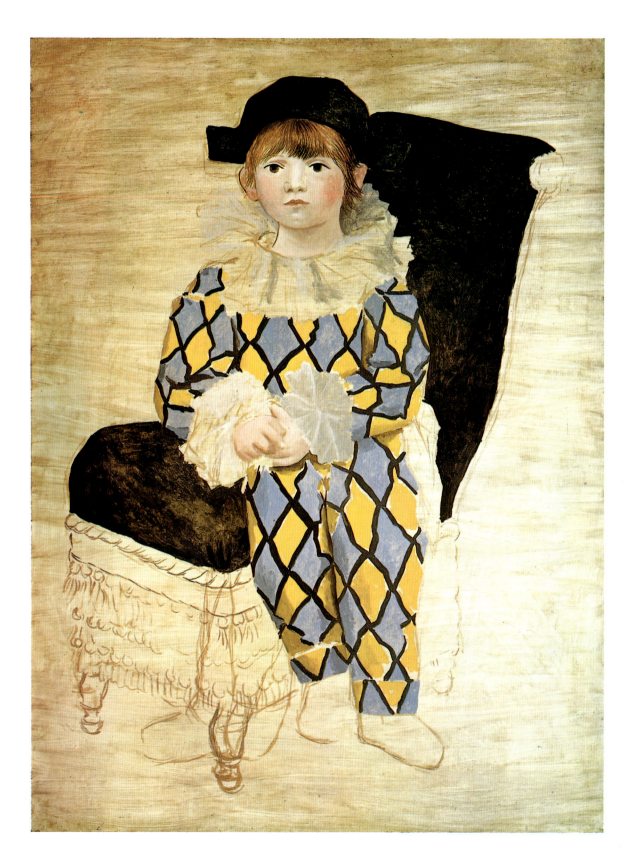

Die zwanziger und dreißiger Jahre 1918–1936

»Die Gedichte, die ich jetzt schreibe, werden leichter in Deine jetzige Denkweise einfließen. Ich versuche, den dichterischen Stil zu erneuern, aber in einem klassischen Versmaß. Andererseits möchte ich nicht zurückrutschen und Nachgeahmtes liefern.« Diese Zeilen, die Guillaume Apollinaire 1918 an Picasso schrieb, verdeutlichen, daß die Hinwendung des Malers zu einer gegenständlichen, kühl-klassischen Formensprache nicht allein einer persönlichen Neigung entsprang. Der Dichter Apollinaire, alter Weggefährte aus kubistischen Zeiten, vollzog eine ähnliche Wendung: Erneuerung der Kunst und Orientierung an einer klassischen Tradition mußten nun kein Gegensatz mehr sein.

Stimulierend für Picassos Entscheidung, vom analysierenden, die Dinge fast schon sezierenden Blick des Kubismus Abstand zu nehmen, war das Erlebnis einer Italienreise von Februar bis Mai 1917. »Parade«, das Ballett des jungen Dichters Jean Cocteau mit der Musik von Erik Satie, für das Picasso den Entwurf des Bühnenvorhangs beisteuerte, sollte in Rom geprobt werden. Die fröhlich-ausgelassene Stimmung der Truppe um Sergej Diaghilew und sein »Russisches Ballett«, seine Bekanntschaft mit der Tänzerin Olga Koklowa, überhaupt das bunte Frühlingstreiben in der Hauptstadt konnten seinen Röntgenblick unter die Oberfläche in dieser Zeit etwas trüben. Die Heiterkeit der konkreten Erscheinung, die Bewegung vorbeiflanierender Menschen, ihren alltäglichen Umgang miteinander lernte Picasso aufs neue schätzen; er gewann Vertrauen in die banale Wahrnehmung des Vertrauten, und vor allem ließ er diesen Stimmungsumschwung in seinen Bildern zum Ausdruck kommen.

Die »Schlafenden Bauern« (Abb. S. 52), die Picasso 1919 in Paris malte, sind noch ganz ein Reflex auf seinen Romaufenthalt. Dort, an der Spanischen Treppe, gab es ganze Scharen malerisch gekleideter junger Leute, die darauf warteten, Touristen, Photographen und Malern als Modell oder Motiv zu dienen. Ganz dem Genre verpflichtet, verherrlicht Picasso in diesem Bild das stille Vergnügen am Einfachen. Probleme bleiben bei der intimen Darstellung dieses Paares weitgehend ausgespart, der Hingabegestus der Bäuerin und die Schutzgebärde des Bauern, der sich über sie lehnt, umschreiben das simple Glück einer Beziehung zwischen Mann und Frau. Diese beiden Menschen wirken wie Skulpturen, sind monumental trotz

»Ich habe einen Abscheu vor Leuten, die über das ›Schöne‹ sprechen. Was ist das Schöne? In der Malerei muß man über Probleme sprechen! Gemälde sind nichts anderes als Forschung und Experiment. Ich male nie ein Bild als Kunstwerk. Alle sind sie Forschungen. Ich forsche unaufhörlich, und in all diesem Weitersuchen liegt eine logische Entfaltung. Deshalb numeriere und datiere ich die Gemälde. Vielleicht wird jemand eines Tages dankbar dafür sein.
Malen ist eine Sache der Intelligenz. Man sieht das bei Manet. In jedem von Manets Pinselstrichen kann man seine Intelligenz sehen, und die Arbeit der Intelligenz wird im Film über Matisse sichtbar, wenn man Matisse zusieht, wie er zeichnet, zögert und dann seinen Gedanken mit einem sicheren Strich auszudrücken beginnt.«

PICASSO

Paul als Harlekin, 1924
Öl auf Leinwand, 130 × 97,5 cm
Paris, Musée Picasso

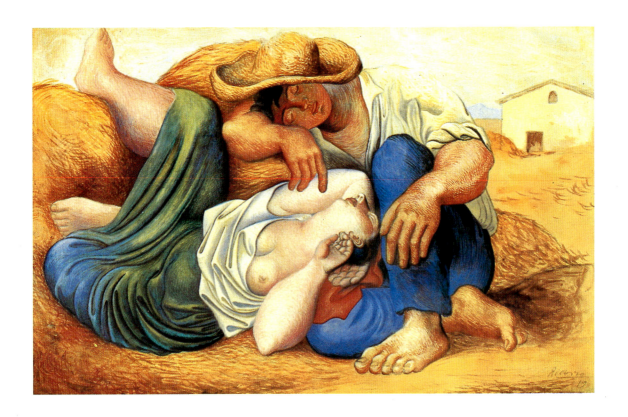

Schlafende Bauern, 1919
Tempera, Aquarell und Bleistift,
31,1 × 48,9 cm
New York, The Museum of Modern Art,
Abby Aldrich Rockefeller Bequest

»Bilder wurden immer so gemacht, wie Fürsten Kinder zeugten: mit Schäferinnen. Man macht nie ein Porträt des Parthenons; man malt nie einen Louis-XV-Stuhl. Man malt ein Bild mit einem Dorf im Midi, mit einer Packung Tabak, mit einem alten Stuhl.« PICASSO

oder gerade wegen ihrer Alltäglichkeit. Einzelne kubistische Relikte, wie die sich in ihrer Größe arg unterscheidenden Hände der Frau, stören diesen Eindruck wenig.

Picasso mit Nachnamen durfte sich Olga Koklowa seit 1918 nennen. Die Hochzeit brachte eine Veränderung in der Lebensweise mit sich. Nicht mehr der bohemehafte Schick des Malgenies, den Picasso bisher so gern zur Schau stellte, umgab ihn jetzt, sondern das standesbewußte Gebaren eines Malerfürsten. Die junge Familie zog um, leistete sich nun Hauspersonal und später auch einen Chauffeur und verkehrte, sicher auf Olgas Einflußnahme hin, in anderen gesellschaftlichen Kreisen. Die anarchischen Künstlertreffs wandelten sich in Empfänge. Vielleicht sind Picassos konventionellere Formensprache dieser Zeit, die bewußte Zurschaustellung künstlerischer Traditionen in den Bildern, der weitgehende Verzicht auf Provokation auch Ausdruck des gewandelten Selbstverständnisses als Maler.

Im Sommer 1922 entstanden in Picassos Ferienort Dinard in der Bretagne seine »Laufenden Frauen am Strand« (Abb. rechts). Ihre fleischigen Körper durchgreifen das gesamte Bildformat, die vordere Figur in ihrer Bewegung von unten nach oben, die hintere in ihrer Ausrichtung von links nach rechts. Die deftige Derbheit dieser Gestalten erinnert an Picassos frühe »Schöne Holländerin« von 1905 (Brisbane, Queensland Art Gallery), ihre monumentale Weiblichkeit erschließt sich aber auch aus Olgas Schwangerschaft, die kurz vorher sein Erstaunen geweckt hatte. So sind diese beiden anonymen, in

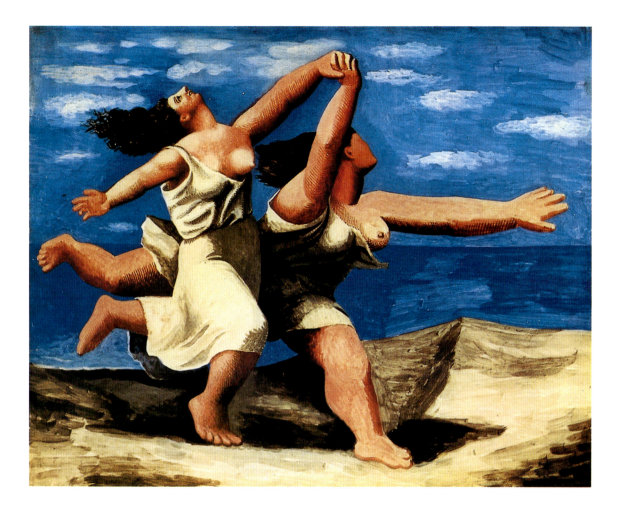

**Laufende Frauen am Strand
(Der Wettlauf), 1922**
Gouache auf Sperrholz, 32,5 × 42,1 cm
Paris, Musée Picasso

ihrem Geschlecht so betonten Figuren auch eine Huldigung an die eigene Frau. Picasso verwendet für die Darstellung der Handbewegungen klassische Vorbilder, das Motiv der »Gegeißelten« aus der sogenannten Mysterienvilla in Pompeji, die er damals in Italien besucht hatte. Zur Komplexität dieses Bildes zwischen Mütterlichkeit und Maltradition tragen gehörig groteske, die Seherfahrung in Frage stellende Motive bei: Der allem Augenschein nach am weitesten im Bildvordergrund zu sehende Arm ist beispielsweise am kleinsten dargestellt, der hinterste Arm dagegen verzerrt groß; oder die Horizontlinie zieht sich nicht durch, sondern springt, kaum merklich, von links nach rechts ein Stück höher.

Gerade bei diesen »Laufenden Frauen« wird deutlich, daß Picassos Entscheidung für die in ihrer konkreten Erscheinung nachvollziehbare Figur keine Ablehnung einer am Kubismus orientierten Verzerrung oder Infragestellung der Bildlogik bedeuten mußte. Picassos Bilder tragen immer beides in sich. Sie sind Ausdruck einer vitalen Fähigkeit zu ständiger Veränderung eines erreichten Standards, bei der die Suche nach neuen Ausdrucksformen zwischen den beiden

»Man spricht immer vom Naturalismus als dem Gegensatz zur modernen Malerei. Ich möchte wohl wissen, ob irgend jemand schon einmal ein natürliches Kunstwerk gesehen hat. Natur und Kunst sind verschiedene Dinge, können also nicht das gleiche sein. Durch die Kunst drücken wir unsere Vorstellung von dem aus, was Natur nicht ist.« PICASSO

»Kunst ist immer Kunst und nie Natur ge-
wesen, angefangen von den ursprüngli-
chen Malern, den Primitiven, deren Werk
sich offensichtlich von der Natur unter-
scheidet, bis zu jenen Künstlern, die wie
David, Ingres und selbst Bourguereau
glaubten, die Natur müsse gemalt wer-
den, wie sie ist. Und vom Standpunkt der
Kunst aus gesehen gibt es weder konkrete
noch abstrakte Formen, sondern nur For-
men, die mehr oder weniger überzeugen-
de Lügen sind. Daß diese Lügen für unser
geistiges Selbst notwendig sind, steht
außer Frage, denn mit ihrer Hilfe bilden
wir uns eine ästhetische Lebens-
anschauung.« PICASSO

»Niemals kommt ein Augenblick, in dem
du sagen kannst: Ich hab' gut gearbeitet,
und morgen ist Sonntag. Sobald du aufge-
hört hast, beginnst du schon wieder von
vorn. Du kannst ein Bild wegstellen und
sagen, du rührst nicht mehr daran. Doch
du kannst niemals das Wort ENDE darun-
tersetzen.« PICASSO

Panflöte, 1923
Öl auf Leinwand, 205 × 174,5 cm
Paris, Musée Picasso

Polen »Abbildung der unmittelbaren Erscheinung« und »Versuch
eines Blicks unter die Oberfläche« oszilliert. Oder, wie es André
Breton, der Mentor des Surrealismus, formuliert: »Der springende
Punkt ist, daß Picasso der einzige war, der die einmal aufgestellten
Grundsätze der neuen Gestaltungsweise überschritt; sein Tempera-
ment ließ es nicht zu, daß er sie vor den heftigen und leidenschaftli-
chen Anstürmen in seinem Leben bewahrte.« Derselbe Breton wird
dann, getreu seiner Meinung von Picasso, die »Demoiselles d'Avi-
gnon« (Abb. S. 35) zum erstenmal in seiner Zeitschrift publizieren, im
Jahr 1925, als Picasso mit seinen klassisch anmutenden Bildern
augenscheinlich dem Kubismus Lebewohl gesagt hatte.

 1923 komponiert Picasso in Antibes, seinem Ferienort, die »Pan-
flöte« (Abb. rechts). Nicht nur des Themas wegen gilt es als Haupt-
werk seiner »klassizistischen Periode«. Es vereinigt in der Tat Merk-
male in sich, die durch die Zeit hindurch als »klassisch« verstanden
wurden und die jahrhundertelang Normen setzten zur Beurteilung
von künstlerischem Können überhaupt. Da ist zunächst die schlichte
Monumentalität jeder Figur, aufgebaut aus klaren, einfachen Formen,
kompakt anmutend wie eine Säule, körperhaft-plastisch durch den
weitgehenden Verzicht auf Bewegung. Da ist die stringente Abge-
schlossenheit des Bildganzen, die sich äußert im symmetrischen
Bildaufbau, bei dem jede Figur seitlich mit einem Wandstück hinter-
legt wird und gleichzeitig den Blick freigibt in die Unendlichkeit der
Mitte; zur Geschlossenheit trägt auch die szenische Aufeinanderbe-
zogenheit der beiden Figuren bei, der ruhig sitzende Flötenspieler,
dem der entspannt kontrapostisch Stehende zuhört. Und da ist
schließlich das mediterrane Ambiente, der Verweis auf die Herkunft
alles Klassischen aus der griechisch-römischen Antike. Die ausgewo-
gene Ordnung wird kaum mehr durch ein groteskes Chaos verstört,
ein arkadisches Idyll macht sich breit, so unmittelbar eingängig, daß
es zwar Picassos großes Können bestätigt, aber den Charme des
Provokativen fast vollständig verliert. Dank Picassos vitalem Wunsch
nach Variation wird dieses Bild aber auch der Abgesang auf diese
Periode seines Schaffens sein.

 Ganz dem privaten Glück verpflichtet ist dagegen das Porträt
seines Sohnes »Paul als Harlekin« (Abb. S. 50) von 1924. Picasso
schuf insgesamt drei größere Bildnisse von ihm, alle behielt er bis an
sein Lebensende bei sich. Indem Picasso den Dreijährigen in ein
Harlekinkostüm steckt, demonstriert er wieder seine schon aus der
Rosa Periode bekannte Vorliebe für diesen Prototyp der Verkleidung,
bekennt sich selber zu seiner Neigung, in andere Rollen zu schlüpfen.
Das Bild wirkt allein durch seine Unfertigkeit intim: Nur Kopf und
Hände des Kleinen sind vollständig ausgearbeitet, das Kostüm wirkt
musterhaft, Stuhl und Hintergrund bleiben nur skizziert. Dieses
Intime wird aber gleichzeitig unterwandert vom Format des Bildes, so
daß der Junge überlebensgroß zur Darstellung kommt. Auch in
diesem Gemälde macht sich also das für diese Zeit typische Ineinan-
der von Intimität und Monumentalität bemerkbar.

 In all den Jahren, in denen Picasso, einem persönlichen Engage-
ment folgend, die Möglichkeit betonte, eine unmittelbare Erschei-

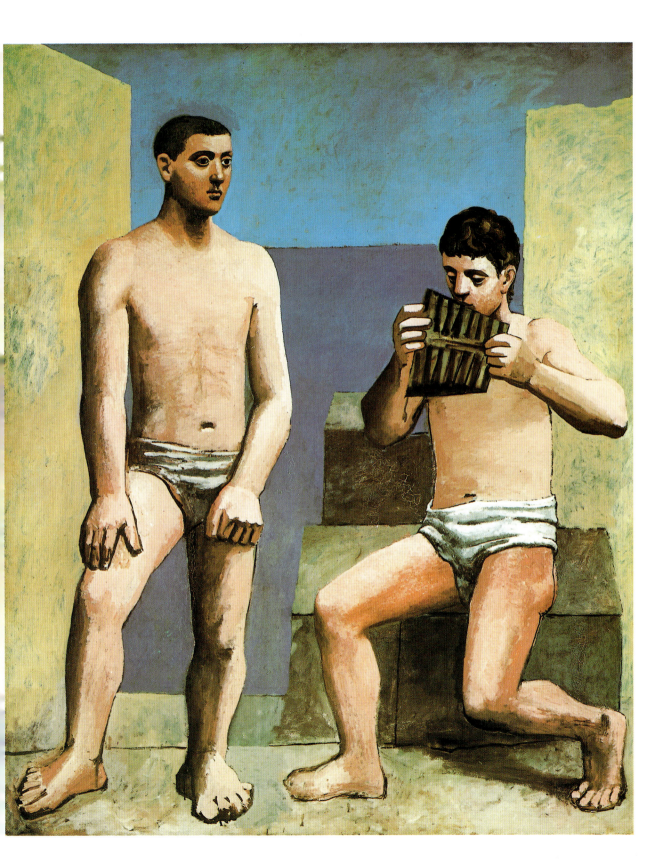

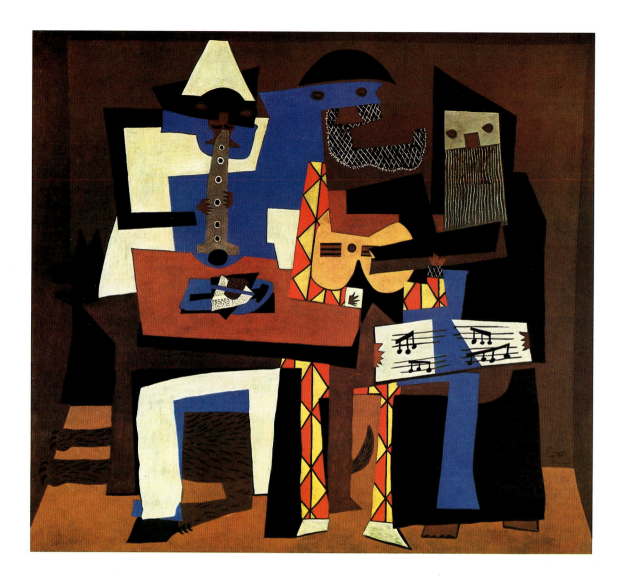

Drei Musikanten, 1921
Öl auf Leinwand, 200,7 × 222,9 cm
New York, The Museum of Modern Art,
Mrs. Simon Guggenheim Fund

»Malerei ist Freiheit! Wenn man springt, kann man auch einmal auf der falschen Seite der Schnur herunterkommen. Aber wenn man es nicht riskiert, auf die Schnauze zu fallen, was dann? Dann springt man gar nicht.« PICASSO

nung illusionistisch auf den Malgrund zu übertragen, entfernte er sich eigentlich nicht im geringsten von dem anderen Pol seines künstlerischen Credos: dem Versuch, das Dargestellte ganzheitlich zu fassen, unter die Oberfläche der Erscheinung zu dringen, die Bedeutungsvielfalt, das Leben der täglichen Dinge zu erforschen. Mit jenem Illusionismus ging ein gewisser Hang zum Ornamentalen einher, die Neigung, einer künstlerischen Tradition zu folgen, oder auch das Beharren auf dem altgedienten Medium Tafelbild. In dem Wunsch nach ganzheitlichem Verständnis machen sich nun andere Tendenzen geltend, die Betonung des Grotesken beispielsweise, der Transparenz der Formen oder ihrer Zerstückelung. Die Durchdringung beider Pole erst charakterisiert Picassos Werk zur Gänze.

So ist es nicht verwunderlich, daß in der eigentlich nachkubistischen Phase seines Schaffens ein Bild entsteht, das als Höhepunkt des

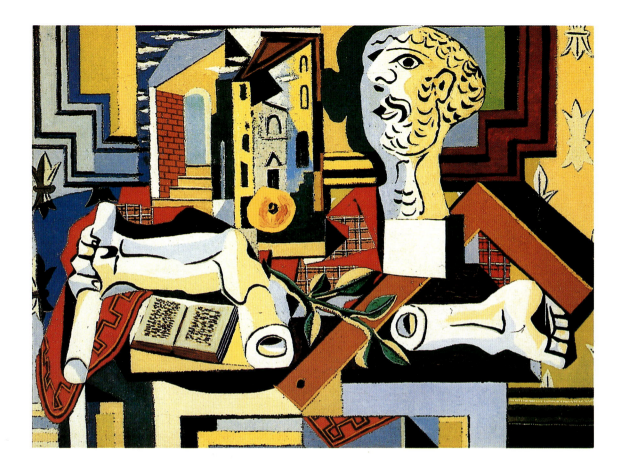

Atelier mit Gipskopf, 1925
Öl auf Leiwand, 98,1 × 131,1 cm
New York, The Museum of Modern Art

Kubismus gilt: »Drei Musikanten« (Abb. links), entstanden im Sommer 1921. Zum erstenmal verwendet Picasso hier eine Personengruppe als kubistisches Motiv: drei Figuren aus der italienischen Commedia dell'arte, einen Pierrot, einen Harlekin und einen Mönch, die gemeinsam musizieren. Das Malerische, Genrehafte des Motivs, wie es auch beispielsweise die »Schlafenden Bauern« auszeichnet, geht hier eine Liaison ein mit der Zerstückelung der Formen, die das Motiv tragen. Die Figuren sind dementsprechend nur durch Abstrahierung, durch Zeichen zu entschlüsseln: die Gesichter, die sich hinter Masken verbergen, die Füße, die sich durch das paarweise Vorkommen einiger eckiger Formen an der Unterkante des Bildes erschließen, die Hände, gebildet durch fünfzackige Flächen. Musikinstrumente waren ein konstantes Motiv des Kubismus, und die viel zu kleinen Hände verweisen auf die Ermahnung des Vaters, die sich Picasso einprägte: »Es ist an den Händen, woran man die Hand erkennt.« Vertraut-Eingängiges und Dissonant-Vieldeutiges bilden hier eine bildnerische Einheit, die man »klassisch« nennen möchte, klassisch zumindest für Picassos Werk.

Bilder solcher Art haben einen hohen Wiedererkennungswert bezüglich dessen, der sie schuf. Picassos zunehmender Ruhm in den

»Ich habe immer für meine Zeit gemalt. Ich habe mich nie mit Sucherei belastet. Was ich sehe, stelle ich dar, manchmal in der, manchmal in jener Form. Ich grüble weder, noch experimentiere ich. Wenn ich etwas zu sagen habe, sage ich es so, wie ich es glaube tun zu müssen. Es gibt keine Übergangskunst. Es gibt nur gute oder weniger gute Künstler.« PICASSO

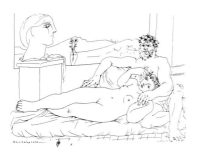

Sitzender Bildhauer mit liegendem Modell vor Fenster mit Blumenvase, Kopfskulptur, 1933
Radierung, 19,3 × 26,7 cm
Blatt 63 aus der »Suite Vollard«

»Es ist mein Pech – und wahrscheinlich meine größte Freude –, die Dinge so zu verwenden, wie Lust und Neigung es mir eingeben. Wie betrüblich für den Maler, der Blondinen liebt und sie nicht in seinen Bildern bringen darf, weil sie nicht zum Obstkorb passen! Und wie gräßlich für den Maler, der Äpfel nicht ausstehen kann und sie doch die ganze Zeit verwenden muß, weil sie so gut zu der Tischdekke passen! Ich verwende in meinen Bildern alle Dinge, die ich gern habe. Wie es den Dingen dabei ergeht, ist mir einerlei – sie müssen sich eben damit abfinden.«
PICASSO

Frau mit Blume, 1932
Öl auf Leinwand, 162 × 130 cm
New York, Sammlung
Mr. und Mrs. Nathan Cummings

zwanziger Jahren, der auch eine Veränderung seines Lebensstils mit sich brachte, ist nicht zuletzt durch die beschriebene Synthese zu erklären. Die Bezugnahme auf die Erwartung des Betrachters, der geschult ist an der künstlerischen Tradition, geht einher mit der Entwicklung einer eigenen Formensprache. Selbstzitate werden damit im Laufe der Zeit zu Zitaten in der Kunstgeschichte, eine Entwicklung, die sich mit zunehmender Bekanntheit verselbständigt. Ab einem gewissen Punkt ist das Provokative eines Werks getilgt. Der Kubismus, zunächst malerischer Affront schlechthin, geriet durch Picasso in das Repertoire des Klassischen. Picassos Ruhm reproduzierte sich dann von selbst.

Beispielhaft dafür ist auch das »Atelier mit Gipskopf« (Abb. S. 57), gemalt im Sommer 1925. Stilleben als Bildgattung und Atelierdarstellung als Bildthema sind Konstanten in Picassos Schaffen. Gerade darin bezeugt das Bild Picassos Bereitschaft zur Selbstreflexion, ist das Atelier doch der Ort künstlerischer Selbstbehauptung, bietet das Stilleben doch gerade die Möglichkeit zur Demonstration künstlerischer Virtuosität. Relikte des Kubismus, die Behandlung der Tischdecke in Papier-collé-Manier etwa, und des Klassizismus, vor allem die Büste, verbinden sich auch hier. Die Hand- und Fußfragmente werden dann in *dem* Picasso-Bild überhaupt, in »Guernica« (Abb. S. 68/69), wieder Verwendung finden, der Landschaftshintergrund wird in den späten Atelierbildern wieder aufgegriffen werden.

Mitte der zwanziger Jahre nun schien die skizzierte Entwicklung Picasso über den Kopf zu wachsen. Der gesellschaftliche Prozeß des »Wie macht man einen Künstler?« lief nun sozusagen ohne sein eigenes Zutun ab. Er konnte malen, was er wollte, und mußte eine Öffentlichkeit ertragen, die, indem sie jeder seiner Arbeiten zunehmend blinden Beifall zollte, seine Individualität im selben Maße unterdrückte. Hinzu kamen private Probleme mit seiner Frau Olga, die sich in der Rolle als Gattin eines Malerfürsten sehr gefiel und gerade deswegen in dieser Krise ihrem Mann kein Rückhalt sein konnte. Es spricht für Picassos Vitalität, daß er sich nicht diesem Zustand hingab: Er machte nun zahlreiche bildnerische Experimente, richtete sich ein Bildhaueratelier in Boisgeloup bei Paris ein, versuchte seine Eigenständigkeit zu retten, indem er sich mit ihm Unbekanntem, Unvertrautem beschäftigte.

»Mein Fräulein, Sie haben ein interessantes Gesicht. Ich möchte Sie malen. Ich bin Picasso.« Mit diesen lapidaren Worten, aus denen auch die Dreistigkeit dessen spricht, der öffentlich hofiert wird, schloß er 1927 Bekanntschaft mit Marie-Thérèse Walter. Sie sollte ihm in den kommenden Jahren Ausgleich bieten für seine Entfremdung von Olga. »Frau mit Blume« (Abb. rechts) von 1932 ist ein Porträt von Marie-Thérèse, verfremdet in der Manier der in diesen Jahren so aktuellen Surrealisten. Auch Picasso konnte sich des Einflusses dieser Pariser Künstlergruppe nicht ganz entziehen, obwohl sie, umgekehrt, Picasso als ihren künstlerischen Ziehvater erachtete. Jedenfalls steht die Analogisierung von Frau und Blume in diesem Porträt unter eindeutig surrealistischem Vorzeichen: Die Umschreibung von Kopf und Blüte in derselben bohnenähnlichen Form, das Ineinanderfallen

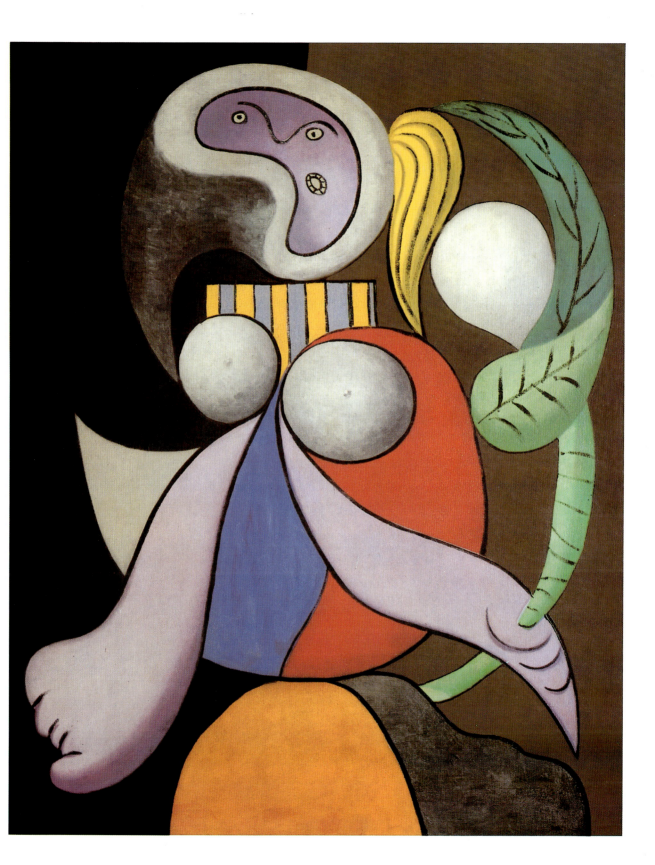

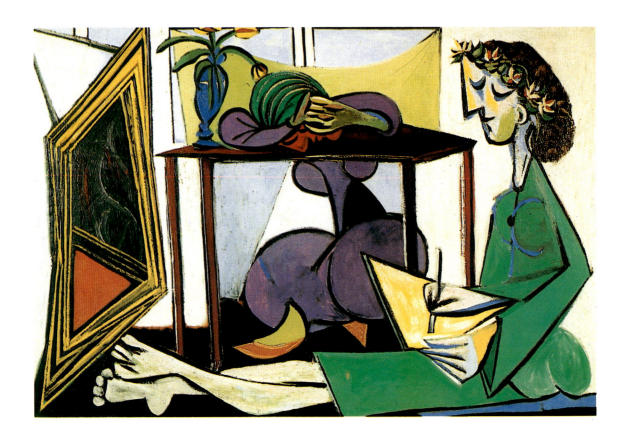

Interieur mit zeichnendem Mädchen, 1935
Öl auf Leinwand, 130 × 195 cm
New York, The Museum of Modern Art,
Nelson A. Rockefeller Bequest

»Es gibt keine abstrakte Kunst. Man muß immer mit etwas beginnen. Nachher kann man alle Spuren des Wirklichen entfernen. Dann besteht ohnehin keine Gefahr mehr, weil die Idee des Dinges inzwischen ein unauslöschliches Zeichen hinterlassen hat. Es ist das, was den Künstler ursprünglich in Gang gebracht, seine Ideen angeregt, seine Gefühle in Schwung gebracht hatte. Ideen und Gefühle werden schließlich Gefangene innerhalb seines Bildes sein. Was auch mit ihnen geschehen mag, sie können dem Bild nicht mehr entschlüpfen. Sie bilden ein inniges Ganzes mit ihm, selbst wenn ihr Vorhandensein nicht länger unterscheidbar ist. Ob es dem Menschen paßt oder nicht, er ist das Werkzeug der Natur.« PICASSO

von Haar und Blüte und das Verwachsen von Hand und Stengel formulieren die Forderung, jedes Objekt durch ein anderes ausdrücken zu können. Nicht die Vieldeutigkeit der Form steht hier im Vordergrund, sondern ihre Ersetzbarkeit. Dieses Picassos Denken eher entgegengesetzte Postulat mag zwar hier konkreten Ausdruck finden, es wird aber für das weitere Schaffen nur eine untergeordnete Rolle spielen.

Ebenfalls ein Porträt von Marie-Thérèse findet sich auf dem »Interieur mit zeichnendem Mädchen« (Abb. oben) vom Februar 1935. Die Darstellung, die noch eine zweite kauernde Frau im Hintergrund integriert, zeigt die für Picasso in dieser Zeit typische Gestaltung des Gesichts. Hatte er bereits 1913 Profildarstellung und Vorderansicht in einer Zeichnung derart vereinheitlicht, daß er in die runde Kopfform die Kontur des Profils eintrug, so zeigt sich bei dem ruhig dasitzenden Mädchen nun eine sehr viel fortgeschrittenere Variante: Es gibt eine einheitliche Kopfkontur, die das Profil wiedergibt, in die nun beide Augen des Gesichts als Ahnung von Vorderansicht eingetragen sind – sozusagen als Umkehrung des alten Konzepts aus kubistischen Tagen. Picasso wird beide Alternativen immer wieder in seinen Gemälden zur Anwendung bringen.

Die nach eigenem Bekunden schlimmste Zeit seines Lebens beginnt für Picasso im Juni 1935. Marie-Thérèse ist von ihm schwan-

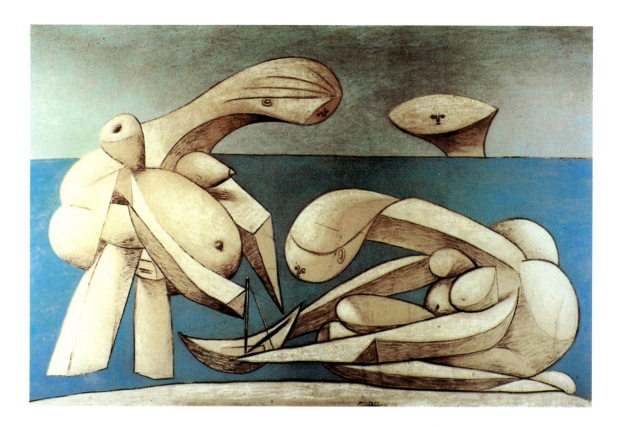

Badende mit Spielzeugboot, 1937
Öl, Kreide und Kohle auf Leinwand,
128 × 195 cm
Venedig, Sammlung Peggy Guggenheim

ger, die geplante Scheidung von Olga muß immer wieder verschoben werden: Der gemeinsame Reichtum beschäftigt die Anwälte. In dieser Zeit persönlicher Krisen vervollkommnet Picasso das Arsenal seiner bildnerischen Anklagemittel durch die Gestalt des wütend schnaubenden, Mensch und Tier bedrohenden oder auch sterbenden Stiers: Als Spanier war Picasso von jeher fasziniert vom Stierkampf, von der »Tauromachia«. Gleichzeitig gliedert er die mythologische Gestalt des Minotaurus, des Mannes mit Stierkopf, seinem Repertoire ein. Erste Darstellungen entstanden zwar schon nach der Italienreise, doch unter dem Einfluß des tiefenpsychologischen Gedankenguts der Surrealisten findet Picasso in dieser Gestalt ein Moment der Identifikation. Der Minotaurus wird zur Chiffre des am Rande stehenden, zwischen Hingabe an sein Triebleben und Angepaßtheit hin und her schwankenden Künstlers.

»Badende mit Spielzeugboot« (Abb. oben) vom Februar 1937 ist eines der Schlüsselbilder aus der Zeit der tiefen Krise. »Ich schreibe Dir sofort, um Dir mitzuteilen, daß ich von diesem Abend an das Malen, die Bildhauerei, das Radieren und die Dichtkunst aufgebe, um mich ganz dem Gesang zu widmen«, schrieb Picasso kurz vorher an Jaime Sabartés, seinen alten Freund noch aus gemeinsamen Tagen in Barcelona. Nun, er trat den geplanten, nur aus einer momentanen Niedergeschlagenheit heraus zu verstehenden Rückzug nicht an.

»Ich bemühe mich immer darum, die Natur nicht aus den Augen zu verlieren. Mir geht es um Ähnlichkeit, um eine tiefere Ähnlichkeit, die realer ist als die Realität und so das Surreale erreicht.« PICASSO

»Jeder möchte die Kunst verstehen. Warum versucht man nicht, die Lieder eines Vogels zu verstehen? Warum liebt man die Nacht, die Blumen, alles um uns her, ohne es durchaus verstehen zu wollen? Aber wenn es um ein Bild geht, denken die Leute, sie müssen es *verstehen*. Wenn sie nur vor allem erst einmal begreifen würden, daß ein Künstler schafft, weil er schaffen *muß*, daß er selber nur ein unbedeutendes Teilchen der Welt ist und daß ihm nicht mehr Aufmerksamkeit zugewendet werden sollte als vielen andern Dingen auch, die uns in der Welt erfreuen, obwohl wir sie nicht erklären können. Menschen, die Bilder erklären wollen, bellen gewöhnlich den falschen Baum an.«
PICASSO

»Natürlich, diese Landschaften sind genau wie meine Akte oder meine Stilleben; aber in den Gesichtern sehen die Leute, wenn die Nase quer steht, während sie an einer Brücke sich über gar nichts aufregen. Aber diese ›querstehende Nase‹ habe ich absichtlich gemacht. Sie begreifen: Ich habe getan, was nötig war, damit sie *gezwungen* sind, eine Nase zu sehen.«
PICASSO

Bildnis Dora Maar, 1937
Öl auf Leinwand, 92 × 65 cm
Paris, Musée Picasso

Doch auch aus den Bildern dieser Zeit selbst spricht eine große Ratlosigkeit. Bereits seit 1927, seit einem Sommeraufenthalt in Cannes, entstehen immer wieder Darstellungen von Badenden, bizarre Szenerien, bei denen die alltäglich-vertraute Figur des Sommergastes in amöbenhaft-weichliche Formen zerfällt. Bei den Badenden von 1937 fällt hingegen die kantig-harte Formensprache ins Auge. Zwar ist die Sexualität dieser Figuren, sind die spitzen Brüste und ausladenden Hintern genügend betont, dennoch wirken sie wie Skulpturen, dilettantisch zusammengezimmert aus derbem Holz. Surrealistische Einflüsse machen sich hierin – ein letztes Mal allerdings so auffällig – bemerkbar. Auch die Widersprüchlichkeit im Erzählerischen, wieso sich offensichtlich erwachsene Frauen mit einem Kinderspielzeug beschäftigen, läßt sich daraus erklären.

Ein Kopf im Hintergrund stellt nun den fast schon reportagehaftklaren szenischen Zusammenhang bedrohlich in Frage. Liest man den blauen Bildstreifen als Meeresfläche, wie es das Boot oder auch der Bildtitel nahelegt, dann erschiene hinter dem Horizont eine grauenhaft in manische Größe gesteigerte Gestalt. Liest man die blaue Fläche als Mauer, hinter der ein Kopf hervorlugt, wie es vor allem die Tatsache nahelegt, daß der Horizont immer die Grenze des Sichtbaren markiert, dann sind alle Figuren des Vordergrundes ebenso wie der Bildtitel in Frage gestellt. Keines von Picassos Bildern legt wohl eine derartige Ausweglosigkeit an den Tag wie dieses. Die hier angebotene doppelte Lesbarkeit wirkt zerstörerisch: entweder als Negation von Bilderzählung und Bildtitel oder als Beschwörung einer alle Größendimensionen übersteigenden Horrorvision.

Schon im Umkreis von »Guernica« steht das »Bildnis Dora Maar« (Abb. rechts). Picasso hatte die Frau, eine jugoslawische Photographin, 1936 über seine Bekannten Paul Eluard und Georges Bataille kennengelernt. In den Kriegsjahren wird sie dann seine ständige Begleiterin sein. Die simultane Wiedergabe von Profil und Enface gewinnt in der entspannten Ruhe des Antlitzes die Ausgewogenheit des Klassischen: Auch der Kragen des Kleides und der Stuhl sind simultan von vorn und von der Seite abgebildet. Dennoch brechen Momente der Spannung in die scheinbare Ordnung ein. Mag die voneinander abweichende Farbe der Augen noch als Vexierspiel des Malers zu verstehen sein, so verweist der enge Kastenraum schon auf die zukünftigen Kriegsbilder. Die Gefahr des Eingeschlossenseins, der Klaustrophobie, ist in ihm umschrieben. Bis jetzt tut er aber der Ausgeglichenheit und selbstverständlichen Schönheit der Dargestellten noch keinen Abbruch.

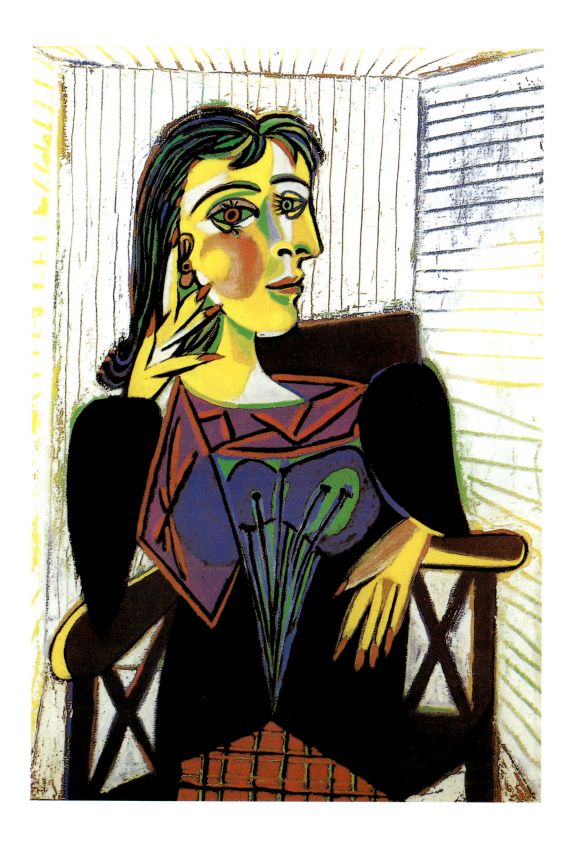

Picasso als Plakatkünstler

Im Oktober 1945 lernte Picasso durch die Vermittlung von Braque in Paris den Drucker Fernand Mourlot kennen. Jahrelang hatte er durch den Krieg auf die Druckgraphik verzichten müssen, jetzt stellte ihm Mourlot sein Atelier in der Rue Chabrol zur Verfügung, in dem er bald ganze Tage verbringen sollte – häufig vom frühen Morgen bis in den späten Abend. In den nächsten dreieinhalb Jahren entstanden dort mehr als zweihundert Lithographien. Der Umgang mit Durchschlagpapier, Tusche, Kreidestift, Lavierung, Abschabung und die Übertragung der Platte auf den Stein bereiteten ihm großes Vergnügen. Immer wieder erfand er neue Techniken, die bei den gestandenen Handwerkern der Werkstatt zunächst nur ein mitleidiges Kopfschütteln hervorriefen, sich aber dann mit viel Geduld zu ihrer Verblüffung doch realisieren ließen.

In Mourlots Werkstatt entstanden auch bald Plakate von Picasso. Dieses Medium, das knappe Information mit einer möglichst einprägsamen und einfachen Bildersprache verbinden soll, nutzte er nicht nur für Einladungen zu seinen eigenen Ausstellungen. Nach seinem Eintritt in die Kommunistische Partei diente es auch, durch seine massenhafte Verbreitung dazu prädestiniert, seinem weltweiten Engagement für den Frieden. Die Taube, die schon dem kleinen Pablo in Málaga zum Symbol seiner Wünsche geworden war, sollte als Symbol des Friedens bald weltweite Berühmtheit erlangen.

Das Plakat für den Pariser Weltfriedenskongreß im April 1949 (Abb.) wurde bei Mourlot gedruckt. Louis Aragon hatte bei einem Besuch in Picassos Atelier in der Rue des Grands-Augustins die kürzlich entstandene Lithographie entdeckt und spontan als Motiv für das Plakat vorgeschlagen.

Eine zweite Person, die auf Picassos Plakatkunst Einfluß nahm, war der Drucker Arnéra in Vallauris. Dort hatte er in der Werkstatt des Ehepaares Ramié 1946 mit seinen Keramiken begonnen und 1948 die Villa »La Galloise« gemietet, in der er zusammen mit Françoise lebte. Arnéra regte ihn an, sich dem Linolschnitt zu widmen, und in dieser Technik entstan-

Weltkongreß der Friedenskämpfer, 1949
Photo-Lithographie, 60 × 40 cm
und 120 × 80 cm
Druck: Mourlot, Paris, 1949

Ausstellung Vallauris, 1952
Farblinolschnitt, 66 × 51 cm
Plakatformat: 80 × 60 cm
Druck: Arnéra, Vallauris, 1952

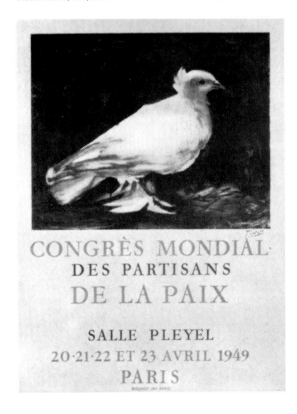

Stiere in Vallauris, 1959
Farblinolschnitt, 65,5 × 53,5 cm
Plakatformat: 78 × 56 cm
Druck: Arnéra, Vallauris, 1959

Stiere in Vallauris, 1960
Farblinolschnitt, 63,5 × 53 cm
Plakatformat: 75 × 63 cm
Druck: Arnéra, Vallauris, 1960

den zahlreiche Plakate für Stierkämpfe oder eigene Ausstellungen, in deren Titel immer der Name des Ortes auftaucht. Das Plakat für eine Ausstellung von 1952 (Abb.) zeigt einen Ziegenbock im Profil, fast ein Porträt der 1950 in Vallauris entstandenen Bronzeskulptur »Ziege« (Abb. S. 48), ein ebenfalls beliebtes Thema Picassos. Hier steht das Bildmotiv im Mittelpunkt, die Schrift wird darum herum- bzw. hineinkomponiert: Das Wort EXPOSITION füllt den Freiraum oberhalb des Kopfes aus, den es förmlich umschmiegt, und kann somit eine eigenständige Schrifttype erhalten. VALLAURIS, unterhalb des Kopfes, paßt sich, da es in das Bild der Ziege hineinreicht, auf andere Weise deren Gestaltung an: Die Buchstaben entsprechen dem zottigen Ziegenbart und vermitteln damit annähernd die Fellstruktur des Tieres, ohne daß diese dargestellt ist. Die Schrift selbst ist noch der Zahl untergeordnet. Damit die Jahreszahl 1952 – vom Zackenkranz-O gerahmt – in die obere Mitte gelangt, müssen die Buchstaben davor großzügig, die danach gedrängt angeordnet werden.

Die gelungene Synthese von Text und Bild in Picassos Plakatkunst zeigt sich besonders deutlich auf zwei Arbeiten aus den Jahren 1959 und 1960 (Abb.). Beide Plakate sind als Variationen des gleichen Themas zu verstehen, beide informieren: »Toros en Vallauris«. Der Stierkampf, traditionsreiches und bis zum heutigen Tage in Spanien – und in »gemäßigter« Form auch in Südfrankreich – lebendiges Zeremoniell, ist ein in Picassos Bilderwelt immer wiederkehrendes Thema.

Hier, im Plakat von 1959, wird uns der Ablauf des Stierkampfes in Szenen präsentiert. Die Buchstaben der Worte TOROS EN legen, wie Öffnungen in einer braunen Bretterwand, den Blick auf die mit wenigen Strichen skizzierten Kampfszenen frei, wobei die mandelförmige Rahmung der Szene im Querbalken des T (ebenso wie die im oberen Teil des R) sowohl als Arena wie auch als Auge gelesen werden kann, in dem sich dieses Bild spiegelt – oder umgekehrt, aus dem gerade »herausgeblickt« wird. Die Umkehrung, das Auge, das von der anderen Seite her – direkt am Zaun befindlich – durch das O zum Betrachter blickt, gibt uns somit die Entfernung der kleinen Figuren an; durch diese Spielarten der Richtung wird bei aller fehlenden traditionellen Perspektive hinter der »Wand« Raum erzeugt. Die Verbindung von Text und Bild ist hier ausgewogen, da die Buchstaben, die die Information liefern, gleichzeitig Bildträger der Symbole sind.

Beim Plakat zum gleichen Anlaß von 1960 wird uns die Umkehrung dieses Prinzips, das für Picassos Plakatkunst wichtig ist, gegeben. Hier erhalten Bild und Text das gleiche Gewicht, indem die Stierskizzen die Rahmung für die Buchstaben bilden. Durch diese Verteilung muß das Auge, um zur Information des Textes zu gelangen, in der Aneinanderreihung der Silben die Bewegung der Bilder mitmachen.

In Picassos Plakatgraphik hat der Farblinolschnitt größere Bedeutung noch als das einfachere und billigere Verfahren der Lithographie oder gar das der Reproduktionsgraphik. Picasso stellt hier die Ausnahme gegenüber seinen zeitgenössischen Kollegen dar. Die Künstler des 20. Jahrhunderts wichen in der Regel diesem Verfahren aus. Wenn auch lebloser als der Holzschnitt (den Picasso wenig verwendet), da ihm die Maserung fehlt, hat der Farblinolschnitt seine eigenen Reize, die Picasso auszunutzen verstand: »Unsauber« ausgeschabte Flächen lassen die Arbeitsstruktur erkennen und machen die Hell-Dunkel-Kontraste schwächer. Überlappende Farbfelder schaffen weichere Übergänge, wobei durch entsprechende Behandlung auch klar kontrastierte Bilder entstehen können, wie das Ausstellungsplakat von 1952 mit dem Ziegenkopf beweist. Im liebevollen Umgang mit diesen spezifischen Eigenheiten verhalf einzig Picasso dem Linolschnitt zu einer angemessenen Verbreitung im 20. Jahrhundert.

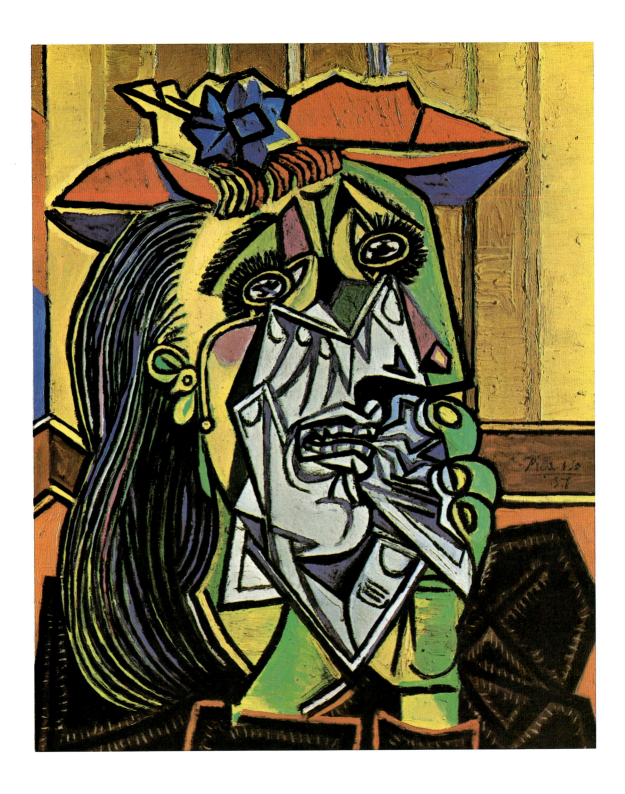

Das Kriegserlebnis
1937–1945

»Guernica, die älteste Stadt der baskischen Provinzen und das Zentrum ihrer kulturellen Tradition, wurde gestern nachmittag durch einen Luftangriff der Aufständischen vollständig zerstört. Die Bombardierung der ungeschützten, weit hinter der Front liegenden Stadt dauerte genau eine dreiviertel Stunde. Während dieser Zeit warf ein starkes Geschwader von Maschinen deutscher Herkunft – Junkers- und Heinkel-Bomber sowie Heinkel-Jäger – über der Stadt pausenlos Bomben bis zu einem Gewicht von 500 Kilogramm ab. Gleichzeitig feuerten Jagdflugzeuge im Tiefflug mit Maschinengewehren auf die Einwohner, die sich in die Felder geflüchtet hatten. Ganz Guernica stand in kürzester Zeit in Flammen.«

Was sich in der Londoner »Times« vom 27. April 1937 als kühl-distanzierte Reportage vom Schauplatz des Spanischen Bürgerkriegs liest, was in einer zynischen Herrscher- und Heldengeschichtsschreibung als Scharmützel bestenfalls in einer makabren Randglosse der Erwähnung für wert befunden worden wäre – dies erfuhr durch Picassos Interpretation, durch seine Übersetzung in das Medium Bild im Laufe der Jahre den Charakter eines Jahrhundertereignisses. Erbarmungslos ordnete Picasso die Geschehnisse in dieser faschistischen Versuchsstation für den Weltuntergang seinem eigenen Erfahrungshorizont unter. Nicht mehr die historische Aktualität, die Nacherzählung des konkreten Geschehens, verbürgt hier die authentische Gültigkeit des Bildes, sondern die zeitlose Ewigkeit des Leidens.

Picassos »Guernica« (Abb. S. 68/69) ist die Form von geschichtlichem Ereignisbild, die das Zeitalter künstlerischer Autonomie noch zuließ: Augenzeugenschaft ist hier ersetzt durch die subjektive Betroffenheit des Künstlers. Das Bild beschreibt weniger eine historische Tatsache als die Wirkung dieser Tatsache auf die Psyche Picassos.

»Schreie der Kinder, Schreie der Frauen, Schreie der Vögel, Schreie der Blumen, Schreie der Bäume und der Steine, Schreie der Ziegelsteine, der Möbel, der Betten, der Stühle, der Vorhänge, der Töpfe, der Katzen und des Papiers, Schreie der Gerüche, die nacheinander greifen, Schreie des Rauchs, der in die Schulter sticht, Schreie, die in dem großen Kessel schmoren, und des Regens von Vögeln, die das Meer überschwemmen.« Mit diesen, Picassos eigenen Worten schließt ein Gedicht zu seinem Radierungszyklus »Traum und Lüge Francos«, in dem er Anfang 1937 zum erstenmal auf den Bürgerkrieg,

Weinende Frau, 1937
Tinte, 25 × 16 cm

»Man will in allem und jedem einen ›Sinn‹ finden. Das ist eine Krankheit unserer Zeit, die so wenig praktisch ist und die es doch mehr als irgendeine andere Zeit zu sein glaubt.« PICASSO

Weinende Frau, 1937
Öl auf Leinwand, 60 × 49 cm
London, Sammlung Penrose

67

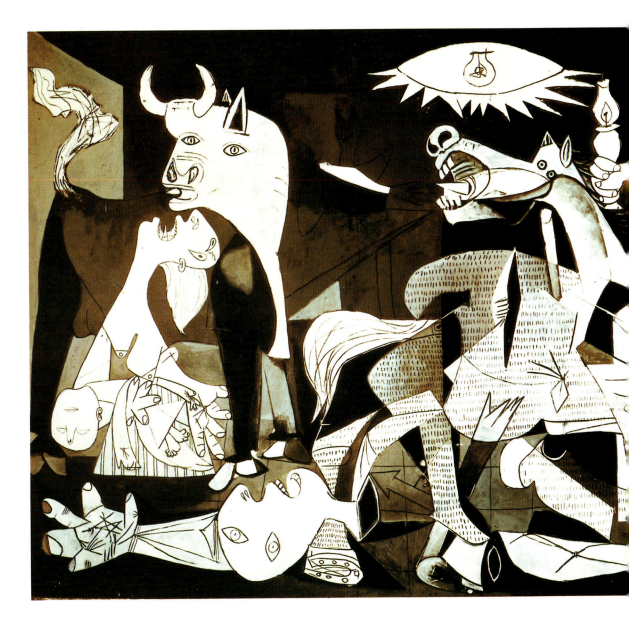

»Die moderne Kunst muß man töten. Das heißt auch, daß man sich selbst töten muß, wenn man weiterhin etwas zustande bringen will.« PICASSO

den Kampf zwischen Republikanern und Faschisten, in seiner spanischen Heimat Bezug nimmt. Auch in diesem wahren Sturzbach drastischer Wortbilder verzichtet er auf die Anekdote. Der Leidensgestus, der Schrecken, nicht als Moment, sondern als immerwährende Schattenseite menschlichen Lebens, gewinnt, behält die Oberhand. Picassos künstlerisches Schaffen bewahrt in diesem Sinn einen gewissen Hang zum Mythischen, zur Betonung des Zeitlosen vor der reißerischen Reportage.

Dabei war »Guernica« zur Zeit seines Entstehens, im Mai/Juni 1937, äußerst aktuell. Picasso war im Januar von der offiziellen, der republikanischen Regierung Spaniens gebeten worden, zur Aus-

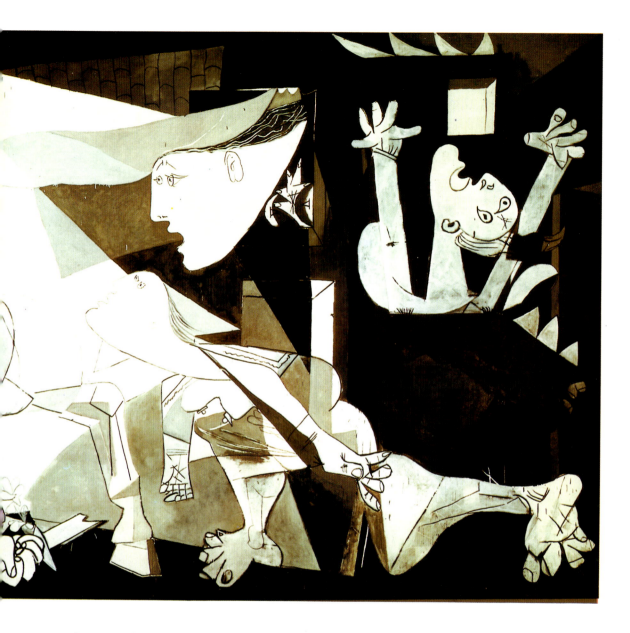

Guernica, 1937
Öl auf Leinwand, 349,3 × 776,6 cm
Madrid, Museo del Prado,
Cason del Buen Retiro

stattung des nationalen Pavillons bei der Pariser Weltausstellung im Sommer des Jahres mit einem monumentalen Gemälde beizutragen. Entgegen seiner Abneigung Auftragsarbeiten gegenüber und getreu der Kontinuität seines Schaffens entschied er sich für das Thema »Maler und Atelier«. Doch die Nachricht von der Bombardierung Guernicas ließ die geplante Huldigung privaten Schöpfertums platzen: Es wäre ein Gespräch über Bäume geworden, fast schon ein Verbrechen, hätte es doch die begangenen Untaten verschwiegen.

So entstand denn, durch unzählige Skizzen und Entwürfe vorbereitet, Picassos ganz persönliche Zusammenschau: das geschichtliche Faktum, das gegenwärtig ist im Titel des Bildes und ganz bestimmt

Studie für »Guernica«, 1937
Bleistift und Gouache auf Papier,
23 × 29 cm

»Was, glauben Sie denn, ist ein Künstler?
Ein Schwachsinniger, der nur Augen hat,
wenn er Maler ist, nur Ohren, wenn er
Musiker ist, gar nur eine Lyra für alle
Lagen des Herzens, wenn er Dichter ist,
oder gar nur Muskeln, wenn er Bauer ist?
Ganz im Gegenteil! Er ist gleichzeitig ein
politisches Wesen, das ständig im Bewußtsein der zerstörerischen, brennenden oder beglückenden Weltereignisse
lebt und sich ganz und gar nach ihrem
Bilde formt. Wie könnte man kein Interesse an den anderen Menschen nehmen
und sich in elfenbeinerner Gleichgültigkeit von einem Leben absondern, das
einem so überreich entgegengebracht
wird? Nein, die Malerei ist nicht erfunden, um Wohnungen auszuschmücken.
Sie ist eine Waffe zum Angriff und zur
Verteidigung gegen den Feind.« PICASSO

Mädchen mit Boot (Maya Picasso), 1938
Öl auf Leinwand, 61 × 46 cm
Luzern, Sammlung Rosengart

den zeitgenössischen Betrachtern ein Begriff war, und seine subjektive Analyse in der Formensprache des Künstlers. Zitate in der Kunstgeschichte, bei Hans Baldung Griens »Behextem Stallknecht« beispielsweise oder bei Giebelfiguren griechischer Tempel, vor allem in der zentralen Dreieckskomposition, und Zitate bei sich selbst, bei dem gefallenen Krieger links unten zum Beispiel, geben dabei wieder das Charakteristische in Picassos Schaffen preis. Wie nah er dabei stets seinem konkreten Auftrag blieb, zeigt die Andeutung eines Plattenbodens im Bild, die Bezug nimmt auf den Bodenbelag des spanischen Pavillons.

Guernica blieb im kollektiven Bewußtsein des 20. Jahrhunderts präsent, denn »Guernica« hielt sein kulturelles Wissen wach. Als das Bild 1981 nach über vierzigjährigem Exil in New York nach Spanien zurückfand – Picasso hatte verfügt, es erst nach Ende des Faschismus in spanisches Eigentum zu überführen –, hatte die Nation ein Symbol gewonnen: Im Madrider Prado hängt es jetzt, bewacht und gesichert wie das Gold der »Bank of England«.

Die vom Surrealismus angebotene Aufforderung zur Innenschau, zur Freilegung psychischer Antriebe konnte einem so an der konkreten Wirklichkeit als Gegenüber orientierten Künstler wie Picasso nur sehr bedingt neue Anregungen liefern. Zwar machte sich auch bei ihm, gepaart mit einer persönlichen Krise, die Neigung zur Introspektion, zur Selbstbeobachtung, im Schaffen bemerkbar. Letztendlich aber blieb Picasso bildnerischer Realist. Spätestens seit »Guernica« haben die konkreten Ereignisse den geplanten Tiefgang nach innen lächerlich gemacht. Die Übermacht des Kriegserlebnisses, der Andrang an Reibungsflächen ließen Picasso nun wieder zurückgreifen auf Themen außerhalb seiner selbst. Die kommenden Jahre bilden die wahrlich angemessene Folie für politische Stellungnahmen.

Als eine Art Nachsatz zu »Guernica«, auf Skizzen für die Mutter-Kind-Gruppe am linken Bildrand zurückgreifend, malte Picasso im Oktober 1937 die »Weinende Frau« (Abb. S. 66). Die Leidensthematik der Zeit ist hier verdichtet in einer extrem nahsichtigen Kopfstudie. Dabei überwiegen zunächst malerische Elemente: die freundliche Farbigkeit des Hintergrunds, der kokette Sommerhut der Frau, die von vielen Porträts her bekannte Verschränkung von Profil und Enface. Doch, in jeder Beziehung im Zentrum des Bildes, taucht als Metapher des Leidens schlechthin die kantige Form des Taschentuchs auf, in das die Frau voll Zerrissenheit beißt und das die Tränen auffängt, die heftig aus ihren Augen quellen. Die Fingerkuppen selbst werden bei seiner Berührung zu Tränen. Im Verschleiern der Mundpartie enthüllt es die Drastik des Schmerzes, in der Reduziertheit auf den Farbkontrast Weiß – Blau verweist es auf »Guernica« zurück. Die ganze Dramatik des Leidens erschließt sich in dem Gegensatz Kopf – Taschentuchmotiv.

Fast möchte man meinen, Picasso hätte sich hier etwas des Guten zuviel vorgenommen. Waren Bilder des Kubismus beispielsweise aus dem Gegensatz Alltäglichkeit des Motivs – Zerstörung der Form, die das Motiv trägt, heraus vertraut, so handelt es sich nun um

Schafsschädel, 1939
Gouache, 46,5 × 63 cm

»Die verschiedenen Stilarten, die ich in meiner Kunst angewandt habe, darf man nicht als eine Entwicklung oder als Stufen auf dem Weg zu einem unbekannten Ideal in der Malerei betrachten. Alles, was ich je gemacht habe, war für die Gegenwart gemacht und in der Hoffnung, daß es immer in der Gegenwart bleibt. Ich habe mich nie mit dem Gedanken des Suchens aufgehalten. Wenn ich etwas auszudrükken hatte, habe ich es immer getan, ohne an die Vergangenheit oder Zukunft zu denken. Ich habe nie Versuche oder Experimente gemacht. Immer, wenn ich etwas zu sagen hatte, habe ich es so gesagt, wie ich glaubte, es sagen zu müssen. Es ist unvermeidlich, daß verschiedene Motive verschiedene Methoden des Ausdrucks erfordern. Das läßt weder auf Entwicklung noch auf Fortschritt schließen, sondern es ist Anpassung an die Idee, die man ausdrücken will, und an das Mittel, durch das man die Idee ausdrückt.« PICASSO

Stilleben mit Ochsenschädel, 1942
Öl auf Leinwand, 130 × 97 cm
Düsseldorf, Kunstsammlung Nordrhein-Westfalen

eine Verdopplung der Zerstörung. Die Form, deren Zerstörtheit ja ein grundsätzliches Merkmal der Kunst Picassos ist, muß nun auch das Motiv der Zerstörung, Zerrissenheit, Aufgelöstheit tragen. Tautologie könnte man das Phänomen nennen, das etliche Bilder dieser Zeit zu erkennen geben. An unmittelbarer Fähigkeit zur Beschwörung des Schmerzes mangelt es diesen Bildern nicht, doch ein zweiter Blick kann die Frage aufwerfen, ob Picassos Streben nach Komplexität nicht auch die einfache Drastik des Leidens untergräbt.

»Siehst Du, ich beschäftige mich nicht nur mit Düsterem.« Picassos Ermahnung an einen Freund, die Leidensthematik in seinem Schaffen dieser Zeit nicht überzubewerten, findet konkreten Ausdruck in den Porträts von seiner Tochter Maya. Das »Mädchen mit Boot« (Abb. S. 71) vom Januar 1938 scheint so ganz alltäglich. Kindlichkeit ist das Thema dieses Bildes, und das unbekümmerte Spielen mit dem kleinen Boot, die großen Augen der Kleinen und ihre Zöpfe, auch der skizzenhafte, Kinderzeichnungen zum Vorbild nehmende Duktus beschwören eine naive Ausgelassenheit, die die Zeit eigentlich nicht zulassen konnte. Doch die Familie, die Beschäftigung mit der kleinen Tochter von ihm und Marie-Thérèse Walter, mußte den Rückhalt bilden für die großen bildnerischen Entwürfe, die die Öffentlichkeit ihm abforderte.

Im August 1939 erlebte Picasso und erlebte Europa zum letztenmal für längere Zeit einen schönen Sommer. »Nächtlicher Fischfang in Antibes« (Abb. S. 74) atmet denn auch die idyllische Heiterkeit, die Picasso an den Bildern seines alten Kollegen Henri Rousseau so schätzte. Die fast schon anekdotische Aufnahme eines Fischfangs in einer Vollmondnacht nutzte Picasso zum Spiel mit Licht- und Farbharmonien. Konkret die Aktion der Fischer wiedergebend, bei der die Meerestiere, durch den Schein der Lampen angelockt, mit dem Dreizack harpuniert werden, erinnert er an seine etwas verlorengegangene Neigung zum Genrehaften. Doch der spontane Eindruck mag täuschen. Hat dieses phantastische Nocturno nicht etwas Gespenstisches, Furchterregendes an sich, hervorgerufen durch ein eigentümliches, für Picasso untypisches Kolorit? Blau, Schwarz und verschiedene Grüntöne vermischen sich mit trübem Braun und dunklem Violett, in das die Ansicht der Stadt Antibes am linken oberen Bildrand getaucht ist, während die Gesichter mit ihrer Blässe die Angst vor drohendem Unheil offenbaren.

Für sechs Jahre wird Picasso aber nun auf das Mittelmeer verzichten müssen. Eingeschlossen im bald von den Nazis besetzten Paris, tritt er seinen Diskurs in der Enge an. Er, der – seit Jahrzehnten im Exil lebend – gerade unter diesen Bedingungen extrem produktiv sein konnte, muß sich nun für lange Jahre einer Öffentlichkeit enthalten. »Innere Emigration« wurde als Begriff für die Zurückhaltung vieler Künstler in der Zeit des Faschismus geprägt, und Picassos künstlerisches Schaffen wurde jetzt mehr denn je zum Überlebenstraining, vergleichbar einem Max Beckmann oder Otto Dix, die in Amsterdam und am Bodensee in ähnlichen Nischen der Inanspruchnahme durch die Machthaber lebten. In dieser Zeit, im April 1942, malt er sein »Stilleben mit Ochsenschädel« (Abb. rechts). Ein äußerst karges

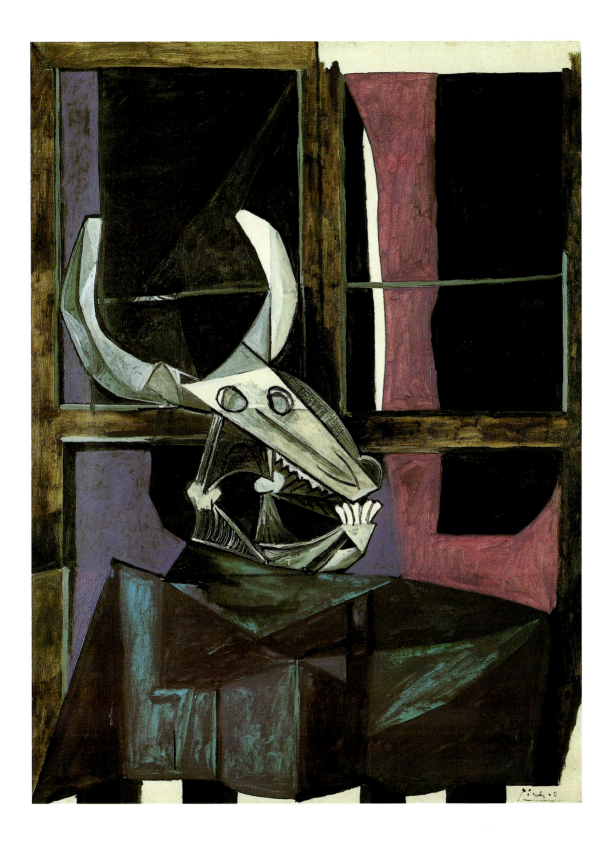

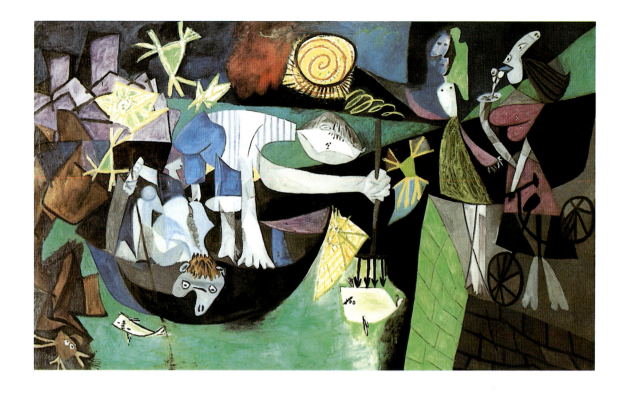

Nächtlicher Fischfang in Antibes, 1939
Öl auf Leinwand, 205,7 × 345,4 cm
New York, The Museum of Modern Art,
Mrs. Simon Guggenheim Fund

»Ich wehre mich dagegen, daß es drei oder vier oder tausend Möglichkeiten geben soll, mein Bild zu interpretieren. Ich möchte, daß es nur eine einzige gibt, und in dieser einzigen muß es bis zu einem gewissen Grad möglich sein, die Natur zu erkennen, die schließlich nichts anderes ist als eine Art Kampf zwischen meinem inneren Sein und der äußeren Welt.«

PICASSO

Ambiente, der Tisch und das Fenster mit dem Ausblick in eine undefinierbare Finsternis, rückt das Augenmerk um so mehr auf die dürren Knochen und tiefen Höhlen des Schädels. Vielleicht gab es für das herkömmliche Stillebenmotiv, den mit allerlei Eßbarem gedeckten Tisch, mangels Lebensmitteln einfach kein anschauliches Vorbild mehr, vielleicht ist das Bild schlichtweg ein Dokument der Hoffnungslosigkeit. Es entstand an jenem Tag, an dem Picasso die Nachricht vom Tod eines alten Freundes, seines Bildhauerkollegen Julio Gonzalez, mit dem er in Boisgeloup viel zusammen experimentiert hatte, erhielt. Das Leiden erscheint hier in zweifacher Weise selbstverständlich: Die Trauer um den Freund und die Verzweiflung an der Zeit vereinigen sich zu einem trostlosen Memento mori, das ein christliches Mittelalter nicht hätte desparater formulieren können.

Der Abgesang auf die Epoche sollte allerdings noch angestimmt werden. Die Befreiung von Paris im August 1944 gab Picasso der Öffentlichkeit zurück, mehr denn je, denn das Bild von wahrem Künstlertum, das an ihm kultiviert wurde, konnte nun durch das Mosaiksteinchen einer moralischen Lauterkeit vervollkommnet werden, die Picasso in der Zeit der Besatzung an den Tag legte. Tatsächlich ließ er sich niemals auf ein Liebäugeln mit den Nazis ein, und der Druck eines politisierten Publikums und die eigene Einsicht erwirkten seinen Eintritt in die Kommunistische Partei Frankreichs noch im selben Jahr. Radikaler Individualismus, den Picasso stets pflegte, und soziales Engagement waren nach den Erfahrungen der Zeit keine Gegensätze mehr.

Mit dem »Beinhaus« (Abb. unten) von 1945 macht Picasso die Klammer zu, die er mit »Guernica« geöffnet hatte. In der starken Beschränkung des Kolorits und in der zentralen Dreieckskomposition steht es schon äußerlich in auffallender Beziehung zu ihm. Doch die Wirklichkeit hat nun die Vision eingeholt. Das »Beinhaus« entstand unter dem Eindruck der Berichte aus den befreiten Konzentrationslagern. Erst jetzt erkannte man das Ausmaß der grauenhaften Taten der Ungeheuer, die der Schlaf der Vernunft da geboren hatte. Es war die Zeit, in der Millionen von Menschen buchstäblich unter den Tisch fielen, so wie es Picasso ganz sprichwörtlich mit dem Leichenhaufen im »Beinhaus« geschehen läßt. Die Zerstörung der Formen, die Marterungen der Motive fanden ihre Realisierung, »Guernica« und die Drastik der bildnerischen Mittel waren, so scheint es, noch viel zuwenig kühn, um nicht ihr Äquivalent in der Wirklichkeit zu finden.

Die in vielen Bildern Picassos spürbare Todeserfahrung, seit dem frühen Selbstmord seines Freundes Casagemas einer der Schlüssel zu seiner Motivwelt, erfährt im »Beinhaus« sozusagen ihre Objektivierung. Die vielbeschworene Einheit von Leben und Kunst hätte nicht zynischer verwirklicht werden können.

»Was gibt es Gefährlicheres, als verstanden zu werden? Um so mehr, als es das gar nicht gibt. Immer wird man verkehrt verstanden. Man glaubt, man sei nicht einsam. Und in Wirklichkeit ist man es um so mehr.« PICASSO

Das Beinhaus, 1944/45
Öl auf Kohle auf Leinwand,
199,8 × 250,1 cm
New York, The Museum of Modern Art

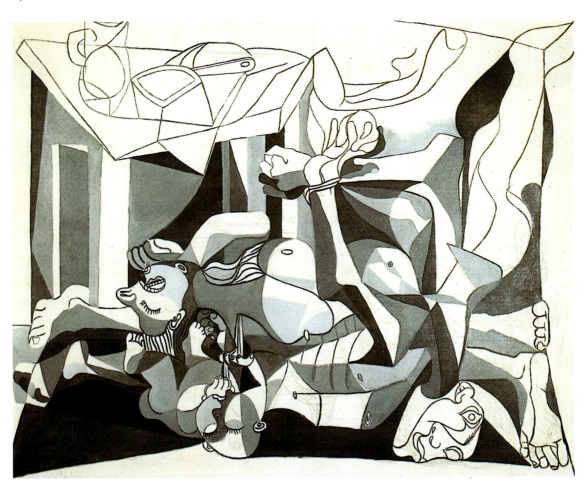

Picasso als Keramiker

Das keramische Werk Picassos ist eng mit dem kleinen provenzalischen Dorf Vallauris verknüpft. Bei einer gemeinsam mit dem Dichter Paul Eluard unternommenen Autotour besuchte er das nahe bei Cannes gelegene Vallauris 1936 erstmals. Seit der Römerzeit wurden hier keramische Produkte hergestellt. Zahlreiche Werkstätten waren allerdings aufgegeben worden, ihre althergebrachten Erzeugnisse fanden keine Abnehmer mehr.

Erst nach dem Krieg, 1946, erinnerte sich Picasso wieder an Vallauris, er besuchte es erneut und fand Kontakt zum Töpferehepaar Ramié. In deren Werkstatt »Madoura« formte er einige kleine Figuren, die er ein Jahr später dort wohlbehalten wiederfinden sollte. Für zehn Jahre blieb Picasso Vallauris eng verbunden. Er arbeitete zunächst in der Werkstatt der Ramiés, bezog dann ein geräumiges Atelier in einer leerstehenden Parfümfabrik und ließ sich schließlich in einer Villa oberhalb des Städtchens nieder. Allein im ersten Jahr schuf Picasso in enger Zusammenarbeit mit den ortsansässigen Töpfern annähernd 2000 keramische Werke. Picasso hatte in Vallauris eine neue »Spielwiese« gefunden. Es ist für ein Multitalent wie ihn bezeichnend, daß er sich nicht darauf beschränkt, in den klassischen Medien zu arbeiten – immer auf der Suche nach neuen Ausdrucksmöglichkeiten. Wenn er etwas Neues fand, konnte er sich daran begeistern wie ein Kind an seinem ersten Spielzeugauto. Da kam ihm die Keramik gerade recht – ein Kunst-

Teller: Pikador mit sich aufbäumendem Pferd, 1953
36,5 × 36 cm

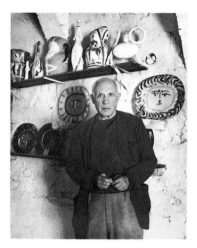

Picasso in Vallauris, 1947

handwerk mit alter Tradition, das von Malern oder Bildhauern eher gemieden worden war. Wenn auch Henri Matisse und andere Künstler der »Fauves« sich schon vor ihm mit der Töpferei beschäftigt hatten, so beschränkten sich diese freilich darauf, die vorgefertigten Rohkeramiken mit Glasuren zu dekorieren.

Anfangs tat er es wie sie: Teller, Schalen, Töpfe und Krüge – vertraute Requisiten aus zahlreichen Stilleben – bemalte er mit farbigen Glasuren und verlieh damit den schlichten Gegenständen des täglichen Gebrauchs eine neue Qualität. Ein nach überlieferten Formen getöpferter Teller etwa verwandelte sich unter seiner Hand in eine Stierkampfarena. Der angeschrägte Rand wird mit wenigen Tupfern, die Zuschauer darstellend, zur Tribüne, die das

Liegende blaue Taube, 1953
24 × 14 cm

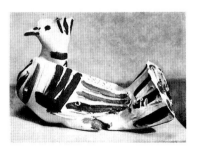

Schauspiel umgibt. Der Boden des Tellers ist die Arena, in ihr begegnen sich Torero und Stier. Die vollständige Metamorphose des bloßen Gebrauchsgegenstandes zum Kunstwerk gelingt Picasso, indem er die spezifische Form des Tellers und seine Bemalung zur Deckung bringt. Durch geringe malerische Eingriffe erhält die durch Überlieferung und Funktion bestimmte plastische Erscheinung des Werkstückes Bildcharakter.

Picasso zeigt dabei nur, was in der gesprochenen Sprache bereits angelegt scheint. Bauch und Hals etwa besitzt eine Vase ebenso wie eine menschliche Figur. Durch die Bemalung wird die Keramik, ihre plastische Form, zum Abbild und ist damit eine Skulptur. Es war nur folgerichtig, daß Picasso recht bald begann, auch die Formen selbst zu gestalten. Zunächst veränderte er durch Biegen oder Stauchen die Gestalt der erst kurz zuvor gedrehten, noch feuchten und geschmeidigen Töpferware. Die strenge Symmetrie wurde aufgelockert, die Oberfläche verlor an Glätte, das Material und seine spezifischen Eigenschaften wurden zur Geltung gebracht. So entstand aus einer gestauchten Vase etwa eine kniende Frau.

Tauben sind ein vertrautes und immer wiederkehrendes Motiv im Werk Picassos. Er kannte sie schon von der Staffelei

Eulen-Vase, 1951
Vase mit zwei Henkeln; auf der Drehscheibe geformte und zusammengesetzte Teile; Dekor eingraviert mit Engobe-Glasur, ca. 57 × 47 × 38 cm

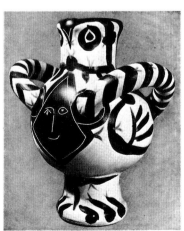

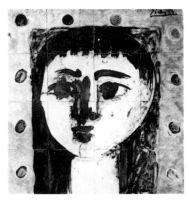

Kacheln: Frauenkopf, 1956
Weißer Ton, mit Pastell verziert und glasiert,
61 × 61 cm

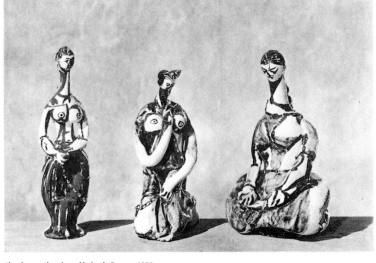

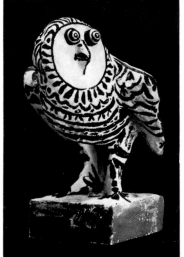

Eule, 1952
Weißer Ton; gegossen; mit Engobe und Pastell verziert; 33,5 × 34,5 × 25 cm

Flaschen: stehende und kniende Frauen, 1950
Weißer Ton; auf der Drehscheibe geformt und modelliert; Oxydierung auf weißem Email. Linke Figur: 29 × 7 × 7 cm; rechte Figur: 29 × 17 × 17 cm

Tonvase, bemalt mit nacktem und bekleidetem Flötenspieler, 1950
Auf der Drehscheibe geformt und modelliert; Höhe: ca. 60 cm

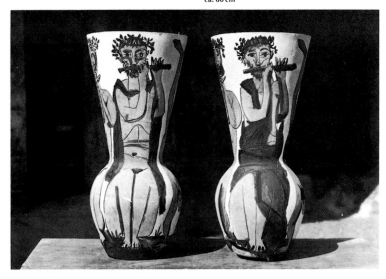

seines Vaters aus Kindheitstagen. Die Studien nach der Natur wandelten sich in der späteren Malerei und Graphik zu Friedensappellen. Auch in seinen keramischen Arbeiten widmete sich Picasso der Taube, ob als Dekor auf Tellern und Schalen oder als plastische Gestalt, aus formlosem Ton unter seiner Hand zu Leben erweckt, Zeichen seiner nie versiegenden Schöpfungslust. Angesichts von Picassos Tauben sagte sein Freund Jean Cocteau: »Du drehst ihnen den Hals herum, und sie leben.«
Je vertrauter er mit dem neuen Material wurde, desto mehr steigerte sich seine Lust, neue Techniken zu erproben. Er begann damit, in den lederharten Ton zu ritzen und zu schneiden, oder setzte zusätzlich Tonstücke auf, um eine reliefartige Oberfläche zu erhalten. Schließlich kombinierte er nach dem Collageprinzip mehrere Gefäßteile miteinander. Die ursprünglichen Formen der Tonwaren sind dabei nur noch in Andeutungen zu erkennen.
Nach der Einrichtung eines eigenen Ateliers in Vallauris begann Picasso auch mit der Bemalung von Kacheln. Das keramische Produkt fungiert hier nur noch als Bildträger, das Picasso allerdings besonders schätzte, da die aufgetragenen Glasuren sich im Gegensatz zur Ölfarbe im Lauf der Zeit nicht verändern. Er fügte dabei des öfteren mehrere Kacheln zu einem größeren Bild zusammen, um nicht vom beschränkten Format einer Kachel abhängig zu sein.
Dank der Anwesenheit Picassos lebte das Töpferhandwerk des Städtchens wieder auf. In der Werkstatt der Ramiés entstand eine Vielzahl von Repliken nach Picassos Originalen, die guten Absatz fanden. Alljährlich wurde der Geburtstag des Künstlers mit einem großen Fest gefeiert, dessen krönender Abschluß ein Stierkampf in der örtlichen Arena war, dem Picasso, häufig in Begleitung seiner Kinder, auf einem Ehrenplatz beiwohnte.

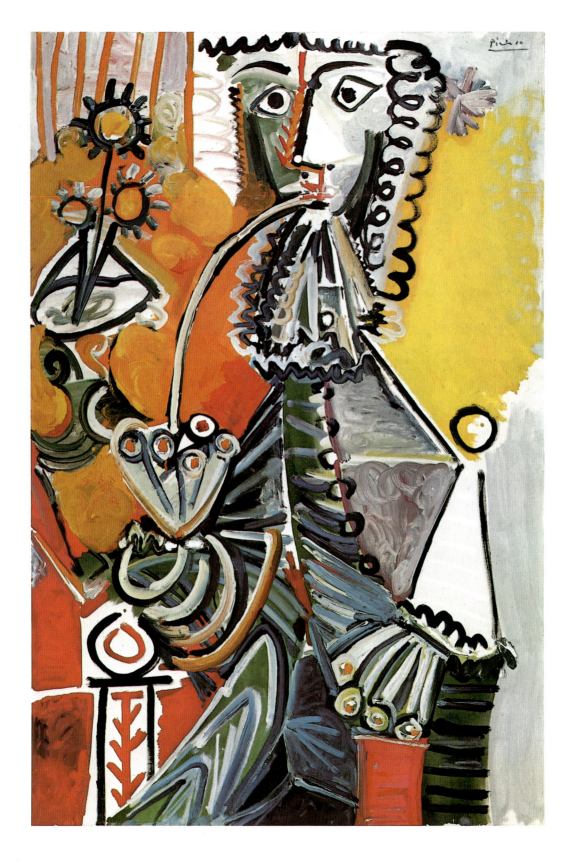

Das Spätwerk
1946–1973

Am Ende stand er vor dem Hungertod: Midas, sagenhafter König der Phrygier, bekam von den Göttern den Wunsch erfüllt, daß alles, was er mit der Hand berührte, augenblicklich zu Gold verwandelt würde. Alles, das bedeutete auch jede Speise und jedes Getränk, und so ist der altgriechische Mythos auch eine Warnung vor dem Übermaß an Verlangen nach irdischen Gütern. »Wenn man Picasso die Fähigkeit Midas' zuschreibt, so ist das buchstäblich die Wahrheit, denn durch die Anerkennung seiner Begabung kann sich, sobald sein Bleistift mit Papier in Berührung kommt, das geringste Gekritzel in Gold verwandeln.« So formuliert Picassos Biograph Penrose in unübertroffener Huldigungsgeste die mythischen Veranlagungen seines Heros. Picasso aber mußte nicht verhungern. Ist Picasso ein Mythos mit Happy-End?

Im Sommer 1945, des Aufenthaltes in Paris nach den Jahren des Eingeschlossenseins überdrüssig, kaufte Picasso in dem provenzalischen Dorf Ménerbes ein altes Haus. König Midas trat wieder in Aktion: Er erhielt das Chalet im Tausch gegen ein Stilleben. Alles, was er besitzen wollte, konnte er erwerben, indem er es zeichnete oder malte; nicht mehr als Geschenk der Götter, sondern als Folge seiner internationalen Reputation. Doch auch der Mythos Picasso enthält seine moralisierende Komponente: Picassos Preis war nicht die Angst vor dem Verhungern, sondern die Angst vor der Öffentlichkeit. Picasso mußte mit Einsamkeit bezahlen, und je mehr er sich zurückzog, um so stetiger wuchs die Ehrfurcht vor seinem Genius. Picassos Œuvre der Nachkriegszeit ist dementsprechend eine große Entzugserscheinung. Öffentliche Kommentare behält er sich für Ausnahmefälle vor, die immense Bildproduktion des Spätwerks reflektiert in einem fort die eigene Existenz; und diese Existenz ist die des zum gesellschaftlichen Eigentum gewordenen Künstlers.

Ein Kapitel von Picassos gemalter Autobiographie wird beherrscht von Atelierdarstellungen. Paris, zu sehr mit den Erinnerungen an die Kriegsenge behaftet, hat ausgedient. Im Sommer 1955 kauft er »La Californie«, eine imposante Villa aus dem 19. Jahrhundert, über Cannes gelegen mit Blick auf Golfe-Juan und Antibes, wo er manchen Sommer verbracht hatte. Das Atelier gibt den Blick auf den riesigen Garten frei, in dem er seine Skulpturen aufstellt. Das Mittelmeer, der Süden, entsprach ganz seiner spanischen Mentalität und

Pan, 1948
Lithographie, 65 × 51 cm

»Nichts kann ohne Einsamkeit entstehen. Ich habe mir eine Einsamkeit geschaffen, die niemand ahnt. Es ist sehr schwer heute, allein zu sein, weil es Uhren gibt. Haben Sie je einen Heiligen mit Uhr gesehen? Ich habe keinen finden können, selbst unter jenen Heiligen nicht, die als Schutzpatrone der Uhrmacher gelten.«
PICASSO

Edelmann mit Pfeife, 1968
Öl auf Leinwand, 145,5 × 97 cm
Luzern, Galerie Rosengart

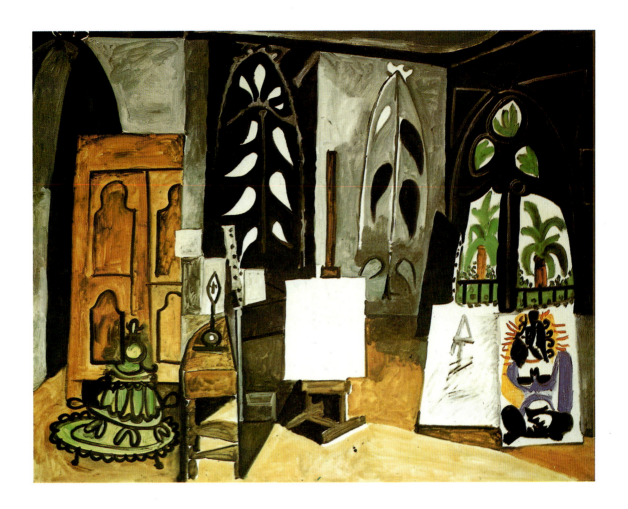

Das Atelier »La Californie« in Cannes, 1956
Öl auf Leinwand, 114 × 146 cm
Paris, Musée Picasso

»Eigentlich kann man nur gegen etwas arbeiten. Sogar gegen sich selber. Das ist ganz wichtig. Die meisten Maler machen sich kleine Kuchenformen, und dann bakken sie Kuchen. Immer die gleichen Kuchen. Und sie sind sehr zufrieden. Ein Maler darf niemals tun, was die Leute von ihm erwarten. Der Stil ist für einen Maler der schlimmste Feind. Die Malerei findet ihren Stil, wenn sie tot sind. Sie bleibt immer die Stärkere.« PICASSO

bot die Hoffnung, dem lästigen Strom der Besucher und Höflinge zu entfliehen. Die großen, weitläufigen Räume des Hauses bilden für drei Jahre den Schauplatz für seine »Paysages d'Intérieur«, seine Innenraumlandschaften.

»Das Atelier ›La Californie‹ in Cannes« (Abb. oben) vom März 1956 ist ganz die Kathedrale des Künstlers, der Kultraum, in dem malerische Wunder zur Erscheinung bereitstehen. Selbstverständlich wirkt der Blick des Künstlers, bereit, in den entlegenen Winkeln auf Abenteuerreise der Phantasie zu gehen. Doch die Darstellung entwickelt gleichzeitig ein komplexes Eigenleben in der Reflexion über die Kunst. So ist das leere Stück Stoff auf der Staffelei in der Bildmitte gleichzeitig der unbehandelte Malgrund des gesamten Atelierbildes; so fügt sich der Ausblick mit den Palmen und der Fensterbrüstung rechts scheinbar nahtlos in die Motivwelt der Bilder ein, die eigentlich vor der Fensterbank lehnen. Das Thema lautet »Bild im Bild«, und so ist diese Atelierdarstellung nicht nur eine Übertragung des Selbstporträts in das Interieur, sondern auch ein Spiel mit Wirklichkeiten, wie sie die Kunst stellvertretend abbildet.

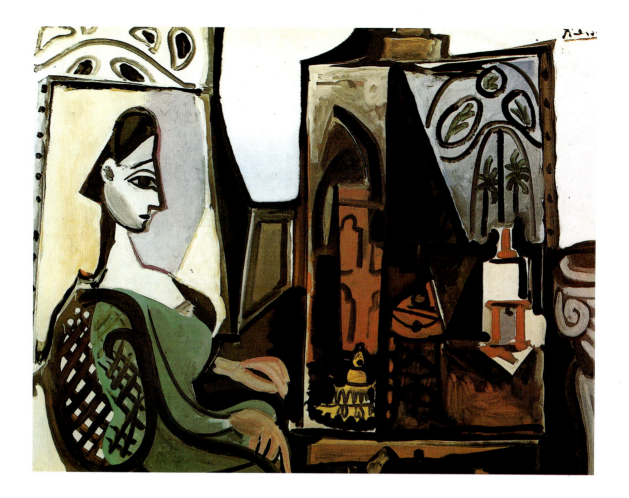

»Jacqueline im Atelier« (Abb. oben), zehn Tage später entstanden, treibt dieses Vexierspiel noch weiter. Ein konkretes, von Picasso selbst gemaltes Atelierbild – mit dem Samowar, dem Tisch, dem Fensterausblick dieselben Elemente aufbietend wie das »Atelier von Cannes« – wird hier zum Bildmotiv, das das Atelierambiente, wie es der Titel angibt, erst plausibel macht. Auch das Porträt Jacquelines im Profil, der Frau, die Picasso fünf Jahre später hochbetagt noch heiraten wird, bleibt doppeldeutig. Sitzt sie nun real auf einem Korbstuhl, oder erscheint ihr Kopf, bloß gemalt, auf der sonst leeren Leinwand des Hintergrundes? Es ist wohl weniger der oft beschriebene Einfluß von Henri Matisse, der dieses Interieur charakterisiert. Wohl auch nicht der ornamentale, flächige Duktus, sondern Picassos manieristisches, hohe Sensibilität im Umgang mit Kunst voraussetzendes Verwirrspiel um Wirklichkeiten.

Man könnte es als »L'art pour l'art« diffamieren, ihm den Vorwurf des allzu Gekünstelt-Geschmäcklerischen machen, wäre da nicht das Wissen um Picassos geradezu tragischen, weil zum Scheitern verurteilten Kampf gegen die Mühlen der öffentlichen Meinung. Die

Jacqueline im Atelier, 1956
Öl auf Leinwand, 114 × 146 cm
Luzern, Schenkung Rosengart an die Stadt Luzern

»Wenn man ein Bild beginnt, macht man oft hübsche Entdeckungen. Vor denen muß man sich in acht nehmen. Man muß das Bild zerstören, es mehrere Male überarbeiten. Jedesmal, wenn der Künstler eine schöne Entdeckung zerstört, unterdrückt er sie nicht eigentlich, sondern er wandelt sie vielmehr um, verdichtet sie, macht sie wesentlicher. Was schließlich dabei herauskommt, ist das Ergebnis verworfener Funde. Wenn man anders vorgeht, wird man sein eigener ›Kenner‹. Ich verkaufe mir doch nichts.« PICASSO

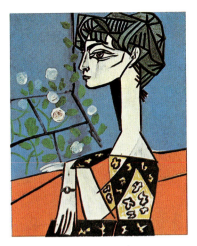

**Bildnis Jacqueline Roque mit Rosen,
1954**
Öl auf Leinwand, 100 × 81 cm
Erben Jacqueline Picasso

»Ich verfahre mit der Malerei, wie ich mit den Gegenständen verfahre, das heißt, ich male ein Fenster genauso, wie ich aus einem Fenster schaue. Wenn auf einem Bild ein offenes Fenster falsch aussieht, schließe ich es und ziehe den Vorhang zu, genau wie ich es in meinem Zimmer tun würde. In der Malerei wie im Leben muß man ohne Umwege verfahren. Natürlich gibt es in der Malerei Konventionen, und es ist wichtig, sie nicht zu übersehen. Ja, es bleibt einem gar nichts anderes übrig. Und deshalb muß man immer das wirkliche Leben im Auge behalten.«
PICASSO

Die Tauben, 1957
Öl auf Leinwand, 100 × 80 cm
Barcelona, Museo Picasso

Verwirrung der Realitäten in den Bildern scheint so auch die eigene zu dokumentieren. Picasso als Galionsfigur, Picasso als Hätschelkind, Picasso als Opfer der Sensationsjagden, die die Prominenz der Person suchen, aber das künstlerische Schaffen der Zeit vernachlässigen. Gerade vom späten Picasso kannte man – Illustrierte, Bücher und Filme machten es möglich – jeden Hosenknopf; seine Kunstproduktion aber blieb wenig beachtet, das Hobby eines genialen Alten, der nur noch sich selbst zu repräsentieren hatte. Die öffentliche Inanspruchnahme des eigenen Ich mag ein Grund für Picassos permanentes Kreisen um das Thema Kunst sein, das sein Spätwerk auszeichnet.

Der Marsch in die Kunstgeschichte, der Griff in die Trickkiste der Tradition, ist für Picassos gesamtes Œuvre eine Selbstverständlichkeit. Konnte sich der junge Maler in der Orientierung an ihr, an El Greco, Ingres oder Cézanne, eine eigene Formensprache aufbauen, so gewinnen Picassos Paraphrasen nach alten Meistern in seinem Spätwerk eine neue Dimension. Im Jahre 1946 organisierte man eine Konfrontation von Bildern Picassos mit solchen von Jacques-Louis David, Francisco de Goya oder Diego Velázquez im Louvre. Picassos Bilder – wie durfte es auch anders sein – hielten der Prüfung stand, und fortan spürte man in der Aktualisierung des Alten einen Hauch des typischen Nachkriegsoptimismus: Das Neue, personifiziert in Picasso, werde das, was war, noch übertreffen.

Die Adaption von »Las Meninas« (Abb. S. 84) vom 17. August 1957 steht in einer Reihe von 44 Paraphrasen auf dieses Bild, die alle binnen kürzester Zeit, als Auseinandersetzung mit einzelnen Bildfiguren oder mit dem Bildensemble, ausgeprägt wurden. Das Original von Velázquez (Abb. S. 84), entstanden 1656, hatte Pablo mehr als ein halbes Jahrhundert zuvor schon im Prado bewundert. Die spanische Tradition dieses Bildes, seine Weltberühmtheit, das Thema »Maler und Atelier« mögen Picasso inspiriert haben. Doch hat es darüber hinaus, gerade im Hinblick auf das hochkomplexe Vexierspiel der Atelierszenen kurz vorher, eine enorme Bedeutung als Modell malerischer Selbstreflexion. Denn es vereint in grandioser Durchdringung Objekt, Subjekt und Publikum des Malvorgangs, das Modell, das sichtbar wird im Spiegel an der Rückwand, den Maler, der von seiner Leinwand beiseite tritt, und die Hoffräulein, die die Bildwerdung verfolgen. Velázquez repräsentiert sich hier in seiner Stellung als Hofmaler, indem er das königliche Ambiente inklusive der es beherrschenden Persönlichkeiten darbietet, dem Königspaar im Spiegel. Das Bild ist darin bleibendes Dokument künstlerischen Selbstbewußtseins.

Picasso nun rückt, dem Dogma der Zentralperspektive enthoben, den Maler noch stärker in den Vordergrund. Er und seine Selbstdarstellung sind das eigentliche Thema, und die Frage bleibt offen, ob die Zitate bei Velázquez oder die bei sich selbst in diesem Bild überwiegen. Die eigene Person reiht sich jedenfalls lückenlos ein in die Ahnengalerie alter Meister. Die Strichgesichter, die fahrigen Silhouetten, die Zeichenhaftigkeit der Personen in der rechten Bildhälfte verweisen dabei schon auf ein Charakteristikum der allerspätesten Werkphase: auf den Verzicht auf illusionistische Darstellung

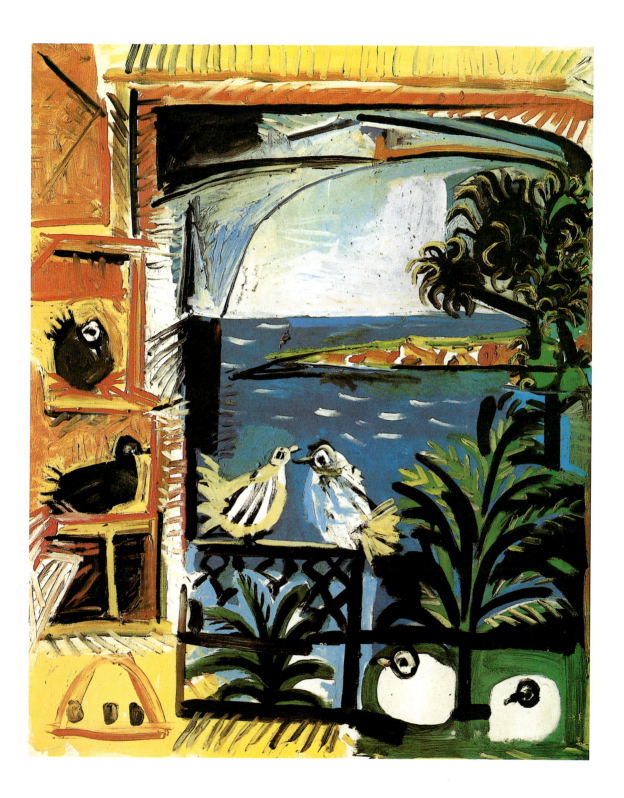

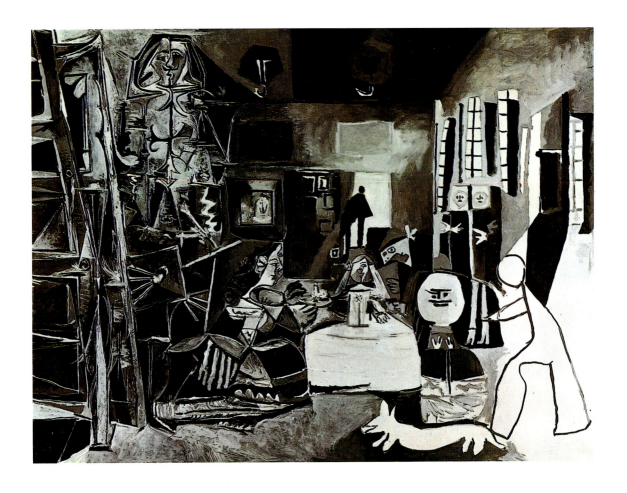

Las Meninas nach Velázquez, 1957
Öl auf Leinwand, 194 × 260 cm
Barcelona, Museo Picasso

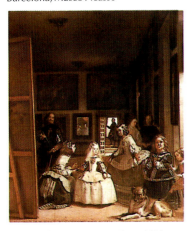

Diego Velázquez: Las Meninas, 1656
Öl auf Leinwand, 318 × 276 cm
Madrid, Museo del Prado

zugunsten einer Reduzierung der Bildsprache auf die simple Abstraktheit von Kinderzeichnungen.

Picasso liebte seine Unordnung über alles. Sein Sammelsurium an allen möglichen Gerätschaften nahm immer groteskere Züge an, seine Bilder stapelten sich meterweise; man könnte meinen, immer wenn eine Villa voll war, kaufte er sich eine neue. Zur Arbeit an den »Meninas« genügte noch der banale Umzug in den ersten Stock von »La Californie«, den er bisher den Tauben der Umgebung als Logis kostenlos zur Verfügung gestellt hatte. Sie revanchierten sich, indem sie ihm Modell saßen, und so tauchen sie auch auf in einer Serie von Bildern, in denen Picasso, parallel zu den »Meninas«, den Ausblick aus seinem Atelierfenster auf das blaue Meer vor Cannes malerisch modellierte. »Die Tauben« (Abb. S. 83) vom September 1957 ist ganz Stimmungsbild, die poetische Schilderung eines strahlenden Sonnentages, ein Bild ohne Hintergedanken, das nichts anderes sagen will als das, was zu sehen ist. Auch ein Genie hat mal eine Pause verdient.

1958 schließlich hatte »La Californie« ausgedient. Cannes war durch ihn um eine touristische Attraktion reicher geworden, und der ständig zunehmende Schwarm von Verehrern und Voyeuren machte

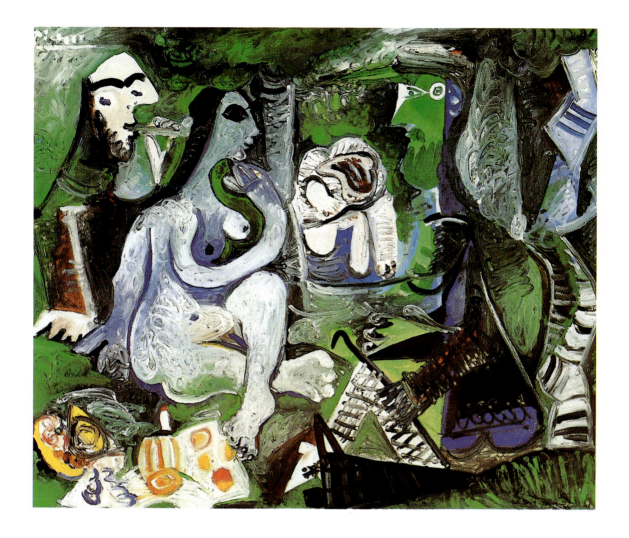

einen Wohnungswechsel unumgänglich. Er kaufte das Schloß Vauvenargues bei Aix-en-Provence, ein Gebäude aus dem 14. Jahrhundert, mit Blick auf den Mont Sainte-Victoire, Cézannes Berg, der in Aix gelebt hatte. Der Umzug findet künstlerischen Niederschlag in der Zurücknahme der Farbpalette, in der zunehmenden Beschränkung auf Schwarz, Weiß und Grün.

Picassos Vorliebe für Serien blieb dagegen ungebrochen. Auch in seinen Paraphrasen auf Edouard Manets »Frühstück im Grünen« (Abb. oben) variiert er das Thema Maler und Modell. Manets Original hatte 1863 in Paris einen Skandal ausgelöst, weil der Maler es gewagt hatte, eine nackte weibliche Figur bei einer Rast im Walde darzustellen, noch dazu in Begleitung zweier bekleideter Herren. Picassos Version (Abb. S. 85) von 1961 behält alle Grundzüge des Klassikers bei. Zwei Motive schlägt die Darstellung an, die Picasso bis zu seinem Tod weiterverfolgen wird: den rauchenden Maler und die Gegenüberstellung des bekleideten Künstlers mit dem nackten Modell.

Das Frühstück im Grünen nach Manet, 1961
Öl auf Leinwand, 60 × 73 cm
Privatbesitz

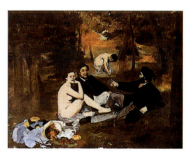

Edouard Manet: Das Frühstück im Grünen, 1863
Öl auf Leinwand, 208 × 264,5 cm
Paris, Musée d'Orsay

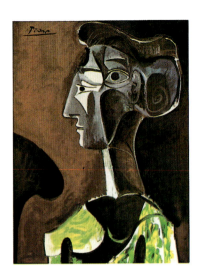

Großes Profil, 1963
Öl auf Leinwand, 130 × 97 cm
Düsseldorf, Kunstsammlung Nordrhein-Westfalen

»Braque sagte einmal zu mir: ›Im Grunde hast du immer die klassische Schönheit geliebt.‹ Das ist wahr. Sogar heute noch trifft dies für mich zu. Es wird nicht jedes Jahr eine neue Art Schönheit erfunden.«
PICASSO

Weiblicher Akt und Raucher, 1968
Öl auf Leinwand, 162 × 130 cm
Luzern, Galerie Rosengart

Eine dauernde Selbstthematisierung der Kunst findet hier statt, bei der der Maler Picasso den Maler Manet nach seiner Darstellung von Malern befragt. Es ist, und auch hier dringt der öffentliche Anspruch durch, eine Reflexion der eigenen Stellung, die auf Autoritäten zurückgreift, die sich künstlerischer Institutionen, und eine solche waren Velázquez und Manet, bedient und damit die eigene Auseinandersetzung objektiv, für ein Publikum nachvollziehbar macht. Gerade diese Variationen auf berühmte Bilder der Kunstgeschichte bewegen sich auf einem extrem öffentlichen Niveau. Alles ist kontrollierbar, bereit, sich messen zu lassen an einer Kategorie, von der Picasso bestimmt wurde und die er wiederum mitbestimmt hat: an der künstlerischen Qualität bzw. an dem, was ein allgemeiner Konsens dafür hielt.

»Eine Sache fertig machen heißt, sie zu töten, heißt, ihr Leben und Seele zu nehmen.« Das Fragment und die Serie bestimmen entsprechend seinen Worten Picassos spätes Bildschaffen. Es ist wie der trotzige Versuch, dem Tod noch ein paar Stunden abzuhandeln, solange das Prädikat »vollendet« noch keine Gültigkeit hat. Picasso malt geradezu manisch in seinen letzten Lebensjahren, datiert seine Arbeiten auf den Tag genau, schafft ein Spätestwerk andauernder Wiederholungen, Kristallisierungen eines Augenblicks von zeitlosem Glück in dem Bewußtsein letztendlicher Vergeblichkeit.

Vielleicht gab es nur ein Phänomen, dem der Künstler Picasso konsequent aus dem Weg ging. Unterschwellig machte es sich beizeiten geltend, domestiziert in einer jahrhundertealten Symbolsprache, als Totenkopf, als Kerze, als Blume. Die Vitalität des anerkannten Künstlers konnte ihm fast schon zwei Menschenalter hindurch Paroli bieten, doch die Beschwörungsformel Kunst mußte immer deutlichere Signale aufbieten, um es noch in Zaum zu halten. Picassos Bildproduktion der letzten Jahre hat nicht den Charakter einer selbstzufriedenen Zusammenschau, bringt nicht ein Lebenswerk auf einen so leicht konsumierbaren Nenner, ist kein Vermächtnis. Sie ist vielmehr ein ständig aktualisierter Kampf gegen den Tod.

Der »Edelmann mit Pfeife« (Abb. S. 78) vom November 1968 umschreibt in der Gestalt des rauchenden, edel und nostalgisch gekleideten Herrn Picassos Identifikation mit dieser im späten Œuvre immer wiederkehrenden Figur. Die stark vereinfachte Bildsprache, das Durchscheinen des Malgrundes, die Betonung der Linie und die Zeichenhaftigkeit des Motivs sind nun Konstanten. »Als ich im Alter dieser Kinder war, konnte ich zeichnen wie Raffael; aber ich brauchte ein Leben lang, um so zeichnen zu lernen wie sie«, räsonierte Picasso bereits 1956. Der Rückgriff auf die expressive, einer Vorstellung und nicht der Wahrnehmung folgenden Malweise von Kindern ist seine persönliche Antwort auf den nahenden Tod. Er sucht sich in ihr zu entziehen, genauso wie er auf ein traditionelles, an Ordnung und Natur orientiertes Kunstverständnis reagiert. Picassos spätes Werk läßt den Wunsch nach Verweigerung noch einmal aufleben.

La Belle et La Bête, die Schöne und das Biest, verewigt Picasso im parallel entstandenen Bild »Akt und Raucher« (Abb. rechts). Wieder steht der pfeiferauchende bärtige Mann im Mittelpunkt, hager, ver-

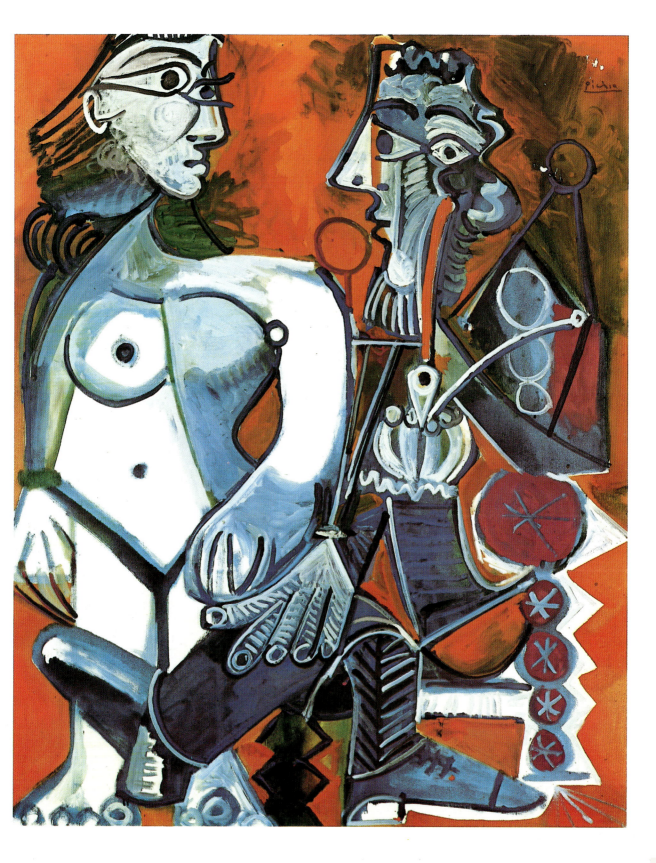

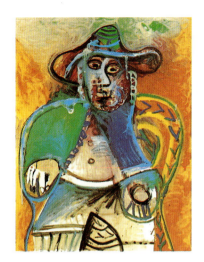

Sitzender alter Mann, 1970/71
Öl auf Leinwand, 144,5 × 114 cm
Paris, Musée Picasso

»Das genügt doch, nicht wahr? Was brauche ich mehr zu machen? Was könnte ich denn noch hinzufügen. Alles ist gesagt.«
PICASSO

Rembrandtsche Figur und Amor, 1969
Öl auf Leinwand, 162 × 130 cm
Luzern, Picasso-Sammlung der
Stadt Luzern, Donation Rosengart

krüppelt, kopflastig; doch ein monumentaler Akt gesellt sich ihm zur Seite, ganz Körper, ganz Objekt. Das Aktmodell ist nun ins Atelier zurückgekehrt, die zarte Berührung der Hände, der Blickkontakt zeigen jedoch an, daß der Malakt nun den Geschlechtsakt ersetzen muß. Picasso gibt in der Künstlerthematik auch seine aktuelle Befindlichkeit preis. Der Maler wird zum Voyeur, das Modell hält dem früher verzehrenden Blick nun jedoch stand, gibt ihn zurück auch als Medium der Anklage an den Künstler, der sich des weiblichen Körpers so oft bedient hat. Malen, so scheint es, ist das einzige Relikt vergangener Tage, alles, was einst Erfüllung bedeutete, ist nun außerhalb seiner Verfügung; alles, außer der Kunst. Chiffriert im Thema Maler und Modell liefert Picasso hier eine ganz persönliche Rechtfertigung für sein unermüdliches Schaffen: das Bild als Dokument dafür, noch am Leben zu sein.

Derselbe krausbärtige Raucher taucht auch in der »Rembrandtschen Figur und Amor« (Abb. rechts) vom Februar 1969 auf. Bereits vierzig Jahre vorher, im graphischen Zyklus der »Suite Vollard«, nimmt Picasso Bezug auf Rembrandt. Und in der Tat hat gerade das Spätwerk beider teilweise verblüffende Ähnlichkeiten. Die augenscheinliche Beschränkung auf die eigene Künstlerperson als Thema, die Neigung zur psychologisierenden Innenschau im Porträt von sich selbst, der Rückzug in die Anspruchslosigkeit einer künstlichen Welt sind bei beiden nur als Reaktion auf eine vereinnahmende Öffentlichkeit zu verstehen. Rembrandt war dabei allerdings weniger auf der Flucht vor Huldigungen als vor dem Konkursverwalter. Amor ist dieser Rembrandtschen Figur als Assistenzperson beigegeben, eine Kunstfigur, die auch den Rembrandt-Typus in eine künstliche Welt setzt. Der Maler hat sich damit selbst zum Requisit der Bildwelt ernannt, auch er wird zur Kunstfigur.

Pablo Picasso – Genie des Jahrhunderts. Es war ein exemplarisches Leben, das er führte, vorbildhaft für die Karrierewünsche eines bürgerlichen Jahrhunderts. Arbeit ohne Entfremdung, Bereitschaft zur Veränderung, immenser Erfolg und eine bis ins hohe Alter nicht nachlassende Schaffenskraft zeichneten dieses Leben aus; es war stets öffentlich. Und es war eine exemplarische Kunst, ein Werk, das sich immer an einem gern als golden erachteten Mittelweg orientierte, das zwischen den Extremen permanenter Provokation und andauernder Angepaßtheit die Balance hielt. Picasso ließ immer wieder sein enormes handwerkliches Können durchscheinen, hielt darin sozusagen Anschluß an die Bewertungskategorien eines im Alltagsleben stehenden Publikums. Kunst und Leben hat Picasso exemplarisch in seiner Person zur Einheit gebracht, hat nie geahnte Popularität und unschätzbaren Reichtum angehäuft als Objekt des bürgerlichen Demonstrationswillens von Liberalität und Sachverständigkeit. Picasso ließ sich messen, war quantifizierbar in den einzigen Maßstäben, die das 20. Jahrhundert niemals in Frage stellte: an den Produktionsziffern und am Verdienst. Gerade seine Exponiertheit darin hat das Genie so nahe an die Allgemeinheit herangerückt, um es um so strahlender als Monument des Menschenmöglichen in unerreichbarer Ferne halten zu können.

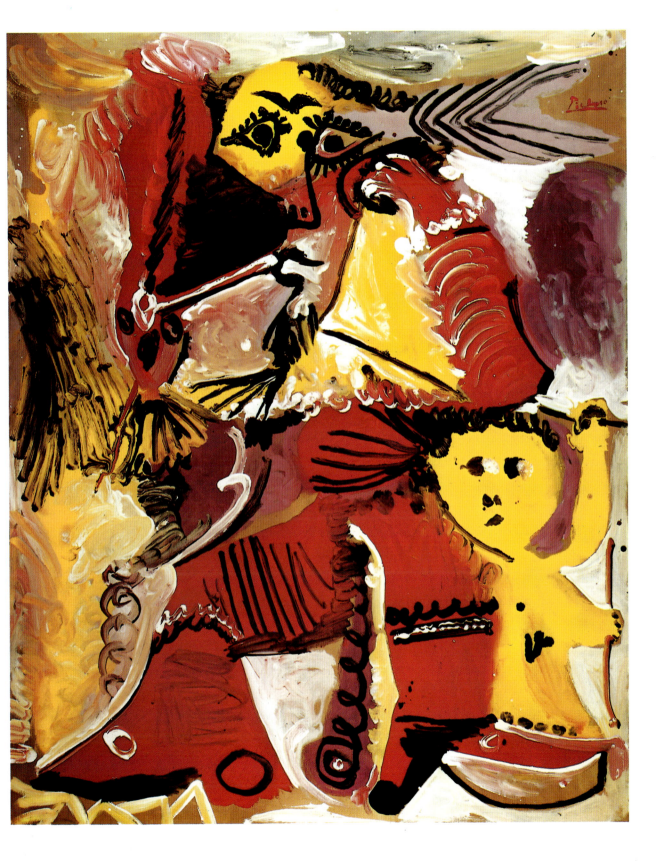

Pablo Picasso 1881–1973: Leben und Werk

1881 Pablo Ruiz Picasso wird am 25. Oktober in Málaga als erstes Kind des Don José Ruiz Blasco (1838–1913) und seiner Frau Doña María Picasso y Lopez (1855–1939) geboren. Sein Vater stammt aus dem Norden und ist Maler und Zeichenlehrer an der örtlichen Kunstgewerbeschule »San Telmo«, die Mutter ist Andalusierin.

1884 Geburt der ersten Schwester Lola (Dolorès).

1887 Geburt der zweiten Schwester Concepión (Conchita).

1888/89 Beginnt unter Anleitung des Vaters zu malen.

1891 Übersiedlung nach La Coruña im Norden, wo der Vater als Zeichenlehrer arbeitet. Tod der Schwester Conchita. Eintritt ins Gymnasium. Hilft dem Vater beim Malen.

1892 Tritt in die Kunstschule von La Coruña ein. Unterricht beim Vater.

1894 Schreibt und illustriert Tagebücher. Der Vater erkennt die außergewöhnliche Begabung Pablos, übergibt ihm Pinsel und Palette und will selbst nie mehr malen.

1895 Umzug nach Barcelona. Eintritt in die Kunstakademie »La Lonja«, wo der Vater unterrichtet. Überspringt die ersten Klassen und besteht Prüfung für die Oberstufe mit Glanz.

1896 Erstes Atelier in Barcelona. Erstes großes »akademisches« Ölbild, »Die Erstkommunion« (Abb. S. 6), wird ausgestellt.

1897 »Wissenschaft und Nächstenliebe« (Barcelona, Museo Picasso), das zweite große Ölbild, wird auf der nationalen Kunstausstellung in Madrid lobend erwähnt und gewinnt in Málaga Goldmedaille. Brüder des Vaters schicken Geld, damit Pablo in Madrid studieren kann. Besteht Aufnahmeprüfung für Oberkurs an der Königlichen Akademie San Fernando in Madrid, die er im Winter wieder verläßt.

1898 Erkrankt an Scharlach und kehrt nach Barcelona zurück. Längerer Erholungsaufenthalt im Dorf Horta de Ebro bei seinem Freund Pallarés. Landschaftsstudien.

1899 Wieder in Barcelona. Verkehrt unter Künstlern und Intellektuellen im Kabarettcafé »Els Quatre Gats« (Die vier Katzen); lernt dort u. a. die Maler Junyer-Vidal, Nonell, Sunyer und Casagemas kennen, den Bildhauer Hugué, die Brüder de Soto, den Dichter Sabartés, sein späterer Sekretär und lebenslanger Freund. Macht Bekanntschaft mit dem Werk Steinlens und Toulouse-Lautrecs. Illustrationen für Zeitungen; erste Radierung.

1900 Atelier mit Casagemas in Barcelona. Ausstellung von ca. 150 Zeichnungen im »Els Quatre Gats«. Oktober Abreise nach Paris. Atelier mit Casagemas am Montmartre. Sieht bei Händlern Werke von Cézanne, Toulouse-Lautrec, Degas, Bonnard u. a. Kunsthändler Mañach (Abb. S. 9) bietet 150 Francs im Monat im Tausch gegen Bilder. Berthe Weill kauft drei Stierkampfpastelle. Malt »Le Moulin de la Galette« (New York, Guggenheim Museum), das wohl erste Pariser Bild. Reist im Dezember mit Casagemas nach Barcelona und Málaga.

1901 Casagemas begeht in Paris Selbstmord. Picasso reist nach Madrid; dort Mitherausgeber von »Arte Joven«. Im Mai zweite Parisreise. Atelier am Boulevard de Clichy 130. Erste Pariser Ausstellung bei Vollard; verkauft 15 Bilder noch vor der Eröffnung. Signiert von jetzt nur noch mit »Picasso«, dem Namen seiner Mutter. Nach Motiven aus dem Pariser Leben (»Die Absinthtrinkerin«, Abb. S. 11) jetzt häufig Armut, Alter und Einsamkeit als Thema. Palette fast monochrom blaugrün; Beginn der Blauen Periode.

1902 Ende des Vertrags mit Mañach. Rückkehr nach Barcelona. Im April Pari-

Picassos Geburtshaus in Málaga, Plaza de la Merceded

Picasso in Paris, 1904. Die Widmung lautet: »A mes chers amis Suzanne et Henri [Bloch].«

Studien zu »Selbstbildnis mit Palette«, 1906
Bleistift, 31,5 × 48,3 cm
Paris, Musée Picasso

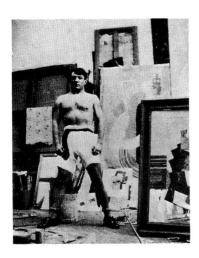

Picasso in der Pose eines Boxers in seinem Atelier in der Rue Schoelcher, Paris, um 1916

Picasso, 1917

ser Ausstellung bei Berthe Weill. Weiterentwicklung der blauen Monochromie. Im Oktober dritte Parisreise. Wohnt bei Dichter Max Jacob. Fast nur Zeichnungen, da kein Geld für Leinwände. Weill zeigt die »blauen« Bilder.

1903 Im Januar Rückkehr nach Barcelona. Malt in 14 Monaten über fünfzig Bilder, darunter »La Vie« (Abb. S. 14). Intensive Blautöne formulieren das körperliche Elend von Alter und Gebrechlichkeit.

1904 Endgültige Übersiedlung nach Paris. Atelier im »Bateaux-Lavoir« in der Rue Ravignan 13 (bis 1909). Lernt Fernande Olivier kennen, die sieben Jahre seine Geliebte ist. Radiert »Das bescheidene Mahl« (Abb. S. 28). Besucht häufig den Zirkus Médrano (Anregung zu Zirkus- und Gauklermotiven) und das »Lapin Agile«. Ende der Blauen Periode.

1905 Lernt Apollinaire und die Geschwister Leo und Gertrude Stein kennen. Malt häufig Zirkusthemen, darunter »Die Gauklerfamilie« (Abb. S. 25). Beginn der Rosa Periode. Im Sommer Hollandreise nach Schoorl. Erste Skulpturen. Radierungsfolge »Die Seiltänzer«.

1906 Sieht Ausstellung iberischer Skulpturen im Louvre, die ihn beeindruckt. Lernt Matisse, Derain und den Kunsthändler Kahnweiler kennen. Vollard kauft die meisten »rosa« Bilder und gestattet Picasso damit erstmals ein sorgenfreies Leben. Reist mit Fernande zu den Eltern nach Barcelona; anschließend weiter nach Gosol im Norden Kataloniens. Malt dort »La Toilette« (Abb. S. 27). Einflüsse der iberischen Skulptur: »Bildnis Gertrude Stein« (New York, Metropolitan Museum of Art), »Selbstbildnis mit Palette« (Abb. S. 2).

1907 Malt »Selbstbildnis« (Abb. S. 32). Bereitet in zahlreichen Studien und Variationen das große Gemälde »Les Demoiselles d'Avignon«: (Abb. S. 34 und S. 35) vor, das er im Juli beendet: das erste »kubistische« Bild, noch vor der »Erfindung« des Kubismus. Sieht afrikanische Skulpturen im Völkerkundemuseum. Beginn der als »Neger-Epoche« bezeichneten Periode. Besucht zwei Cézanne-Retrospektiven. Lernt Braque durch Apollinaire kennen. Kahnweiler, begeistert von den »Demoiselles«, wird sein einziger Händler.

1908 Malt zahlreiche »afrikanische« Akte unter Einfluß der Negerskulptur. Im Sommer mit Fernande in La Rue des Bois nördlich von Paris. Dort Figuren und Landschaften. Braque stellt bei Kahnweiler die ersten kubistischen Bilder aus L'Estaque aus. Im November großes Bankett zu Ehren Henri Rousseaus, von dem er ein Bild erworben hat, in Picassos Atelier.

1909 Malt »Obstschale und Brot auf einem Tisch« (Abb. S. 36). Beginn des »analytischen« Kubismus (Aufgabe der Zentralperspektive und Aufsplitterung der Form in facettenartige, stereometrische Gebilde). Im Mai mit Fernande Besuch bei Eltern und Freunden in Barcelona. Weiterreise nach Horta de Ebro. Dort produktivste Periode seiner Karriere: Landschaften und Architekturen (»Das Reservoir, Horta de Ebro«, Abb. S. 33) im analytischen Kubismus. Porträts von Fernande (»Frau mit Birnen«, Abb. S. 39). September Umzug an den Boulevard de Clichy 11 beim Place Pigalle; Braque als Nachbar. Skulptur von »Fernande« (Abb. S. 46); Stilleben. Erste Ausstellung in Deutschland (München, Galerie Thannhauser).

1910 Beendet die berühmten kubistischen Porträts der Kunsthändler Vollard (Abb. S. 38) und Kahnweiler (Chicago, Art Institute) sowie des Kritikers Uhde (Privatbesitz). Sommer mit Fernande in Cadaqués bei Barcelona; Derain mit Frau kommen dazu.

1911 Erste Ausstellung in New York. Sommer in Céret (Pyrenäen) mit Fernande und Braque. Führt erstmals Druckbuchstaben in seine Kompositionen ein. Muß zwei iberische Skulpturen dem Louvre zurückgeben, die er unwissend vom Dieb gekauft hatte. Beziehung zu Fernande krisel; knüpft Verbindung zu Eva Gouel (Marcelle Humbert), die er »Ma Jolie« nennt. Malt »Mann mit Mandoline« (Paris, Musée Picasso).

1912 Erste Konstruktion aus Blech und Draht. Erste Collage (»Stilleben mit Rohrstuhl«, Paris, Musée Picásso) mit Wachstuch, das das Rohrgeflecht imitieren soll. Reist mit Eva nach Céret, Avignon und Sorgues, wo sie Braque treffen. Erste »Papier-collé«-Arbeiten (Klebebilder): Montagen aus Zeitungstiteln, Etiketten, Werbeslogans mit Kohlezeichnung auf Papier. September Umzug vom Montmartre zum Montparnasse, Boulevard Raspail 242. Vertrag mit Kahnweiler für drei Jahre.

1913 Frühjahr mit Eva in Céret, wo sie Braque und Derain treffen. Tod des Vaters in Barcelona. Die »Papiers collés« leiten zum »synthetischen« Kubismus über (große, flächige, »zeichenhafte« Formen; vgl. »Gitarre«, Abb. S. 41). Eva und Pablo kehren krank nach Paris zurück. Umzug in die Rue Schoelcher 5.

1914 »Die Gauklerfamilie« (Abb. S. 25) erzielt bei Versteigerung 11 500 Francs. Juni mit Eva in Avignon; Treffen mit Braque und Derain. Malt »pointillistische« Bilder. Braque und Derain werden bei Kriegsausbruch eingezogen. Kahnweiler geht nach Italien, seine Galerie wird beschlagnahmt. Picassos Bilder werden düster.

1915 Realistische Bleistiftporträts von Max Jacob und Vollard. Malt »Harlekin« (Abb. S. 45).

1916 Lernt über Cocteau den russischen Impresario Diaghilew und den Komponisten Satie kennen. Projekt des Balletts »Parade« für das »Russische Ballett« mit Dekorationen Picassos. Umzug nach Montrouge, Rue Victor Hugo 22.

Olga Picasso, 1923
Öl auf Leinwand, 130 × 97 cm
Privatbesitz

Bei der Arbeit an »Guernica«, 1937

1917 Mit Cocteau nach Rom. Schließt sich Diaghilews Truppe an. Entwürfe für »Parade«. Lernt Strawinsky und die russische Tänzerin Olga Koklowa kennen. Besucht Neapel und Pompeji. Reist wegen Olga mit der Truppe nach Madrid und Barcelona. Olga bleibt bei ihm. November wieder in Montrouge. Malt »pointillistische« Bilder.

1918 Durch das Ballett Kontakte zur »großen« Gesellschaft; verändert seinen Lebensstil. Rosenberg wird sein neuer Händler. Heiratet Olga. Flitterwochen in Biarritz. Tod Apollinaires. Bezieht mit Olga zwei Stockwerke in der Rue La Boétie 23.

1919 Lernt Miró kennen und kauft ein Bild. Mit dem »Russischen Ballett« drei Monate in London. Entwürfe für »Le Tricorne«; Zeichnungen der Tänzer. Sommer mit Olga in Saint-Raphaël an der Riviera. Malt »Schlafende Bauern« (Abb. S. 52) und kubistische Stilleben.

1920 Entwürfe für Strawinsky-Ballett »Pulcinella«. Rückkehr Kahnweilers aus dem Exil. Sommer mit Olga in Saint-Raphaël und Juan-les-Pins. Gouachen nach Motiven der Commedia dell'arte.

1921 Geburt seines Sohnes Paul (Paolo). »Mutter-und-Kind«-Thema taucht wieder auf. Weitere Ballettentwürfe. Versteigerungen der Sammlungen Uhdes und Kahnweilers, von den Franzosen im Krieg beschlagnahmt. Sommer mit Olga in Fontainebleau. Malt »Drei Musikanten« (Abb. S. 56) und mehrere Kompositionen mit monumentalen Figuren.

1922 Sammler Doucet kauft für 25 000 Francs die »Demoiselles d'Avignon« (Abb. S. 35). Sommer mit Olga und Paul in Dinard (Bretagne). Dort »Laufende Frauen am Strand« (Abb. S. 53). Im Winter Vorhang für Cocteaus »Antigone«.

1923 Harlekin-Porträts im neoklassizistischen Stil. Sommer in Cap d'Antibes; seine Mutter María kommt zu Besuch. Malt »Panflöte« (Abb. S. 55) und Studien von Badenden. In Paris Porträts von Olga und Paul.

1924 Mehrere große Stilleben in dekorativ-kubistischer Manier. Wieder Ballettdekorationen. Ferien mit Olga und Paul in Juan-les-Pins. Porträtiert »Paul als Harlekin« (Abb. S. 50). Breton veröffentlicht »Manifeste du Surréalisme«.

1925 Frühjahr mit Olga und Paul bei Ballettgastspiel in Monte Carlo. Malt »Der Tanz« (London, Tate Gallery), in dem sich erste Spannungen im Verhältnis zu Olga andeuten. Sommer in Juan-les-Pins. Dort »Atelier mit Gipskopf« (Abb. S. 57) mit Requisiten aus Pauls Puppentheater. November Teilnahme an erster Surrealistenausstellung.

1926 Serie von Assemblagen (Montagen vorgefundener Objekte wie Hemd, Scheuertuch, Nägel, Bindfaden) zum Thema Gitarre. Ferien in Juan-les-Pins und Antibes. Oktober Reise mit Olga nach Barcelona.

1927 Spricht auf der Straße die 17jährige Marie-Thérèse Walter an, die kurz darauf seine Geliebte wird. Tod von Gris. Serie von Federzeichnungen badender Frauen mit aggressiver sexueller Thematik.

1928 Erste Skulptur nach 1914. Trifft Bildhauer Gonzalez. Sommer mit Olga und Paul in Dinard. Sieht heimlich Marie-Thérèse. Kleine, farbstarke Gemälde mit zeichenhaften Formen. Verschiedene Drahtkonstruktionen als Entwurf für Apollinaire-Denkmal.

1929 Arbeit mit Gonzalez an Skulpturen und Drahtkonstruktionen. Serie aggressiver Gemälde mit Frauenköpfen signalisiert Ehekrise. Sommer in Dinard.

1930 Metallskulpturen im Atelier von Gonzalez. Malt »Kreuzigung« (Paris, Musée Picasso). Kauft Schloß Boisgeloup bei Gisors nördlich von Paris. Ferien in Juan-les-Pins. 30 Radierungen zu Ovids »Metamorphosen«. Findet Wohnung für Marie-Thérèse in der Rue La Boétie 44.

1931 Skulptur »Frauenkopf« aus Salatsieben (Abb. S. 47). Richtet Bildhaueratelier in Boisgeloup ein. Serie großer Kopfskulpturen und Büsten. Ferien in Juan-les-Pins. Erscheinen von Radierungszyklen bei Skira und Vollard.

1932 Serie sitzender oder liegender blonder Frauen, für die Marie-Thérèse posiert. Große Retrospektive in Paris (236 Arbeiten) und Zürich. Christian Zervos gibt ersten Band des Werkverzeichnisses heraus (bis jetzt 34 erschienen).

1933 Radierungen zum Thema Atelier des Bildhauers für die spätere »Suite Vollard« (Abb. S. 29) sowie Zeichnungen zum »Minotaurus«-Thema. Sommerferien in Cannes mit Olga und Paul. Anschließend Autofahrt nach Barcelona und Treffen mit alten Freunden. Versucht vergeblich, Fernande Oliviers Memoirenbuch zu verhindern, aus Furcht vor Olgas Eifersucht.

1934 Weitere Radierungen. Skulpturen in Boisgeloup. Spanienreise mit Olga und Paul zu Stierkämpfen (San Sebastián, Madrid, Toledo, Barcelona). Zahlreiche Arbeiten zum Thema Stierkampf in allen Techniken.

1935 Malt »Interieur mit zeichnendem Mädchen« (Abb. S. 60); von Mai bis Februar 1936 kein Bild mehr. Radiert »Minotauromachie«, seinen bedeutendsten Zyklus (Abb. S. 30). Marie-Thérèse ist schwanger; Trennung von Olga und Paul; Scheidung wird wegen Vermögensverteilung verschoben. Picasso: »Die schlimmste Zeit meines Lebens.« Am 5. Oktober Geburt von María de la Concepción, genannt Maya, Picassos zweitem Kind. Sabartés, Picassos Jugendfreund, wird sein Sekretär.

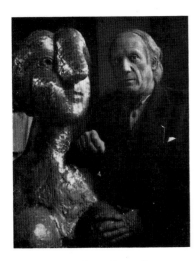
Im Atelier in der Rue des Grands-Augustins, 1944

Picasso zeichnet mit einer Taschenlampe. Vallauris, 1949

1936 Wanderausstellung seiner Bilder: Barcelona, Bilbao, Madrid. Heimliche Reise mit Marie-Thérèse und Maya nach Juan-les-Pins. Arbeiten am Minotaurus-Thema. 18. Juli: Ausbruch des Spanischen Bürgerkriegs. Ergreift Partei gegen Franco; Republikaner ernennen ihn als Dank zum Direktor des Prado. August in Mougins bei Cannes. Trifft Dora Maar, jugoslawische Photographin. Überläßt Olga im Herbst Boisgeloup und zieht in Haus Vollards. Marie-Thérèse folgt mit Maya.

1937 Radiert »Traum und Lüge Francos«. Bezieht neues Atelier in Rue des Grands-Augustins 7. Malt dort nach Luftangriff der Deutschen auf Guernica (26. April) riesiges Wandgemälde für den spanischen Pavillon auf der Pariser Weltausstellung: »Guernica« (Abb. S. 68/69). Porträtiert Dora Maar (Abb. S. 63) im Sommer in Mougins. Trifft Paul Klee in Bern. Museum of Modern Art in New York kauft »Les Demoiselles d'Avignon« (Abb. S. 35) für 24 000 Dollar.

1938 Malt mehrere Versionen von Maya mit Spielzeug (Abb. S. 71). Lebensgroße Collage »Frau bei der Toilette« (Paris, Musée Picasso). Sommer in Mougins mit Dora. Im Winter schwerer Ischiasanfall.

1939 Picassos Mutter stirbt in Barcelona. Porträtiert am selben Tag Dora Maar und Marie-Thérèse in gleicher Pose. Juli mit Dora und Sabartés in Antibes. Tod Vollards. Malt »Nächtlicher Fischfang in Antibes« (Abb. S. 74); darauf Dora mit Fahrrad und Eis. Bei Kriegsausbruch mit Dora und Sabartés nach Royan; dort auch Marie-Thérèse mit Maya. Bleibt, mit Unterbrechung, bis August 1940. Große Retrospektive in New York mit 344 Arbeiten, darunter »Guernica«.

1940 Pendelt zwischen Royan und Paris. Malt in Royan »Sich kämmende Frau« (New York, Sammlung Smith). Deutsche dringen in Belgien und Frankreich ein, besetzen im Juni Royan. Rückkehr nach Paris. Gibt Wohnung in Rue La Boétie auf und zieht ins Atelier Rue des Grands-Augustins. Verteilt Photos von »Guernica« an deutsche Offiziere (Frage: »Haben Sie das gemacht?« Picasso: »Nein, Sie.«).

1941 Schreibt surrealistisches Stück »Wie man Wünsche am Schwanz packt«. Marie-Thérèse zieht mit Maya zum Boulevard Henri IV; Picasso besucht sie an den Wochenenden. Darf Paris nicht verlassen, um in Boisgeloup zu arbeiten. Provisorisches Bildhaueratelier im Badezimmer.

1942 Malt »Stilleben mit Ochsenschädel« (Abb. S. 73). Vlaminck denunziert ihn in Zeitungsartikel. »Bildnis Dora Maar« in gestreifter Bluse (New York, Sammlung Hahn).

1943 Assemblage »Stierschädel« (Abb. S. 48). Skulpturen. Trifft junge Malerin Françoise Gilot; häufige Besuche im Atelier. Malt wieder.

1944 Verhaftung Max Jacobs und Tod im Konzentrationslager. Große Skulptur »Mann mit Schaf« (Abb. S. 48). Lesung des Stücks »Wie man Wünsche am Schwanz packt« mit Beteiligung von Albert Camus, Simone de Beauvoir, Jean-Paul Sartre, Raymond Queneau u. a. Tritt nach Befreiung von Paris in Kommunistische Partei ein. Mit 74 Gemälden erstmals Teilnahme am »Salon d'Automne«; stößt auf heftige Kritik.

Die linke Hand des Meisters, 1947

1945 Malt »Das Beinhaus« (Abb. S. 75), Pendant zu »Guernica«. Serie von Stilleben. Im Juli mit Dora Maar in Antibes. Mietet Zimmer für Françoise in der Nähe, die aber in die Bretagne fährt. Kauft für Dora ein Haus im Dorf Ménerbes und bezahlt mit einem Stilleben. Beginnt mit Lithographien im Pariser Atelier von Fernand Mourlot (bis 1949 entstehen 200 Arbeiten).

1946 Besucht in Nizza Matisse mit Françoise; wird seine Geliebte und zieht zu ihm. Malt und lithographiert Françoise. Im Juli mit ihr in Ménerbes; wohnen in Doras Haus. Françoise ist schwanger. Picasso darf im Museum von Antibes arbeiten und schenkt nach vier Monaten zahlreiche Bilder dem Museum, das bald Musée Picasso heißt. Erster kurzer Besuch in Vallauris.

1947 Lithographiert in Mourlots Werkstatt. Schenkt zehn Bilder dem Pariser Musée National d'Art Moderne. 15. Mai: Françoise bringt Claude zur Welt, Picassos drittes Kind. Beginnt mit Keramiken in der Töpferei »Madoura« des Ehepaares Ramié. Bis 1948 entstehen ca. 2000 Arbeiten (Abb. S. 76/77).

1948 Bezieht mit Françoise und Claude Villa La Galloise in Vallauris. Teilnahme am Friedenskongreß der Intellektuellen in Breslau; besucht Krakau und Auschwitz. Keramikausstellung in Paris. Porträts von Françoise.

1949 Lithographiert »Die Taube«, das Plakatmotiv für Weltfriedenskongreß in Paris (Abb. S. 64). 19. April: Ge-

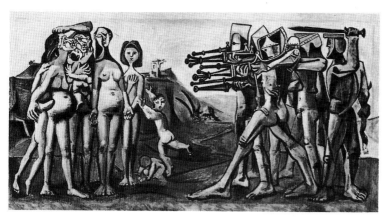

Massaker in Korea, 1951
Öl auf Sperrholz, 109,5 × 209,5 cm
Paris, Musée Picasso

burt von Paloma (nach Plakatmotiv genannt), Picassos viertes Kind. Mietet alte Parfümerie in Vallauris als Atelier und Lager für Keramiken. Bildhauerarbeiten.

1950 Malt »Frauen am Seineufer, nach Courbet« (Basel, Kunstmuseum). Skulpturen »Die Ziege« und »Frau mit Kinderwagen« entstehen aus Abfallprodukten und werden in Bronze gegossen (Abb. S. 48 und 49). Reist zum Weltfriedenskongreß nach Sheffield. Erhält Lenin-Friedenspreis. Wird Ehrenbürger von Vallauris.

1951 Malt »Massaker in Korea« als Protest gegen Invasion der Amerikaner.

Picasso mit seinen Kindern Paloma und Claude in Vallauris, 1953

Gibt Wohnung in der Rue La Boétie auf und zieht in Rue Gay-Lussac 9. Keramiken in Vallauris. Skulptur »Pavian mit Jungem«. Retrospektive in Tokio.

1952 Malt zwei große Wandbilder, »Der Krieg« und »Der Frieden«, für »Friedenstempel« in Vallauris. Verhältnis zu Françoise wird schlechter.

1953 Arbeitet in Vallauris. Große Ausstellung in Rom, Lyon, Mailand und São Paulo. Stalin-Porträt zu dessen Tod führt zu Kontroverse mit Kommunistischer Partei. Reihe von Büsten und Köpfen nach Françoise. Fahrt mit Maya und Paul nach Perpignan. Trifft dort Jacqueli-

Beim Stierkampf in Vallauris, 1955
Picasso sitzt zwischen Jacqueline und Jean Cocteau. Hinter ihm seine Kinder Maya (mit Gitarre) zwischen Paloma und Claude

ne Roque. Françoise zieht mit Kindern in Rue Gay-Lussac.

1954 Trifft Sylvette David, ein junges Mädchen; Serie von Porträts. Bildnisse von Jacqueline. In Vallauris mit Françoise und den Kindern sowie Jacqueline. Mit Maya und Paul in Perpignan. Trennung von Françoise. Jacqueline zieht zu ihm. Matisse stirbt (Picasso: »Im Grunde gibt es nur Matisse«). Beginnt mit Variationen über »Die Frauen von Algier« nach Delacroix.

1955 Olga Picasso stirbt in Cannes. Mit Jacqueline in der Provence. Größere Retrospektive in Paris (danach München, Köln, Hamburg). Clouzot dreht Film »Le Mystère Picasso«. Kauft Villa »La Californie« in Cannes. Porträts von Jacqueline.

1956 Serie von Atelierbildern, darunter »Das Atelier ›La California‹ in Cannes« (Abb. S. 80) und »Jacqueline im Atelier« (Abb. S. 81). Große Bronzeskulptur »Die Badenden« (Abb. S. 49) nach Assemblagen in Holz. Feiert 75. Geburtstag mit den Töpfern in Vallauris. Protestbrief an die KP wegen Einmarsch der Russen in Ungarn.

»In der Kunst bestimmt dieser Mann unsere Zeit; unser Jahrhundert ist das Pablo Picassos. Gewiß gab es andere große Maler und Bildhauer in unserem Zeitalter; mehr aber als die anderen ist es Pablo Picasso, der den Weg nicht nur der Malerei, sondern auch der Plastik und Graphik geöffnet und so unsere sichtbare Welt geformt hat.«

DANIEL-HENRY KAHNWEILER

Picassos Kunsthändler Daniel-Henry Kahnweiler, 1957
Kreide auf Umdruckpapier, 64 × 49 cm

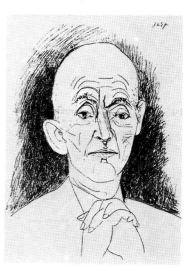

Picassos Atelier »La Californie«
in Cannes, 1955
Bleistift, 65,5 × 50,5 cm

Sitzender Mann (Selbstbildnis), 1965
Öl auf Leinwand, 99,5 × 80,5 cm
Mougins, Sammlung Jacqueline Picasso

1957 Ausstellungen in New York, Chicago und Philadelphia. Arbeitet in »La Californie« an vierzig Variationen über »Las Meninas« (Abb. S. 84) von Velázquez. Erhält Auftrag für Wandgemälde im neuen UNESCO-Gebäude in Paris.

1958 Beendet UNESCO-Wandgemälde »Der Sturz des Ikarus«. Kauft Schloß Vauvenargues bei Aix-en-Provence; arbeitet dort zeitweise zwischen 1959 und 1961.

1959 Malt auf Schloß Vauvenargues. Beginnt mit Variationen über Manets »Frühstück im Grünen« (Abb. S. 85). Wendet sich Linolschnitt zu.

1960 Retrospektive in Londoner Tate Gallery mit 270 Werken. Entwürfe aus ausgeschnittener Pappe für großflächige Metallskulpturen.

1961 Heiratet Jacqueline Roque in Vallauris. Umzug in Villa Notre-Dame-de-Vie bei Cannes. Feiert 80. Geburtstag in Vallauris. Arbeiten aus bemaltem und gefalztem Blech.

1962 Über siebzig Porträts von Jacqueline. Erhält abermals Lenin-Friedenspreis. Bühnenbild für Pariser Ballett. Viele Linolschnitte.

1963 Variationen über Jacquelines Porträt. Serie zum Thema »Maler und Modell«. Eröffnung Museo Picasso in Barcelona. Braque und Cocteau sterben.

1964 Françoise Gilots Memoiren »Leben mit Picasso« erscheinen und führen zum Bruch Picassos mit Claude und Paloma. Ausstellungen in Kanada und Japan. Entwurf für riesige Metallskulptur nach »Frauenkopf« für Civic Center in Chicago (1967 aufgestellt).

1965 Gemäldeserie zum Thema »Maler und Modell«, Landschaftsbilder. Magenoperation in Neuilly-sur-Seine; letzte Reise nach Paris.

1966 Zeichnet und malt wieder; ab Sommer auch Druckgraphik. Große Ausstellung zum Gesamtwerk in Grand Palais und Petit Palais in Paris (über 700 Arbeiten); viele Skulpturen aus Picassos Besitz.

1967 Lehnt Aufnahme in Ehrenlegion ab. Muß Atelier in Rue des Grands-Augu-

»Jedes neue Werk von Picasso entsetzt das Publikum, bis das Erstaunen sich in Bewunderung verwandelt.«
AMBROISE VOLLARD

»Sie erwarten von mir, daß ich Ihnen sage: Was ist Kunst? Wenn ich es wüßte, würde ich es für mich behalten.« PICASSO

stins räumen. Ausstellungen in London und New York.

1968 Sabartés stirbt. Picasso schenkt Museum in Barcelona 58 Bilder der Serie »Las Meninas«. Macht 347 Radierungen in sieben Monaten.

1969 Zahlreiche Gemälde: Gesichter, Paare, Stilleben, Aktfiguren, Raucher (vgl. Abb. S. 89).

1970 Schenkt alle Werke aus Familienbesitz in Spanien dem Museum in Barcelona (Jugendwerke aus Barcelona und La Coruña).

1971 Feiert 90. Geburtstag.

1972 Zeichnet Serie von Selbstbildnissen. Schenkt Museum of Modern Art in New York »Drahtkonstruktion« von 1928 (vgl. Abb. S. 47).

1973 Stirbt am 8. April in Mougins und wird am 10. April im Garten von Schloß Vauvenargues beerdigt.

1979 Als Ausgleich für Erbschaftssteuer gelangt ein Großteil wichtiger Werke aus Picassos Privatsammlung in den Besitz des französischen Staates. Ausstellung dieser Werke (des zukünftigen Musée Picasso) im Pariser Grand Palais.

1980 Größte Picasso-Retrospektive aus Anlaß des 50. Geburtstages des New Yorker Museum of Modern Art.

1985 Eröffnung des Musée Picasso im »Hôtel Salé« in Paris (203 Gemälde, 191 Skulpturen, 85 Keramiken, über 3000 Zeichnungen und Graphiken).

Bibliographie

Bibliographien
Gaya Nuño, Juan Antonio: Bibliografía crítica y antológica de Picasso. San Juan 1966
Kibbey, Ray Anne: Picasso. A Comprehensive Bibliography. New York 1977

Eigene Schriften
Picasso, Pablo: Wort und Bekenntnis. Die gesamten Zeugnisse und Dichtungen. Zürich 1954
Vier kleine Mädchen. Ein Spiel in sechs Akten. Zürich 1970
Worte und Gedanken von Pablo Picasso. Basel 1967/68
Worte des Malers Pablo Picasso. Berlin 1970

Werkkataloge
Bloch, Georges: Pablo Picasso. Katalog des graphischen Werkes. 4 Bde. Bern 1968–1979
Daix, Pierre und Georges Boudaille: Picasso. Blaue und Rosa Periode. München 1966
Daix, Pierre und Joan Rosselet: The Cubist Years 1907–1916. Boston 1979 (frz. Ausgabe: Neuchâtel 1979)
Geiser, Bernhard: Picasso. Peintre-Graveur. 2 Bde. Bern 1933 u. 1968
Goeppert, Sebastian u. a.: Pablo Picasso, catalogue raisonné des livres illustrés. Genf 1983
Mourlot, Fernand: Picasso Lithographe. 4 Bde. Monte Carlo 1949–1964
Spies, Werner: Picasso. Das plastische Werk. Stuttgart 1971, [2]1983
Zervos, Christian: Pablo Picasso [Werkverzeichnis der Gemälde; Skulpturen und Keramiken nicht vollständig]. Bd. I–XXXIII (wird fortgesetzt). Paris 1932–1978 (»Cahiers d'Art«)

Zeichnungen und Graphik
Bollinger, Hans und Bernhard Geiser: Pablo Picasso. Das graphische Werk (1899–1954). Stuttgart 1955
Bollinger, Hans und Kurt Leonhard: Pablo Picasso. Das graphische Werk (1955–1965). Stuttgart 1966
Jardot, Maurice: Pablo Picasso. Zeichnungen. Stuttgart 1959
Rau, Bernd: Pablo Picasso: Das graphische Werk. Stuttgart 1974
Zervos, Christian: Dessins de Picasso 1892–1948. Paris 1949

Skulptur
Fairweather, Sally: Picasso's Concrete Sculptures. New York 1982
Johnson, Ron: The Early Sculpture of Picasso. New York 1976

Kahnweiler, Daniel-Henry: Les Sculptures de Picasso. Paris 1948
Penrose, Roland und Alicia Legg: The Sculpture of Picasso. New York 1967

Keramik
Kahnweiler, Daniel-Henry: Picasso. Keramik. Hannover 1957, [2]1970
Ramié, Georges: Céramiques de Picasso. Paris 1975 (engl. Ausgabe: New York 1976)

Plakate
Czwiklitzer, Christophe: Picasso. Plakate. Basel 1972 (Taschenbuchausgabe: München 1981)

Erinnerungen und Zeugnisse
Brassaï: Gespräche mit Picasso. Reinbek 1966
Gilot, Françoise und Carlton Lake: Leben mit Picasso. München 1965
Olivier, Fernande: Neun Jahre mit Picasso. Zürich 1957
Parmelin, Hélène: Picasso sagt . . . München 1966
Penrose, Roland: Picasso und seine Zeit. Ein Fotobuch. Zürich 1957
Sabartés, Jaime: Gespräche und Erinnerungen. Zürich 1956
Stein, Gertrude: Picasso. Erinnerungen. Zürich 1975

Biographien, Monographien, Untersuchungen, Kataloge
Barr, Alfred H.: Picasso. Fifty Years of His Art. New York 1946, [4]1974
Baumann, Felix Andreas: Pablo Picasso. Leben und Werk. Stuttgart 1976
Berger, John: Glanz und Elend des Malers Pablo Picasso. Reinbek 1973
Blunt, Anthony und Phoebe Pool: Picasso. The Formative Years. A Study of His Sources. London 1962
Boeck, Wilhelm: Pablo Picasso. Stuttgart 1955
Cabanne, Pierre: Le Siècle de Picasso. 2 Bde. Paris 1975
Cassou, Jean (Hg.): Picasso. Köln 1975
Cirlot, Juan-Eduardo: Pablo Picasso. Das Jugendwerk eines Genies. Köln 1972
Daix, Pierre: La Vie du Peintre Pablo Picasso. Paris 1977
Dufour, Pierre: Picasso 1950–1968. Genf 1969
Elgar, Frank und Robert Maillard: Picasso. München, Zürich 1956
Gallwitz, Klaus: Picasso laureatus. Sein malerisches Werk seit 1945. Luzern, Frankfurt am Main 1971, [2]1985
Gedo, Mary M.: Picasso. Art as Autobiography. Chicago 1980

Golding, John: Picasso 1881–1973. London 1974
Imdahl, Max: Picassos Guernica. Frankfurt am Main 1985
Janis, Harriet und Sidney: Picasso. The Recent Years (1939–1946). New York 1946
Kahnweiler, Daniel-Henry: Der Weg zum Kubismus. Stuttgart 1958
Leymarie, Jean und Jean-Luc Daval: Picasso. Metamorphosen. Genf 1971
O'Brian, Patrick: Pablo Picasso. Eine Biographie. Hamburg 1976
Palau y Fabre, Josep: Picasso. Kindheit und Jugend eines Genies: 1881–1907. München 1981
Penrose, Roland: Picasso. Leben und Werk. München 1958 (erweiterte Neuausgabe: München 1981)
Picasso-Museum Paris. Bestandskatalog der Gemälde, Papiers collés, Reliefbilder, Skulpturen und Keramiken. München 1985
Raynal, Maurice: Picasso. Genf 1953
Rosenblum, Robert: Der Kubismus und die Kunst des 20. Jahrhunderts. Stuttgart 1960
Rubin, William (Hg.): Picasso in the Collection of the Museum of Modern Art. New York 1972
Pablo Picasso: Retrospektive im Museum of Modern Art, New York. München 1980
Wiegand, Wilfried: Pablo Picasso in Selbstzeugnissen und Bilddokumenten. Reinbek 1973

Der Autor dankt den Museen, Sammlern, Photographen und Archiven für erteilte Reproduktionserlaubnis. Besonderer Dank gilt der Galerie Rosengart, Luzern, und André Rosselet, Neuchâtel. Bildnachweis: Editions Ides et Calendes, Neuchâtel. Archiv Alexander Koch, München. Gruppo Editoriale Fabbri, Mailand. Editions d'Art Albert Skira, Genf. André Held, Ecublens. Paul Bernard, Paris. John Miller, New York. Matthias Buck, München. Ingo F. Walther, Alling. Walther & Walther Verlag, Alling. Die Zitate Picassos stammen, mit wenigen Ausnahmen, aus den Bänden »Wort und Bekenntnis«, erschienen im Verlag Arche, Zürich, und »Picasso sagt . . .« von Hélène Parmelin, erschienen im Verlag Kurt Desch, München.